AI, 예술의 미래를 묻다

AI,
Asking
the
Future
of Art

장병탁
심상용
이해완
손화철
김남시
박평종
백욱인
이임수

AI, 예술의 미래를 묻다

인공지능 시대의 새로운 예술과 가능성

SIGONGART

서울대학교 미술관×시공아트 현대 미술 ing 시리즈는

지금 대한민국 현대 미술계의 가장 뜨겁고도
새로운 주제에 대한 각 분야 전문가들의
솔직하고 가감 없는 생각을 전하는 장입니다.

차례

예술과 AI, 누가 누구에게 길을 묻는가?

심상용 서울대학교미술관 관장

'AI, 예술의 미래를 묻다', 이 책이 던지는 화두다. AI가 예술의
미래를 바꿀 것인지, 바꾼다면 어떻게 바꿀 것인지에 대해
묻는다. 인공지능이 현대 미술의 정체성을 질문한다. 하지만
예술의 미래라면 예술이 물어야 하지 않을까? '길에게 길을 묻는
것'처럼. 예술도 길이기에 그 길을 기술에게 물을 수는 없다.

　　AI 열풍, 여기서도 '돈'이 먼저 길을 잃는다. 2000년대 초반
닷컴 버블의 기억이 소환된다. 베테랑 애널리스트들에 의하면 AI
기술은 완전히 검증되지 않았고, 현 열풍에는 자본의 신화를 위한
실리콘 밸리의 거짓말들이 뒤섞여 있다. 암스테르담 경영대학의
연구팀은 그 거짓말이 경제성으로만 그치지 않는다고 한다.
2027년까지 AI 애플리케이션이 소비할 전력이 네덜란드 전체
전력 소비량과 맞먹는다는 게 그중 하나의 예다. 이 기술이
약속하는 미래는, 이전의 다른 기술들이 그랬던 것처럼 의문으로
가득 차 있다.

　　AI와 예술의 앞날에 대해서도 부산한 논의들이 이어진다.
AI가 이미 인간보다 더 나은 결과물을 내고 있으며, 머지않아

범용 AI가 인간 예술을 대체할 거라는, 따라서 인간 예술가의 고전적인 자질들, 해방의 열망과 도덕적 고뇌 따위도 이내 무용해지고 말 거라는 괴담 수준의 우려도 심심치 않게 마주한다. 하지만 이러한 담론에도 자본 시장이 그 시발점인 거품이 섞여 있을 개연성이 적지 않다. 이를테면 엔비디아 주주들의 전전긍긍과 다르지 않은, 편승으로서의 지식 같은 개연성. 어떻든 의심을 일소하는 것은 시기상조다.

이 책의 목적은 논의를 닫는 것이 아니라 여는 것에 있다. 이 책을 구성하는 여덟 개의 글은 여덟 개의 질문에 가깝다. 관점과 주안점은 각기 상이하다. 페이지를 넘기다 보면 자연스럽게 각 글들 간의 느슨한 역할 구분을 발견하게 될 것이다. AI 기술의 이해와 설명이 목표인 글도 있고, 기술을 활용한 창작의 사례들에 초점을 맞춘 글도 있다. AI의 생성물을 '고양이가 그린 그림'과 비교하면서 AI 예술가의 출현 가능성을 묻는 미학적 접근과 현대 미술의 배타적인 지위가 당면하게 될 위협에 대한 논평도 경유하게 될 것이다. 저작권 같은 실제적인 문제들에 대한 언급, 예술과 기술의 상관성이라는 역사적 맥락으로 문제를 투시하는 시도도 있다.

지나치게 학술적이지 않기로 한 것을 제외하고는, 필자들 간의 다른 사전적인 제한은 없었다. 하지만 마치 어떤 묵계라도 있었던 것처럼, 논의는 거의 한결같이 AI로 초래된 인간의 예술, 더 나아가 인간 자체의 상황으로 모아졌다. 새로운 기술이 나타날 때마다 예외 없이 일어났던 일시적인 흥분과 환상에서 깨어나 다시 문제투성이인, 그래서 스스로 부수고 벗어나야 하는 인간

앞에 서라는 듯이. 모두 인간 필자들이기 때문일까?

우리는 여전히 삐걱거리는 문명 앞에 서 있다. 질문은 고전으로, 태고의 시간으로 되감긴다. 달라진 것이 있는가? 인공지능은 분명 어떤 측면에서 인간을 뛰어넘었고, 더 그렇게 될 것이다. 회색 지대가 더 넓어졌고 도전이 거세졌다는 것도 분명한 사실이다. 하지만 그 회색 지대의 한가운데서 다시 나아갈 방향을 결정하고 의지를 다지는 일은 여전히 인간의 몫일 뿐이다. 훨씬 무거워진 몫이다.

이 책의 페이지들이 그 몫을 감당하는 데 필요한 지혜의 얼마간이라도 전할 수 있기를 기대한다.

1장 인공지능 길라잡이

인공지능의 개념부터 발전 동향까지

장병탁

서울대학교 컴퓨터공학부 교수,
AI연구원 원장

1. 인공지능의 개념

인공지능은 사람처럼 생각하고 행동하는 기계를 말한다. 인간은 복잡한 환경에 존재하며 다양한 문제들을 만나게 된다. 새로운 문제에 접했을 때 불확실성하에서도 문제를 해결하는 능력을 '지능'이라고 할 수 있다. 인공지능이 인간의 지능을 모사하는 기계라고 한다면, 인공지능은 "복잡한 환경의 불확실성하에서 스스로 문제를 해결해 나가는 능력을 가진 기계"로 다시 정의할 수 있다.

인공지능에서는 지능적인 개체를 에이전트agent라고 부른다. 문제 해결은 에이전트가 환경environment의 현재 상태로부터 출발하여 목표 상태에 도달하는 과정으로 형식화한다. 즉 에이전트가 목표 상태에 도달하면 문제를 해결한 것이다. 문제 해결을 위해서 에이전트는 지각perceive, 사고think, 행동act의 세 가지 기능을 필요로 한다. 지각 능력은 외부 환경을 감지하고 이해하여 내부의 상태로 변환하는 것이다. 사고 능력은 현재 상태로부터 목표 상태에 도달하는 경로를 탐색search하는 과정이다. 행동 능력은 해결 방안을 실행으로 옮겨서 외부 환경에 반영하는 것이다. 이상적인 인공지능 에이전트는 세상 속에서 존재하며 주변 환경을 지각하고 이해하여 문제 해결 방안을 계획한 다음 행동으로 수행하는 인지cognition 능력을 갖는 기계로 볼 수 있다.

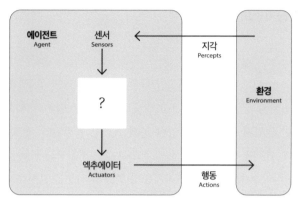

인공지능 에이전트
환경에서 문제를 해결하기 위해서(목표에 도달하기 위해서) 상황을
지각하고 사고하여 행동하는 탐색 과정을 반복한다.

바둑을 두는 인공지능 에이전트의 예를 들어 보자. 바둑판의
모양이 상태이고 흑과 백의 바둑돌들이 다양하게 놓여 있는
경우들이 상태 공간을 구성한다. 바둑을 둔다는 것은 현재
바둑판의 모양 즉 현재 상태에서 출발하여 상태를 전이하여
궁극적으로 상대방을 제압한 바둑판의 모양이 있는 목표
상태에 도달하는 것으로 볼 수 있다. 중간에 상태에서 다른
상태로 이전하는 것을 상태 전이라 한다. 그리고 어떤 상태에서
다양한 가능성의 다른 상태를 평가하여 전이하는 것은 탐색의
문제로 본다. 인공지능에서는 상태의 좋은 정도를 평가하는
평가함수evaluation function가 존재한다. 상태를 탐색할 때 후보
상태들 중에서 평가함수값이 제일 좋은 것을 선택하는 최선우선
탐색best-first search 정책을 사용하는 것이 보통이다.

인공지능은 활용 관점에서 언어 지능language, 시각 지능vision, 행동 지능action으로 구분할 수 있다. 언어 지능은 자연 언어 처리라고도 하며 기계가 언어를 듣고, 읽고, 쓰고, 말하는 능력이다. 음성 인식, 기계 번역, 자연어 대화 시스템 등이 그 응용 영역이다. 인간의 '사고思考' 작용의 많은 부분이 언어로 이루어지기 때문에 언어 능력은 오래 연구되었으며, 가장 발전된 AI 영역으로 볼 수 있다. 애플 시리, 아마존 알렉사, 구글 트랜슬레이터, 오픈AI 챗GPT 등의 언어 능력을 갖춘 AI가 그 예이다. 시각 지능은 기계가 이미지, 사진, 영상을 지각하여 분석하고 생성하는 능력으로 최근에 딥러닝과 생성형 AI를 통해 많은 발전을 이룬 분야이다. 기계가 복잡한 사진에서 물체를 인식하고, 새로운 사진을 합성하기도 한다. 행동 지능은 비교적 최근에 시작된 연구 분야로, 로봇, 자율주행 자동차, 휴머노이드 로봇 등에서 빠르게 발전하고 있다.

인공지능의 연구 분야는 표상representation, 추론inference, 학습learning으로 구분되기도 한다. 표상은 컴퓨터상에서 문제 해결을 위한 지식의 구조를 설계하는 연구 분야이다. 추론은 표상된 지식을 이용하여 주어진 상태에서 문제를 해결하기 위한 효과적인 알고리즘을 연구한다. 학습은 지식 표상 구조를 자동으로 구성하고 지식을 자동으로 습득하는 방법을 연구한다. 즉 현실 세계에서의 경험적인 데이터로부터 지식을 추출하여 내부 표상 구조를 자동으로 생성하는 방법을 연구한다.

초기의 인공지능 연구는 추론을 잘하기 위한 지식 표상 방법에 연구의 초점이 맞추어져 있었다. 다양한 표상 방법을

인공지능에서의 문제 해결(사고 과정)

초기 상태로부터 출발해 행동하여 목표 상태에 도달하는 경로를
찾는 탐색 문제로 본다. 탐색 시에 평가함수를 이용하여 각 상태의
좋은 정도를 평가하여 더 좋은 상태를 우선하여 먼저 방문한다.

사람의 머리로 설계하여 기계에 넣어 주려는 시도였다. 최근에는 학습을 통해서 이러한 표상 방법을 자동으로 구성하는 방식을 쓰며, 이것을 '머신 러닝(기계 학습)'이라고 부른다. 사람은 지식 표상을 위한 큰 틀만 설계하고 표상의 세세한 부분은 기계가 스스로 데이터로부터 학습을 통해서 채우는 자동화된 방식이다. 전자가 주로 사람이 이미 알고 있는 지식을 기계에 주입하려는 시도였다면, 후자는 기계가 데이터에 기반하여 스스로 지식을 습득하는 방법이다. 지난 수십 년 동안 많은 데이터가 디지털화되어 축적되었으며 이는 인공지능이 학습을 통해 스스로 똑똑해질 수 있는 기반을 마련했다.

인공지능은 특수 인공지능ANI, Artificial Narrow Intelligence, 일반 인공지능AGI, Artificial General Intelligence, 슈퍼 인공지능ASI, Artificial Super Intelligence으로 구분되기도 한다. 특수 인공지능은 좁은 인공지능 또는 약인공지능으로 불리기도 하며, 주로 특수한 문제 하나를 잘 푸는 인공지능 시스템을 이야기한다. 과거의 전문가 시스템과 많은 실용적인 인공지능 시스템이 여기에 해당한다. 일반 인공지능은 다른 말로 범용 인공지능으로 불리기도 하는데, 사람처럼 다양한 문제를 풀 수 있는 인공지능 시스템을 가리키는 말이다. 최근에 등장한 챗GPT처럼 금융, 예술, 법률 등 다양한 도메인을 넘나들며 어떤 질문에도 대답할 수 있는 인공지능, 일반적인 지능으로 보이는 인공지능을 일컫는다. 일반 인공지능의 경우 정말로 인간과 같은 이해를 기반으로 사람이 할 수 있는 모든 일을 할 수 있는 인공지능으로 엄격하게 정의하는 사람들도 있으며, 그러한 일반 인공지능은

아직 도래하지 않았다. 슈퍼 인공지능은 인간의 지능 수준을 넘어선 인공지능으로, 미래의 인공지능이 슈퍼 지능에 도달할 수 있을지는 아직 논의 대상이다. 그러나 제한된 의미로 슈퍼 지능을 논한다면, 알파고처럼 바둑에 관한 한 인간 수준을 넘어서는 슈퍼 인공지능에 이미 도달했다고도 볼 수 있다. 그러나 엄격한 의미의 슈퍼 지능은 바둑만이 아니라 다양한 분야에서 인간 수준을 넘어서는 특이점singularity에 도달한 인공지능을 가리킨다.

2. 인공지능의 역사

사람의 생각하는 과정을 수학적으로 형식화하거나 기계로
만들려는 시도는 오랜 역사를 가진다. 이미 350여 년 전에
독일의 수학자이자 철학자인 라이프니츠는 이진법을 발명하고
사람의 사고 과정을 기계적 계산으로 보았으며 실제로 계산기를
발명하였다(1685년). 후에 영국의 수학자 조지 불은 1854년에
『생각의 법칙에 관한 연구』라는 책에서 인간의 사고 과정을
논리식에 기반하여 대수학적으로 기술하는 방법을 제안하였다.
1936년에 튜링은 현재의 컴퓨터에 해당하는 수학적인 계산
기계의 개념인 튜링머신을 발명한다. 이것은 1940년대 제2차
세계 대전을 통해서 전자회로를 사용한 폰 노이만 방식의 디지털
컴퓨터로 구현된다.

　　본격적인 인공지능 연구의 시작은 1950년 정도로 볼 수
있다. 새로 발명된 컴퓨터로 계산만 할 것이 아니라 사람처럼
논리적으로 사고하는 기계를 만들려는 시도를 한 것이다.
디지털 컴퓨터가 기본적으로 이진 논리에 기반해 작동하기
때문에, 디지털 컴퓨터로 논리적인 사고 기계를 만든다는 것은
그렇게 큰 상상력이 필요하지 않을 수도 있다. 앨런 튜링은
이러한 "생각하는 기계"의 개념을 1950년에 〈컴퓨팅 기계와
지능〉이라는 논문을 통해서 제시하였다. 그러나 "인공지능AI,
Artificial Intelligence"이라는 용어 자체가 처음으로 만들어진 것은

1956년이다. 당시 다트머스 대학에서 진행된 '인공지능 여름 연구 프로젝트Dartmouth Summer Research Project on Artificial Intelligence'에서 "컴퓨터 프로그래밍을 통해서 사람의 지능을 모사하는 연구"로서 인공지능이라는 연구 분야가 탄생하였다.

초기 인공지능 연구는 문제 해결을 위한 범용적인 원리를 발견하여 이를 모든 문제에 적용하려고 하였다. GPSGeneral Problem Solver가 그러한 시도이다. 문제 해결 과정은 상태 공간에서의 탐색으로 보고, 현재 상태와 목표 상태 간의 거리를 측정한 후, 이를 줄이는 수단을 찾는 방식으로 문제를 푸는 수단목적 분석Means-Ends Analysis 방법을 이용한다. 또한 문제를 논리식으로 표현한 다음, 연역적인 논리 추론 규칙을 이용하여 문제를 해결하려는 논리적 추론 방법도 범용적인 문제 해결을 하려는 시도였다. 그러나 이러한 방법들이 실세계의 문제를 해결하는 데는 크게 성공하지 못하였다.

1980년대에 인공지능은 패러다임 전환을 한다. 범용의 문제 해결 방법 대신, 문제에 특화된 지식을 사용하여 좁은 범위의 문제에서 깊이 있는 답을 찾는 지식 기반 시스템으로 전환한 것이다. 전문가 시스템으로도 불리는 지식 기반 시스템은 도메인에 대한 지식을 If-then 형태의 규칙으로 표현하여 지식 베이스를 만들고, 이를 범용의 추론 엔진에 연동하여 문제를 해결한다. 도메인이 바뀌면 지식 베이스만 교체하면 된다. 지식 기반 시스템은 실제로 인공지능을 산업화하는 데 크게 기여했다. 내과 의사가 감염병을 진단하는 과정을 전문가 시스템으로 구축한 마이신MYCIN, 석유 채취를 위한 광물 분석을

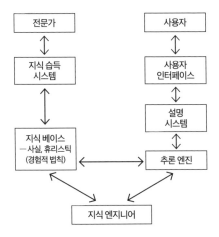

전문가 시스템
전문 분야의 지식을 규칙 형태로 저장한 지식 베이스와 이 규칙을
적용해서 문제를 해결하는 추론 엔진으로 구성되어 있다.

하는 프로스펙터PROSPECTOR, 수요와 예산에 적합한 컴퓨터
시스템의 사양을 자동으로 맞추어주는 엑스콘XCON 등의 상용화
시스템들이 등장하였다.

지식 기반 시스템도 나름대로 한계가 있었다. 실세계의
문제를 규칙으로 표현하는 것이 생각보다 제한되었기 때문이다.
경우에 따라서는 전문가가 어떤 지식을 사용해야 하는지를 아는
것이 어렵기도 했고, 안다고 해도 이를 명시적인 규칙의 형태로
표현해서 기계가 아는 지식 표상 방식으로 프로그래밍하는
것도 문제였다. 또한 규칙의 수가 늘어나며 규칙들 간에 충돌이
생겼는데 이를 체계적으로 해결하는 것도 어려움이 있었다.

1990년대부터는 추론 방식에 변화가 왔다. 기존의 논리적

1장 인공지능 길라잡이

추론이나 규칙 기반 추론에서는 보통 결정론적인 추론을 하였다. 그러나 현실 세계의 문제는 참이나 거짓의 이분법으로 의사 결정을 하기 어려운 경우가 많았다. 이때부터 확률을 도입하여 인공지능이 현실 세계의 불확실성의 문제를 다루기 시작했다. 사태를 사전 확률과 사후 확률로 구분하여 기술하고, 사전 확률로부터 데이터를 관측해 확률값을 변경하여 사후 확률을 계산하는 확률적 추론 방식인 '베이지안 추론'이 도입되었다. 이러한 방식은 지식 표상 구조와 결합되어 베이지안 네트워크 또는 확률 그래프 모델이라는 새로운 형태의 지식 표상 방법을 등장하게 했다. 베이지안 네트워크를 이용하면 관측된 데이터로부터 확률적인 추론에 의해서 어떤 결론이나 의사 결정을 할 수 있게 지식 기반 시스템을 일반화시킬 수 있다. 그리고 관측된 데이터가 많으면 학습을 통해서 베이지안 네트워크를 자동으로 구성하는 것도 가능하다.

2000년을 전후해서 인공지능은 다시 한번 패러다임 전환이 일어난다. 사람이 지식을 넣어 주던 시대에서 기계가 스스로 지식을 습득하는 머신 러닝(기계 학습) 방식으로 전환된 것이다. 머신 러닝은 지식 기반 시스템에서 지식을 습득하는 과정을 자동으로 하는 방법이다. 즉 규칙을 기계에 바로 넣어 주는 대신에, 기계가 데이터를 보고 이로부터 깊은 신경망 구조[1] 형태로 된 기계만의 규칙을 자동으로 찾는 것이다. 딥러닝은 층이 아주 많은 깊은 신경망 구조를 가진 신경망 모델을 사용하는 머신 러닝 방법이다.

머신 러닝을 사용하기 전이 고전 인공지능의 시대라면, 머신

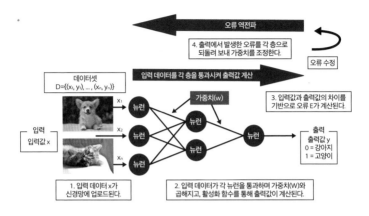

신경망 구조와 학습 과정

신경망은 뉴런들이 가중치 w(파라미터)*를 가지고 연결된 망으로
구성되어 있다. 신경망 구조는 학습 데이터셋 D에 기반하여
파라미터의 가중치를 자동으로 조정한다. 즉 데이터셋 D에서
입력값 x를 신경망에 업로드하면, 입력값이 각 뉴런을 통과하며
가중치(w)와 곱해지고 출력값 y가 나온다. 그리고 원하는
출력값 y가 나오도록 오류 E의 값을 줄이는 방향으로 학습한다.
이때 오류를 줄이는 방향으로 뉴런들의 연결 가중치의
값(파라미터)을 자동으로 조정하는 것을 '오류 역전파
알고리즘'이라고 한다.

*가중치는 입력값의 중요도를 조절하는 일을 한다. 가중치는 입력값과
곱해져 다음 신경망 층으로 전달되는데, 이를 통해 신경망이 입력
데이터의 중요도를 판단할 수 있다. 파라미터는 출력값을 결정하는
데 사용되는 모든 변수를 의미한다. 파라미터 안에 가중치, 편향 등이
포함된다.

1장 인공지능 길라잡이

러닝을 사용한 후의 인공지능은 현대 인공지능 시대라고 부를
수 있다. 이러한 전환의 신호탄이 된 사건이 2005년도에 개최된
'DARPA 그랜드 챌린지' 자율주행 자동차 대회이다. 미국의 연구
지원 기관인 DARPADefense Advanced Research Projects Agency는 2004년에
애리조나 사막에서 자율주행 자동차 대회를 처음으로 개최했다.
그러나 첫 대회는 별로 성공적이지 못했다. 8마일 이상을 주행한
차가 한 대도 없었기 때문이다. 그러나 다음 해인 2005년에는
132마일을 완주한 자동차가 5대나 생겼다. 무엇보다도 2005년도
대회에서 우승한 스탠포드 대학교 세바스찬 스런 교수의 스탠리
팀은 머신 러닝 기술을 도입함으로써 자율주행에서 혁신을
이뤘다. 스탠리는 입자필터라는 머신 러닝 기술을 사용하여
자율주행을 위한 지도를 학습하고 지도상에서 위치를 추론하는
SLAMSimultaneous Localization and Mapping, 동시적 위치 추정 및 지도 작성 기술을
구현함으로써 실시간으로 주변 환경을 인지하고 장애물을
피해서 도로를 주행하는 기술에 혁신을 이루었다. 2010년대에
들어서면서 깊은 신경망 구조를 가진 머신 러닝 기술인 딥러닝이
급속도로 발전한다. 그사이에 축적된 데이터의 양이 크게
늘어났고, 컴퓨터의 성능도 향상되었기 때문이다. 특히 GPU와
같은 병렬 처리칩이 등장하여 일반 PC에서도 고성능의 컴퓨팅을
이용하여 대규모 데이터를 학습하는 것이 가능해졌다.

3. 인공지능의 발전 동향

2011년에는 인공지능의 역사에서 새로운 이정표를 세우는 세 가지 사건이 동시에 일어난다. 첫 번째는 구글이 구글카라는 자율주행 자동차를 처음으로 선보인 것이다. 2005년도 DARPA 그랜드 챌린지에서 우승한 세바스찬 스런 교수가 그 후 구글과 비밀 프로젝트를 추진하여 2011년도에 구글카를 만들어 냈다.

두 번째는 IBM이 왓슨이라는 인공지능을 개발하여 "제퍼디" TV 퀴즈쇼에서 역대 챔피언들과 대결하여 우승하는 성과를 거둔 것이다. 왓슨은 인터넷에 있는 위키피디아를 모두 학습하여 백과사전적인 지식을 습득하였으며, 이를 기반으로 제퍼디 대회의 역대 챔피언 두 사람과 대결하여 우승하게 된다. 왓슨은 기본적으로 텍스트로 학습한 지식을 기반으로 하는 박식한 인공지능으로 볼 수 있다.

마지막은 11월에 애플이 아이폰의 새로운 앱으로 '시리'라는 인공지능 비서 에이전트를 출시한 것이다. 시리는 사람이 말로 질문을 하면 그 질문을 알아듣고 대답하는 질의응답 시스템이다. 시리는 날씨를 물어보면 일기 예보를 검색해 알려 주거나, 식당을 문의하면 정보를 제공하고 예약을 대신 해 주거나, 문자를 대신 보내 주기도 한다. 시리와 같은 인공지능 비서를 지능형 에이전트라고 한다. 인공지능은 1990년대 중반부터 연구해 왔지만 시리처럼 일반인들도 사용할 수 있는 형태의

서비스로 인공지능이 상용화된 것은 처음 있는 일이었다. 시리는 후에 스마트 스피커 형태로도 발전한다. 아마존은 알렉사라는 인공지능을 개발하였는데, 알렉사는 식탁 위에 있는 에코라는 스피커와 연결되어 있어 사람이 "우유 두 개를 주문해 줘."라고 말하면 자동으로 아마존 상점에서 우유를 배달 주문하는 일을 대신 해 준다. 그 외 알렉사는 시리처럼 아침에 일어나 오늘의 일기 예보를 들려준다든지, 음악을 알아서 선곡해서 틀어 준다든지, 무엇이든 요청하거나 질문하는 데 답변해 주는 인공지능 에이전트이다.

시리, 왓슨, 구글카 등의 인공지능 응용 사례가 등장하면서 그 기반이 되는 머신 러닝 기술이 딥러닝이라는 새로운 이름으로 크게 발전하게 된다. 딥러닝은 기존의 학습 방법이 풀지 못했던 난제들을 풀기 시작하면서 많은 관심을 받게 된다. 그 계기가 된 것은 2012년에 있었던 이미지넷ImageNet 대회에서 딥러닝을 사용한 팀이 우승하게 되면서이다. 이미지넷 대회는 120만 장의 사진에서 1000개의 물체를 구별해 내는 대회로, 2010년부터

딥러닝 신경망
다수의 층을 가진 깊은 신경망 구조의 학습 모델이다. 입출력에
대한 학습 데이터를 기반으로 머신 러닝을 통해서 지식을 자동으로
습득함으로써 아주 복잡한 문제도 해결할 수 있다.

열렸다. 처음 두 해는 컴퓨터 비전[2]을 전문으로 연구하는 연구 그룹에서 우승했는데, 어쩌면 이는 당연한 것이다. 그런데 세 번째 해인 2012년에는 컴퓨터 비전 전문가가 아닌, 도메인 지식[3]이 없는 머신 러닝 전문가 그룹이 우승했다. 캐나다 토론토 대학교의 힌튼 교수랩은 알렉스넷AlexNet이라고 명명한, 여덟 개의 층을 가진 깊은 신경망 구조의 딥러닝 모델을 설계했다. 이를 효과적으로 구현하기 위해서 병렬 처리가 가능한 GPU를 두 개 사용하여 이 문제를 풀었는데, 기존의 기술이나 이 대회에서 2등한 기술보다 월등한 성적을 거두면서 우승하였다. 이 대회는 단순히 딥러닝이 우승했다는 것 이상의 의미를 갖는다. 즉 데이터를 많이 모으고, 복잡한 딥러닝 모델을 잘 설계하고, 컴퓨팅 파워를 이용해서 효율적으로 학습만 시킬 수 있으면 도메인에 대한 지식이 별로 없이도 딥러닝 방식으로 문제를 잘 해결할 수 있음을 입증한 것이다. 실제로 이미지넷 후속 대회에서는 더욱더 층수를 늘인 깊은 신경망 구조의 딥러닝 모델들이 우승하게 되었으며 2016년에는 수천 층의 신경망 층을 가진 ResNet 딥러닝 모델도 등장한다.

2016년에는 바둑에서 세계 챔피언과 대결하여 우승하는 알파고 AI가 등장하였다. 알파고는 바둑판의 모양을 입력으로 하여 가능한 바둑의 수에 대해 좋은 정도(가치함수값)를 예측하도록 학습하였다. 이 가치함수값을 기반으로 이길 확률이 가장 높은 수를 우선하여 선택하도록 탐색하여 최선의 수를 결정한다. 바둑은 10의 170승 가지의 경우의 수를 갖는 어마어마하게 큰 탐색 공간에서 상대방을 제압하는 수를

찾는 난제임에도 불구하고, AI가 강화 학습과 딥러닝 기술을 이용하여 인간 수준을 능가하는 바둑을 둘 수 있게 되었다. 바둑은 체스보다도 훨씬 어려운 문제로, 체스에 관한 인공지능이 47년의 연구를 통해서 1997년에 당시 세계 챔피언이었던 가리 카스파로프를 이기는 데 성공하였다. 당시 IBM이 만든 딥블루라는 체스 전용 슈퍼컴퓨터 기반 AI는 기존에 알려진 체스의 교본과 지식을 모두 컴퓨터에 넣어 줌으로써 우승한 것이다. 그러나 딥블루는 학습에 기반하였다기보다 사람들이 아는 지식을 컴퓨터에 프로그래밍해 주는 기술에 기반하였다. 알파고는 학습을 통해 AI가 스스로 성장하도록 하는 방식으로 지능이 증가하는 개발 방법의 중요성과 의미를 더욱 확신하게 만들어 주었다.

딥러닝은 발전을 거듭하여 문자 인식, 음성 인식, 기계 번역 등 기존의 난제들을 해결하여 인간 수준의 성능을 성취하게 된다. 최근에는 생성형 AI 기술의 발전으로 AI가 그림을 그리거나 글을 쓰거나 음악을 작곡할 수 있게 됐다. 생성형 AI는 과거의 분류형 AI처럼 서로 다른 것을 구별하는 일만 잘하는 것이 아니라 새롭게 생성하는 일을 할 수 있는 인공지능 기술이다. 피카소의 그림을 학습하면 피카소 스타일의 그림을 그릴 수도 있고, 셰익스피어의 문학 작품을 학습하면 셰익스피어 스타일을 문장으로 글을 쓸 수도 있는 인공지능이 등장한 것이다.

최근 오픈AI에서 개발한 챗GPT는 초대규모의 텍스트 데이터를 학습하여 사람처럼 글을 써 주는 대규모 언어모델로서 이를 일반인들도 사용할 수 있도록 서비스를 시작하였다.

구글에서도 바드Bard라는 초거대 AI 모델을 선보였고 제미나이Gemini로 발전하여 서비스를 시작하였다. 최근에는 다양한 분야에서 텍스트 데이터 외에도 이미지나 비디오 데이터 또는 음성 데이터 등의 초대규모 데이터를 모아서 무감독 학습으로 사전 훈련을 해 둔 범용성의 생성 모델인 '파운데이션 모델'을 개발하고 있다. 파운데이션 모델이 하나 있으면 이를 기반으로 나중에 전이 학습을 통해서 다양한 도메인에서 전문성을 갖는 인공지능 시스템을 개발할 수 있다.

4. 현대 미술과 인공지능

인공지능은 최근 생성형 AI를 통해서 예술 분야에도 기여하고 있다. 딥러닝 모델의 일종인 컨볼루션 신경망CNN, Convolutional Neural Network은 처음부터 이미지를 분석하기 위해 개발된 모델이다. 뇌의 시각 세포들은 각 세포가 입력으로 하는 수용 영역receptive field이 존재한다. CNN은 다수의 신경망 층으로 구성되어 있으며 각각의 층에 있는 뉴런들은 바로 아래층의 입력의 일부를 관장하는 수용 영역을 가진다. 전체 이미지가 입력되면 CNN은 모두 다 한꺼번에 처리하는 것이 아니라, 입력 이미지를 여러 개의 조각으로 나누어 분석한다. 그리고 층을 쌓아 가면서 역시 아래층의 일부를 보는 수용 영역이 층으로 적층되면 결과적으로 상위의 층에서는 수용 영역이 커지는 효과가 있다. 이러한 계층적인 깊은 신경망 구조는 기존의 신경망 구조인 퍼셉트론[4]과 구별된다. 퍼셉트론에서는 위층의 뉴런이 아래층의 모든 뉴런을 입력으로 하였기 때문에 복잡도가 갑자기 너무 증가하는 문제를 가지고 있었다. 컨볼루션 신경망은 이러한 복잡도 문제를 부분 입력이 가능한 수용 영역을 갖는 뉴런을 도입함으로써 해결하였다. 부분 입력은 대신 전체 영역을 모두 볼 수 있는 능력이 부족하기 때문에 층을 여럿 쌓아서 위층으로 갈수록 광역적인 정보를 고려할 수 있도록 한 것이다. CNN 구조는 입력 이미지에 있는 물체를 인식하거나 분류하는 능력이 뛰어나며

감독 학습 방법[5]으로 학습한다. 즉 입력에 주어진 영상이 무슨 물체인지를 구별하도록 학습한다. 예를 들면 강아지 사진과 고양이 사진을 주면 이를 구별하는 것은 잘하나, 새로운 강아지 사진을 생성하지는 못한다.

적대적 생성 신경망GAN, Generative Adversarial Network은 새로운 이미지를 합성할 수 있는 생성 모델이다. 강아지 사진을 많이 모아서 GAN으로 학습하면 나중에 새로운 강아지 사진, 즉 가짜 강아지 사진(그렇지만 진짜와 구별이 안 가는)도 합성해 낼 수 있다. GAN은 서로 다른 두 개의 네트워크를 적대적으로 학습시켜 실제와 비슷한 데이터를 생성해 내는 모델이다.[6] 이렇게 생성된 데이터에 정해진 라벨값이 없기 때문에 무감독 학습 기반 생성 모델로 볼 수 있다. GAN은 확률 분포를 학습하며, 실제처럼 보이는 데이터를 생성하는 생성기generator와 데이터를 구별하는 판별 모델 판별기discriminator로 구성된다. 딥러닝의 과정에서 생성기는 끊임없이 거짓 예제를 만들고, 판별기는 실제 데이터와 만들어진 가짜 데이터를 구별하는 것을 학습한다. 이와 같이 판별기를 속일 수 있도록 생성기를 훈련하는 방식을 적대적 학습adversarial learning이라고 한다. 딥러닝 과정에서 서로 경쟁하며 학습함으로써, 생성 모델은 점점 더 실제와 같은 데이터를 생성하게 되며, 그 반대는 더 실제와 가짜 데이터를 잘 구별할 수 있게 된다. 최종적으로 생성기가 실제 데이터와 비슷한 것을 생성하는 생성 모델이 되는 것을 목표로 한다.

오토인코더Autoencoder는 입력과 동일한 출력을 재생성하도록 무감독 학습하는 생성 모델 신경망이다. 라벨이 필요 없기 때문에

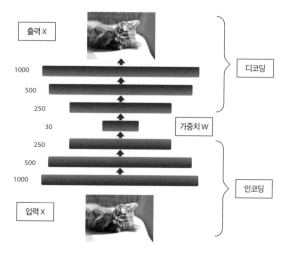

출력 X

1000
500
250
30
250
500
1000

입력 X

디코딩

가중치 W

인코딩

오토인코더 신경망
입력 X와 같은 출력 X를 재생성하도록 무감독으로 학습하는 생성형
AI 모델이다.

무감독 학습이며, 입력된 정보가 압축된 형태의 내부 정보로
인코딩되기 때문에 오토인코딩이라고 부른다. 보통은 입력이
되면 차원을 축소하며 다음 신경망 층을 구성하고, 다시 더
차원이 축소된 신경망 층을 구성하면서 입력 정보를 저차원에
압축한다. 이 과정이 인코딩이다. 그런 다음에 이번에는 차원을
늘려 가며 층을 쌓아서 압축된 정보를 디코딩하여 출력을
생성한다. 전반부를 인코더, 후반부를 디코더라고 하며 이러한
모델을 일반화하면 인코더-디코더 모델이 된다.

디퓨전 모델은 오토인코딩 개념이 발전된 생성 모델이다.
디퓨전 모델은 데이터를 만들어 내는 딥생성 모델의 하나로

데이터로부터 노이즈를 조금씩 더해 가면서 데이터를 완전한 노이즈로 만드는 전방향 확산 과정과, 이와 반대로 노이즈로부터 조금씩 복원해가면서 데이터를 만들어 내는 역방향 과정으로 구성된다. 디퓨전 모델은 이미지 생성에 있어서는 성능이 가장 좋은 모델 중 하나이다.

인코더-디코더 모델은 입력 정보를 내부 정보로 임베딩[7]하여 압축하는 인코더 부분과 압축된 정보로부터 출력을 생성하는 디코더 부분으로 구성된 깊은 신경망 구조이다. 대표적인 예 중의 하나는 질의응답 시스템이다. 입력으로 질문 문장이 주어지면 출력으로 답변에 해당하는 문장이 생성되는 딥러닝 모델이다. 보통은 입력을 분석하는 인코더로서 데이터를 순차적으로 처리하는 재귀신경망 구조[8]를 가진다. 또한 디코더로서도 재귀신경망 구조를 가질 수 있다. 인코더-디코더 모델이 입출력으로 문장과 같은 단어의 시퀀스[9]를 다루면 이는 시퀀스-시퀀스 모델이라고도 한다. 그러한 다른 예는 기계 번역이다. 영한 기계 번역의 경우, 입력 시퀀스는 영어 문장이 되고 출력 시퀀스는 한국어 문장이 된다. 영어 문장과 그에 대응되는 한국어 문장의 쌍으로 된 학습 데이터를 많이 모아서 시퀀스-시퀀스 학습 모델을 학습하면 기계 번역기를 만들 수 있다. 실제로 구글은 2017년에 이러한 기술을 쓴 구글 트랜슬레이트를 선보였으며 성능이 월등히 향상되었다.

트랜스포머는 인코더-디코더 모델 기반의 시퀀스-시퀀스 모델이 발전된 생성형 딥러닝 구조이다. 트랜스포머는 긴 시퀀스의 문장을 생성하기 위해서 디코더로 재귀신경망 대신에

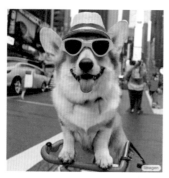

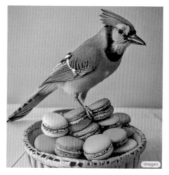

A photo of a Corgi dog riding a bike in Times Square. It is wearing sunglasses and a beach hat.

A blue jay standing on a large basket of rainbow macarons.

구글 이매진

자연어로 기술된 내용의 그림을 자동으로 생성해 주는 멀티모달 인공지능. '타임스퀘어에서 자전거를 타고 있는 웰시코기 강아지 사진. 선글라스와 비치 모자를 쓰고 있다.' '무지개 마카롱이 담긴 큰 바구니 위에 서 있는 파랑어치'. 출처: 구글 이매진

오토리그레션 모델ARM, 자가회귀 모델[10]을 사용하였다. 문맥으로 보는 이전 단어의 수를 아주 크게 늘임으로써 예전보다 문맥을 잘 반영하는 긴 글을 생성하는 데 성공하였다. 트랜스포머 구조를 채택하고 있는 챗GPT는 수십 페이지에 해당하는 글을 문맥으로 사용하여 다음 문장을 생성한다.

파운데이션 모델Foundation Model은 대규모 데이터를 무감독 학습으로 선학습pre-train한 생성형 모델이다. 텍스트 데이터로만 선학습하여 다음 단어를 예측 생성하도록 만들면 대규모 언어모델LLM, Large language model이 된다. 챗GPT의 기반이 된 GPT-3(생성형 선학습 트랜스포머)도 LLM이다. 파운데이션 모델은 선학습된 다음에 후에 응용이 정해지면 그에 맞게 파인튜닝[11]이나 전이 학습을 수행하여 성능을 향상한다. 최근에는 이미지나 비디오 또는 음성 데이터를 대규모로 선학습한 파운데이션 모델들이 등장하고 있다.

최근에는 이미지만 생성하는 것이 아니라 이미지를 하나 주면 비디오를 생성할 수도 있다. 즉 그 영상으로 시작되어 다음 장면들로 이어지는 영상들이 출력된다. 이러한 기술을 이용하면 애니메이션이나 웹툰의 제작을 자동화할 수도 있다. 시작하는 장면과 끝 장면만 주어지면 중간에 이어지는 나머지 장면들이 AI에 의해 자동으로 생성될 수 있다. 생성형 AI 모델의 또 다른 예는, 2차원 이미지들을 모아서 학습한 후 3차원의 이미지와 동영상을 합성하는 것이다. 실제로 어떤 물체를 카메라로 돌아가면서 촬영한 후 이들의 2차원 사진들을 합성하여 3차원 영상을 제작하는 데 쓸 수 있다.

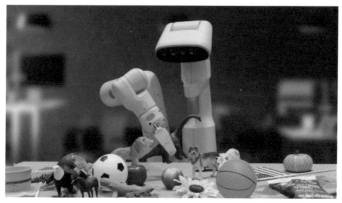

구글 딥마인드의 로봇 트랜스포머(RT-2). 로봇과 대규모
언어모델이 연동되어 자연어로 명령을 주면 이를 로봇이
행동으로 실행한다. 출처: 구글 딥마인드 블로그

멀티모달 AIMultimodal AI 기술은 하나의 모달리티[12]를 넘어서
두 개나 그 이상의 모달리티 데이터를 다루는 인공지능 기술이다.
예를 들어, 그림과 글자로 입력을 받아서 그림과 글로 된 출력을
생성할 수 있는 기술이다. 그림을 입력하여 글을 생성할 수도
있고(이를 이미지 캡셔닝Image captioning이라 한다), 반대로 글을 입력
받아서 그림을 생성할 수도 있다(영상 합성에 해당한다).

현재 챗GPT의 한 가지 한계는 세상을 완전히 이해하고
문장을 생성하는 것이 아니어서 환각 현상을 가지며, 따라서
진실이 아닌 문장이 생성될 수 있다는 것이다. 이는 인공지능이
세상을 감각을 통해서 직접적으로 경험하지 못하고 텍스트로만
학습하였기 때문이다. 이 한계를 벗어나기 위해서는 신체를
가진 인공지능을 연구할 필요가 있다. 즉 인공지능이 몸을

갖추고 센서와 액추에이터actuator, 작동장치를 통해서 세상과 직접 상호 작용하며 체험을 통해서 지식을 축적해 나가도록 하는 것이다. 이러한 체화지능embodied AI 연구의 예로는 최근에 구글 딥마인드가 발표한 로봇 트랜스포머 RT-2가 있다. RT-2는 자연 언어로 명령을 주면 이를 AI가 이해하고 그 명령에 해당하는 행동을 물리적인 세계에서 이동하고 행동하며 실행한다.

서울대학교 AI연구원AIIS에서도 최근 물건을 조작하는 체화지능 로봇 PICA를 발표하였으며 사람이 말하는 자연 언어를 로봇이 이해하여 행동으로 실행한다. PICA는 사람의 지시를 행동으로 옮길 뿐만 아니라 사람의 말을 통해서 학습도 할 수 있다. 예를 들어, "이 컵은 내 컵이야."라고 알려준 다음에 "내게 물 좀 줘."라고 하면 여러 개의 컵이 있을 때, 특별히 지시하지 않아도 알아서 내 컵을 사용하여 심부름을 한다.

5. 앞으로의 인공지능

인공지능은 사람이 프로그래밍하여 지능을 넣어 주던 지식 기반 시스템에서 기계가 스스로 학습하여 지식을 습득하는 머신 러닝 시스템으로 패러다임을 전환하면서 크게 발전하였다. 최근에는 딥러닝, 생성형 AI, 파운데이션 모델로 진화하면서 과거에 풀지 못했던 문제들을 풀고, 인간이 하던 많은 작업들을 인공지능이 대신할 수 있게 되었다. 축적된 텍스트 데이터에 기반하여 대규모 언어모델이 만들어지면서 기계가 사람처럼 글을 써 주고 질문에 대답하는 챗GPT와 같은 범용 인공지능이 등장하였다. 이미지와 사진 데이터 등의 시각 정보를 분석하고 이해하고 생성하는 시각 지능에서도 생성형 AI를 통해 많은 발전이 이루어졌다. 생성형 AI와 멀티모달 AI 기술은 앞으로 시각 예술 분야에서도 많이 활용될 것으로 보인다. 향후 인공지능은 신체를 갖추고 센서와 액추에이터를 통해서 세상과 교류하며 추가의 감각 데이터를 학습함으로써, 세상에 대한 이해도를 높이고 환각 현상과 같은 부작용을 줄이도록 더욱 진화할 것이며, 또한 환경에 대해서 행동까지 할 수 있는 체화지능을 갖춘 인지로봇으로 발전하게 될 것이다.

2장 인공지능은 예술을 꿈꾸는가?

예술계에 던져진 화두, 수용과 평가의 문제

이해완

서울대학교 인문대학
미학과 교수

1. 인공지능 예술, 긍정과 부정

인공지능이 우리가 그간 예술 작품이라고 부르던 것과 구별되지 않는 것을 생산하고 있다. 인공지능이 '선택'한 음들의 조합으로 음악 작품이 만들어지고 있으며 우리가 회화 예술로 간주해 왔던 것들을 '스스로 학습'한 인공지능이 양식이나 기법 면에서 그와 다르지 않은 새로운 이미지들을 만들어 내고 있다. 인공지능이 확률적으로 선택한 단어들의 연쇄가 인간이 발화한 의미를 지닌 문장과 외관상 전혀 다르지 않아 보이기에, 그 문장들의 집합을 인공지능이 '쓴' 시나 소설로 보아도 좋은지에 관한 논란도 있다. 언론은 이미 '인공지능 예술가'라는 표현을 쓰는 데 주저함이 없다. 하지만 그런가? 이러한 것들을 예술 작품으로 볼 수 있을까? 나아가 이들을 인공지능의 작품이라고 볼 수 있을까?

사실 이 질문에 긍정적인 답변을 못 할 것이 없다. 그저 작금의 분위기에 눈치껏 올라타자는 생각에서 나온 얘기가 아니라, 몇몇 현대 예술철학의 논의들을 활용하여 충분히 그렇게 주장할 수 있다. 이는 인공지능이 욕구와 의지를 가졌는지 여부와 무관하게 가능하다. 현대의 이론들, 특히 지난 반세기 넘게 영미 분석미학에서의 예술의 본질과 정의에 대한 논의는 '기발한 상상력'이나 '번득이는 영감,' '작가의 열정' 같은 그동안 예술가가 가졌다고 믿어 왔던 신비로운 능력들을 더는 예술의 조건으로 삼지 않는다. 만일 여전히 그런 것들이 예술의 본질로

행세하고 있다면 인공지능 예술은 애초에 말도 꺼내지 못했을 것이다. 인공지능이 이런 능력을 동원해 문장이나 이미지를 산출한다고는 할 수 없기 때문이다.

하지만 그렇더라도 이들이 예술인 이유가 '예술은 아름다운 것인데 인공지능의 산물도 아름답기에'와 같은 식일 수는 없다. 우리는 이미 아름답지 않은 예술 작품이 있음을 잘 알고 있고, 반대로 예쁘지만 예술이 아닌 것도 많음을 안다. 즉 현대적 시각에서 본다면 아름다운 이미지의 생산이 곧 예술의 생산인 것은 아니다. 그렇다면 무엇이 예술이 되는 조건인가? 인공지능 예술의 가능성을 논의하려면 이런 식으로 예술이란 무엇인가에 대한 우리의 선입견이나 물려받은 견해들을 점검하는 데에서부터 출발할 필요가 있다. 그러다 보면 인공지능이 생산한 것에 예술이라는 이름을 붙이는 데 문제가 없음을 옹호하는 예술의 기준과 논변들을 찾을 수 있을 것이다.

그러나 인공지능 예술이 가능하다 해도 그것이 곧 인공지능이 예술가임을 인정하는 것은 아니다. 사실 인공지능 예술에 대한 우리의 흥분은 인공지능이 얼마나 인간과 같아졌는지를 결정적으로 보여 준다고 생각하는 데서 오는 듯하다. 하지만 인공지능을 인간과 같은 예술 창조의 주체로 볼 수 있을까? 이에 대해 이 글은 아직은 시기상조라는 상식 수준의 답에 머무를 생각이다. 새로운 가능성에 흥분하는 이들도 인공지능 기술의 현재보다는 미래(비록 아주 먼 미래는 아니라고 믿는 경우도 있지만)에 방점을 두고 있는 것이 사실이기에 이는 현 상황에서 택할 수 있는 재미없지만 정직한 답변이 될 것이다.

그렇다면 미래의 어떤 변화가 인공지능 예술가를 가능하게 할까? 지금은 아니더라도 결국은 인공지능 예술가를 받아들일 수밖에 없게 만드는 조건은 무엇일까? 예술과 기술이 만나는 곳에서 발생하는 이 질문의 답은 당연히 인공지능이 향후 무엇을 어떻게 할 수 있을 것인가에 달렸다. 하지만 이 논의가 가능하기 위해서는 과학 기술의 전개 방향에 대한 논의 이상으로, 지금 우리가 무엇을 어떤 이유로 예술로 간주하는가에 대한 여러 층위의 개념적이고 예술철학적인 논의가 전제되어야 한다. 즉 우리가 현재 예술로 부르는 것들의 본질과 가치에 대한 더 깊은 논의가 계속될 필요가 있는 것이다. 사실 미학자의 시각에서 보자면 인공지능 예술에 관한 설왕설래는 기술과 산업에 관한 이야기이기 이전에, 우리가 예술에 대해 가지고 있는 수많은 믿음을 점검할 수 있는 인문학적 사유의 계기가 된다는 점에서 내심 환영할 만한 일이다.

2. 그림이면 예술인가?

시각 이미지에 국한해서 이야기해 보자. 우리의 출발점은
인공지능이 '학습'을 기반으로 이제까지 없었던 새로운 이미지를
스스로 산출할 수 있게 되었다는 사실이다. 프로젝트에 따라 어떤
것은 렘브란트나 반 고흐 같은 전시대 예술가의 특별한 화풍을
구현하기도 한다. 이 그림들은 예술인가? 흔히 인공지능이 그림,
혹은 회화와 유사한 이미지를 산출했다 하면 곧장 그것이 예술
활동을 한 것으로 간주해도 되는 것 아니냐는 생각이 들 수도
있다. 하지만 자명하게도 모든 그림이 예술은 아니다. 몇 개의
선들과 동그라미로 막대사탕처럼 생긴 사람을 그려 놓은
어린이의 그림은 그림이기는 하지만 예술로 간주되기는 어렵다.[1]
이보다 더 성숙한 솜씨가 발휘된 그림이라도, 예를 들어 박새와
참새를 구별하기 위해 조류 도감에 등장하는 그림, 장기의
위치를 설명하는 해부학 도서 속의 그림, 혹은 조립식 가구의
설명서 그림도 그림이라고 곧 예술이 되지는 않음을 보여 주는
사례들이다.

　　물론 인공지능이 그린 그림이 렘브란트풍으로 보인다거나
반 고흐의 스타일을 따른 것이라면 삽화나 낙서와는 다르게
보일 것이고, 그 정도면 충분히 '예술적'이지 않느냐고 할
수 있다. 하지만 '예술적 기법(양식, 효과 등)이 사용되어서
예술'이라는 말은 정보적 가치가 없는 동어 반복으로 들린다.

렘브란트 화풍의 그림, 〈넥스트 렘브란트〉 프로젝트

여기서 말하는 '예술적 기법'의 '예술적'이란 도대체 무엇인가?
만일 렘브란트풍이어서 예술적이라고 한다면 '어떤 제작물이
예술이 되는 것은 앞서 예술로 인정받은 대가의 양식이나 기법을
비슷하게 구현하고 있기 때문'이라고 말해도 될까? 이는 현대
미학의 쟁점 중 하나로, 예술의 본질을 찾는 여러 실패한 논의들
끝에 간신히 꺼내 놓을 답변일 수는 있어도, 예술이란 무엇인가의
논의 시작 부분에 마치 모두의 동의가 있는 것처럼 간단히 전제할
수는 없는 내용이다.

예를 들어 렘브란트의 작품이 예술이 되는 이유 혹은
예술적으로 평가받는 이유를 판단하기 위해서, 구성이나 양식적
특징이 아니라 그것이 만들어지는 과정에서 렘브란트의 창의적
선택이나 의도에 주목해야 한다는 입장을 생각해 보자. 이런
입장이 옳다는 것이 아니라, 충분히 주장해 볼 수 있으며 실제

역사적으로도 등장했던 적이 있기에 한번 가정해 보자는 것이다. 이 입장에 따르면 렘브란트가 이미 확립해 놓은 양식을 후대에 와서 다시 구현해 보려 제작된 그림은, 렘브란트풍의 효과를 내겠다는 목적을 세우고 그것을 위한 수단을 강구했을 뿐이므로 상상력이 부족하고 모방적이어서 예술이 될 수 없다고 판단할 것이다. 아무 제약 없는 자유로운 상상이 예술의 본질이라고 보았던 20세기 초반의 콜링우드 같은 이는 딱 그렇게 말했을 것이다. 그에게 예술이란 목적을 가지지 않는다. 목적을 상정하고 거기 도달하는 수단으로 강구된 것이라면 이미 예술이 아니다.[2] "와! 렘브란트가 그린 줄 알았어요."는 위작의 솜씨에 대한 칭찬일 수는 있어도 예술이 되는 이유는 아닐 것이다. 이 문제는 좀 더 논의되어야 하겠지만 일단 여기서의 요지는, 인공지능이 그린 것이 그림이더라도 그것만으로 예술 작품이나 인공지능 예술가가 탄생한 것은 아니라는 점이다.

한편, 이런 문제에 대해 어떤 것이 예술인지 아닌지라는 질문 자체의 의의를 평가 절하하는 사람도 있을 수 있다. 이들은 인공지능 그림도 당연히 예술이 될 수 있다고 하는데, 이는 '무엇이든 누군가가 예술이라 생각하면 예술이다'라는 태도로부터 기인한다. 변기와 바나나를 위시해 온갖 것들이 예술이 되어 버린 현대 예술의 상황으로부터 고무되었음직한 이런 입장은 이해하기 어려운 현대 예술에 대한 환멸에서 나온 냉소적 입장일 수도 있지만, 더 진지하게는 현대에 들어올수록 주목받는 예술의 주관성이나 상대성, 해석의 다양성, 해석에 있어 '수용자마다 스스로가 발견한 의미'(창작자가 의도했던 의미가

아니라)를 중시하는 경향 등에 근거한다.

　　이런 주관주의적 입장은 때로는 기존의 소위 '정통적'
입장이 가진 독단론적 성격을 폭로하고 그에 대한 진보적
반론이자 세련된 감상 태도인 것처럼 당당히 주장되기도
한다. 그러나 동기가 무엇이건 '당신이 예술이라고 생각하면
예술'이라는 식의 입장은 일관되게 유지되기 어렵다. 이 입장은
예술의 가치에 대한 논의, 즉 무엇이 좋은 예술인가에 대한
논의에서라면 어쩌면 조금 더 설득력이 있을 수 있겠다. 하지만
가치의 영역에서조차도 '객관적이거나 보편적인 가치란 없고,
누구든 스스로 가치 있다고 생각하는 것이 가치이다'와 같은
주장은 급진적이다. 특정 가치를 들어 그것만이 보편적 가치라는
독단론을 반성하고 비판하려는 시도는 언제고 환영이지만
그렇다고 주관주의나 극단적 상대주의가 그 대안인 것은 아니다.

　　'무엇이든 예술이 될 수 있다'는 것과 '무엇이든 예술이다'
라는 것은 다르다. 무엇이든 예술이 될 수 있는 현대의 상황은
전통적인 예술적 대상과 전혀 다른 것에도 예술의 지위를 부여할
수 있는 이론과 관례가 역사적으로 생겨났다는 뜻이지, 이미 모든
대상이 예술의 지위를 수여받았다는 뜻도, 예술이라는 자격을
수여하는 행위가 개인의 호불호에 따라 사적으로 행해질 수
있다는 뜻도 아니다. 예술에서 얻는 감동과 즐거움은 사적이고
개별적인 경험의 문제로 어쩌면 호불호에 좌우된다고 할 수도
있겠지만 그것이 얻어지기만 하면 나의 주관적 판단으로 인해 그
대상이 예술이 되는 것은 아니다.

　　'내게 감동을 주는 것이 예술이야.'와 같은 생각을

고집스럽게 유지할 수는 있다. 그러나 이는 마치 '반짝이는 것은 모두 금이야.'라고 생각하고 사는 것과 다르지 않다. 황철석은 반짝이지만 금이 아니고 나의 믿음은 그것을 금으로 만들 수 없다. 과거 긴밀했던 미와 예술과의 관계, 미 개념의 주관화, 예술이라는 말의 평가적 사용('거기서 보는 풍경은 아주 예술이라니까'와 같은) 등 이러한 생각을 낳은 배경이 없지는 않겠으나 여기서는 더 설명하지 않겠다. 다만 예술이란 많은 사람이 생각하는 것보다 훨씬 공적인public 개념이며 비록 느슨하고 유동적이라고 하더라도 그 지위와 자격에 대한 논의가 가능함을 전제하도록 하겠다. 그러니 논의를 계속해 보자.

3. 고양이 그림

고양이 그림을 생각해 보자. '고양이를' 그린 그림이 아니라 '고양이가' 직접 '그린' 그림 말이다. 벽에 종이를 붙이고 그 아래 물감 통들을 준비하면 고양이는 앞발로 물감을 찍어 종이에 바르는데, 겉보기에는 폴록이나 드 쿠닝의 현대 추상 회화와 크게 다르지 않은 결과를 얻게 될 수도 있다. 이런 식으로 만들어진 고양이 그림은 관심 있는 사람들에게 수집되고 전시된다. 이런 고양이 그림의 매력에 빠져 있던 사진가와 작가가 공동으로 출간한 『고양이가 그림을 그리는 이유Why Cats Paint』라는 책에서 그런 사례들을 만나볼 수 있다.[3] 이 그림들이 예술일 수 있을까? 사실 훈련된 침팬지들이 붓으로 물감을 찍어 칠한 캔버스의 모습 역시 현대 추상화와 외관상으로는 다르지 않은 예도 있으니 고양이 그림 대신 침팬지의 그림을 생각해도 차이는 없다.[4]

　고양이 그림이 예술이 아니라고 생각하는 사람들의 이유 중 하나는 사람이 한 것이 아니라는 것이다. 이들은 예술이란 최소한 사람이 하는 것이라 믿는다. 물론 여기서의 사람이 생물학적 분류로서의 사람을 뜻하는 것은 아니다. 풍부한 심적 능력과 나름대로 발전된 기호 체계를 가지고 있는 외계 생명체를 상정해 보자. 그들이 단지 DNA 구조상 인간이 아니라는 이유만으로 예술 같은 것은 결코 만들 수 없다고 상정하는 것은 불합리하다. 따라서 사람이 해야 한다는 말은 분류상 사람이 아닌 다른 지적

생명체는 예술을 할 수 없다는 의미가 아니라, 사람이 가진 사유나 상상, 의도나 의지 같은 것을 가지지 않은 존재가 만든 것은 예술일 수 없다는 주장이 될 것이다. 고양이에게는 그런 것이 없다고 보는 것이 합리적이다.[5]

이렇게 생각하면 침팬지 그림은 예술이지만 고양이 그림은 아니라는 생각도 아주 작위적인 것은 아니다. 상상력을 발휘하거나 의도를 가지고 의미를 전달할 수 있는 심적 능력을 누가 더 가지고 있느냐는 측면에서 본다면 고양이보다는 여러모로 인간에 가까운 침팬지가 더 그럴 법하다. 물론 실제로 어떤 종류의 심적 능력을 얼마나 가지고 있어야 예술을 위한 필요조건을 충족하는지는 당연히 논란의 대상이다. 만일 무언가를 예술로 만드는 심적 능력의 조건이 '나는 예술을 창조하고 있다'와 같은 자의식이라면 고양이는 물론 침팬지도, 나아가 일부 인간조차도 만족하기 어려운 조건이 될 것이다. 반면 무엇이 되었건 '자신의 욕구를 충족시키려는 의도에 따른 선택' 정도라면 너무 약한 조건이어서 물감으로 매대기 치고 있는 고양이에게도 이 정도는 발견된다 우겨 볼 수도 있다. 하지만 어찌 되었건 우리가 상식선의 조건, 예를 들어 회화 예술은 눈으로 볼 수 있는 선과 색의 디자인 형태 이상으로 무언가 의미하는 것이 있어야 하며 그러기 위해서는 작가의 의도가 중요한 역할을 한다는 정도에서 타협할 수 있다면, 고양이나 침팬지의 그림은 예술이 될 수 없다고 말하는 것이 타당하다. 그것들은 아무 의미도 없는 것이거나, 최소한 우리가 추상화를 예술이라고 할 때 발견하는 의미의 차원을 의도한 것은 결코

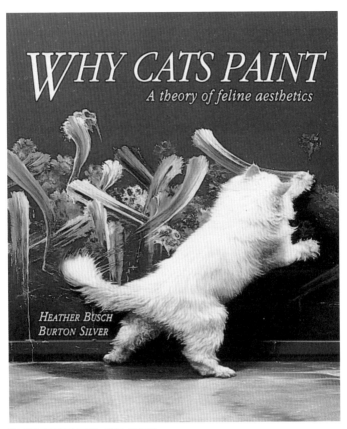

『고양이가 그림을 그리는 이유』 책 표지

2장 인공지능은 예술을 꿈꾸는가?

침팬지 화가 콩고의 그림, 1950년대

아니기 때문이다.

하지만 반대 의견, 즉 고양이 그림이 예술일 수 있다는 입장도 가능하다. 그 이유가 동물도 자기표현을 할 수 있고 물감칠을 통해 의미하고자 하는 바가 있을 것이기에 그렇다고 해 보자. 이는 앞선 반대자들과 예술에 대한 기준은 같으나 고양이의 심적 상태에 대한 이해가 다른 것이니 고양이의 심리를 더 알기 전에는 해결할 수 없다. 그러나 그것 말고도 고양이 그림을 예술로 판정할 수 있는 근거는 더 찾아볼 수 있다.

우선 이 산출물을 동물의 그림이 아닌 사람의 작품, 즉 예를 들어 사육사가 고양이나 침팬지를 일종의 도구로 사용하여 제작한 작품으로 보아야 한다는 견해가 있다. 붓과 물감을 준비한 사육사가 침팬지가 붓질하는 것을 보고 있다가 적당한 시점에 더는 캔버스에 물감을 바르지 못하도록 개입해서 만들어진 것이 이 추상화 같은 그림들이라면 이런 입장은 더 설득력을 얻는다. 이 경우 침팬지 그림은 마치 잭슨 폴록의 드립 페인팅처럼 취급될 수 있고, 그것이 예술 작품이 될 수 있도록 선택한 행위는 사람이기에 고양이나 침팬지가 의미를 담은 창작물을 생산해 낼 수 있는 주체인지를 판정할 필요가 없다.

그렇다면 사육사는 과연 어떤 기준으로 침팬지 그림에 개입했을까? 즉 그들이 가지는 '이 정도면 예술이라고 해도 되겠다'의 기준은 무엇일 수 있을까? 우리는 여기서 가치 평가적인 기준 하나와 그런 가치 평가가 덜 개입한 가치 중립적인 기준 하나를 생각해 볼 수 있다. 둘 다 현대 미학에서 예술을 설명하려는 시도들과 직접 연관되어 있다. 가치 평가적 기준으로

볼 수 있는 것은 미적 기준이다. 이는 '예술은 아름다운 것'이라는 지난 시대의 기준을 계승한 것이지만 미beauty 대신 미적인 것the aesthetic을 기준으로 삼는다는 점에서 과거보다 확장된 기준이다. 동물에 의해 칠해진 표면의 색과 형태들이 예쁘다, 역동적이다, 대비가 강렬하다, 눈에 시원하다 등의 평가를 받을 만하다면, 즉 그런 식의 미적 가치를 가졌다면 예술이라고 할 수 있다는 것이다. 지켜보고 있던 사람의 눈에 침팬지가 물감을 바르고 있는 캔버스가 마침 어느 순간 그런 형식미를 구현하게 되었다고 판단했을 때, 그림이 더 이상의 채색으로 망쳐지지 않도록 (고양이나 침팬지는 '이쯤에서 멈추는 것이 좋겠다' 같은 미적 판단력을 가지고 있지 않을 것이므로) 사람은 동물들로부터 그림을 떼어 놓고 '이만하면 예술 작품이다'라고 할 수 있을 것이다. 미적 가치가 예술을 예술이게 하는 고유한 특징이라는 주장은 현대 예술론 중 형식론과 친연성이 있는 입장이다.

또 하나의 가치 중립적 기준은 기존의 예술 작품과 닮았는지 여부이다. 즉 동물들의 그림이 이미 우리가 예술로 인정한 것들(이 경우에는 추상화)과 그 외관이 비슷하기에 '이만하면 예술 작품'이라고 할 수 있는 이유가 된다는 것이다. 한때 예술이 '열린 개념'임을 주장했던 학자들이 주목했던 것이 바로 이런 측면이다. 모든 예술에 공통적인 하나의 본질 같은 것은 없고 개별 예술이나 예술 장르는 이미 예술로 확립된 것과 이러저러한 유사점을 지님으로써 예술의 지위를 얻게 된다는 것이다. 이러한 사유는 후에 예술에 대한 제도적 정의나 역사적 정의로 계승되기도 한다. 이 기준이 가치 중립적인 이유는, 이런 판단을

하는 사람이 추상화나 동물 그림이 훌륭한지 아닌지를 전혀 평가하지 않고서도 그 그림이 왜 예술이 되는지를 말해 줄 수 있기 때문이다. 예술과 예술 아닌 것을 구분하는 기준과 가치 있는 예술과 그렇지 않은 것을 구분하는 기준을 별도로 생각해야 한다는 것 역시 현대 예술철학에서 주장된 바이다.

관례와 역사를 언급하면 예술의 또 다른 측면을 볼 수 있다. 전통적으로 우리는 예술이 예술인 이유를 작품이나 작가가 가진 특징에서 찾곤 했다. 하지만 현대에는 그러한 생각에 도전하는 작품들이 많이 제작된다. 뒤샹의 〈샘〉이 공산품인 실제 변기와 조금의 다름도 없는 것처럼, 보는 것만으로는 예술품과 예술이 아닌 일상품 사이의 구분이 불가능한 현대의 작품들은 셀 수 없이 많다. 이들을 설명하기 위해서는 작품 자체의 미적, 표현적 속성보다는 작품을 둘러싼 맥락에 주목할 필요가 있다. 역사나 이론이 무언가가 예술이 될 수 있는 맥락을 제공하는 역할을 한다.

예를 들어 추상화는 카메라가 발명되고 인상주의가 등장한 이후 그림은 무엇을 그려야 하는가와 관련된 예술적인 문제 제기와 그에 대한 해결책의 모색이라는 역사의 과정 속에서 등장한 예술 양식이다. 이 과정에서 실제 화가들의 작품 활동과 이론가들의 사유가 복합적으로 작용했다. 이후 시대가 지나면서 낙서 같은 드로잉, 벽지 같은 색면 추상, 폴록의 뚝뚝 떨어진 물감 자국, 심지어 드 쿠닝의 소묘를 지워버려 아무 감상할 것이 없어진 라우센버그의 텅 빈 화면 등이 모두 예술로 간주된 데에도 이러한 이론과 역사의 배경이 필수적으로 개입되어 있다. 예를

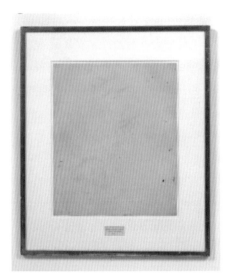

라우센버그, 〈드 쿠닝 드로잉 지우기〉, 종이에 지운 흔적,
액자와 작품 명패, 1953

들어 17세기였다면 고양이가 바른 물감 자국에 대해서 '이것이
예술일 수 있을까'와 같은 질문 자체가 성립될 수 없었을 것이다.
그때에는 풍경이나 인물 같은 재현적인 형체를 알아볼 수 없이
그저 색칠된 표면을 그림이나 예술로 볼 수 있는 미술 이론이나
미술사가 아직 없었기 때문이다. 따라서 모든 것을 예술로 만들
수 있는 현대와 같은 상황은 이론과 역사의 전개에 따른 것이다.
물론 아무것이나 '예술이 될 수 있는' 현대에도 그 아무것이 이미
다 '예술인 것'은 아니며, 이들이 예술이 되기 위해서도 이론과
관례가 필요하다.

4. 고양이와 인공지능

눈치채셨겠지만 고양이 그림 얘기를 이렇게 길게 하는 이유는,
고양이의 자리에 인공지능을 놓는다면, 그것의 산출물이
예술인지를 묻는 논의는 앞서 살펴본 것과 거의 다르지 않게
진행될 수 있기 때문이다. 인공지능 그림을 부정적으로 보는
이들은 고양이가 예술을 생산할 만한 심리 상태를 가지지 못함을
지적하는 것과 마찬가지로, 인공지능이 '확률적 앵무새'인 한
풍경이나 사람 얼굴 같은 형체의 이미지를 산출하거나 조형적
요소를 새로 조합해 추상적 화면을 구성해 낸 것처럼 보일지라도,
실제로 그것들은 의도의 산물이 아니며 따라서 의미 부여도
불가능하기 때문에 예술이 될 수 없다고 할 것이다. 그에 반해
그것들이 역사적으로 이미 예술로 분류된 회화 이미지들과
외관상 다를 것이 없는 데다 아름다움이나 조화로움 같은 미적
가치를 가지고 있다면 예술로 간주하는 것이 무엇이 문제냐는
입장도 있을 것이다.

　　또한 고양이 그림을 고양이를 도구로 이용한 사육사의
그림으로 보자는 견해와 마찬가지로, 인공지능 그림을 그것을
활용한 사람들의 선택과 계획에 따른 것으로 보자는 입장도
가능하다. 그 경우라면 논의는 인공지능이라는 새롭고 특별한
'매체'를 사용하여 얻은 산출물이 예술로 취급될 가능성이
있는지에 대한 것이 되므로, 이는 고양이나 인공지능을 하나의

새로운 지능 혹은 창작 주체로 볼 수 있느냐 아니냐를 결정하는 까다로운 문제를 피하면서 어렵지 않게 답할 수 있다. 예를 들어 기계 학습의 기본 틀은 유지하더라도 원하는 목표값(예를 들어 렘브란트와 비슷한 화풍)에 도달하게 만들기 위해 인간이 개입하고 보정하는 단계들이 필요하다면, 그 산물이 예술로 간주되더라도 굳이 인공지능의 예술이라 생각할 필요는 없다. 마치 앤셀 애덤스의 사진 작품을 '사진기의 예술'이라고 하지 않는 것과 같다. 사실 프레스코가 유화로 대체되고 필름 사진과 영화가 디지털로 변하는 것과 같은 식으로 사람이 활용하여 예술을 만들 수 있는 매체는 지속적으로 변화하고 확장해 왔다. 그러한 변화의 흐름 속에서 그저 인공지능이라는 또 하나의 매체가 추가된 것으로 보면 된다.

그리고 그러한 새로운 매체의 산물이 예술계로 편입되는 일은 예술 개념의 제도적 성격, 예술을 둘러싼 관행의 가변성 등을 고려할 때 과거에도 있었던 일이며 당연히 미래에도 일어날 수 있는 일이다. 인공지능의 등장과 예술 창작의 가능성에 흥분하는 이들에게는 다소 싱거운 답일지도 모르지만, 인공지능이라는 새로운 매체로 생산된 그림이 예술이 될 수 있는 이유는 인공지능이 인간과 같은 존재로 인정되어서가 아니다. 그 산물을 어떻게 활용하고 관련된 기술을 어떻게 취급하느냐와 관련된 인간의 관행이 변함에 따라 예술이 될 수 있다. 과거 사진이나 영화가 기록을 위한 기술 매체에서 출발하여 '신매체의 예술'이 된 것과 같은 길을 걸을 수 있다는 것이다.

물론 인공지능의 문제를 이렇게 이해해서는 안 된다는

것이 논란의 핵심인 것은 맞다. 인공지능은 인간의 개입을 최소화하고 GAN(적대적 생성 신경망)과 같은 방식을 통해 스스로 학습하는 것이 특징이다. 고양이와 다르게 인공지능은 인간이 건건이 개입하지 않고도 이미지의 완성을 스스로 결정할 수 있는 것처럼 보인다. 이 변화가 새로운 패러다임을 요청하는 혁명적인 것이고 따라서 사진이나 영화와 같은 과거 기계 기술 기반 매체의 출현과 달리 취급되어야 한다고 주장된다. 하지만 그럼에도 불구하고 인공지능 산물이 예술이 된다면 그 이유는 지금 우리를 흥분시키는 이 혁명적 성격보다는 앞서 얘기한 역사와 관행의 변화에 기대하는 편이 더 현실적이다. 인공지능의 혁명성이 제한적일 수밖에는 없지 않겠는가 하는 의심이 있기 때문이다. 현재 인공지능이 예술적 이미지를 산출하는 방식은 이미 예술인 회화 이미지들의 특정 외관이나 효과를 학습하여 새로운 이미지로 구상해 내는 것이다. 이것이 이전에 존재하지 않았던 이미지를 만들어 낸다는 점은 인정하더라도, 그런 식의 새로움으로는 적어도 일부 현대 예술이 표방해 온 메타적 차원의 창의성, 예를 들어 예술에서 새로움이란 무엇인지를 스스로 규정하는 차원의 창의성에는 도달할 수 없다고 보는 것이 옳다. 이런 식이라면 인공지능 예술은 인공지능이 인간과 같은 수준의 창의성을 가졌다고 인정받기 전에 예술에 대한 우리의 생각이 변모함으로써 가능해질지도 모르겠다. 이 가능성을 먼저 살펴보자.

5. 인공지능 예술이 가능해지는 방식

예술은 감성적이라 불리는 인간의 비합리적 측면을 담당하는 것으로 생각되어 왔다. 그러나 의식적으로 그런 생각을 표방한 지는 단지 백여 년이 지났을 뿐이며, 애초에 서양에서 '예술Beaux-Arts, Fine-Arts'이라는 말과 개념이 성립된 것도 삼사백 년을 넘지 않는다. 한번 만들어진 개념이더라도 삶의 조건들이 변하고, 그에 따라 인간과 인간의 감성적이고 비합리적 측면에 대한 철학적 이해가 달라지면, 의식적이건 아니건 이를 배경으로 하는 예술 개념 역시 변한다.

　　예술이란 단일한 하나의 인간 활동이 아니라, 시, 음악, 춤, 연극, 그림, 조각 등 각기 다른 목적과 배경에서 추구되던 서로 다른 인간 활동들이 어떤 공통점을 가졌다는 생각으로 한데 묶인 것Fine-Arts System을 지칭하는 말이다. 언제 무슨 이유로 그런 묶음이 이루어졌는지, 무엇이 그에 속하는 구성원인지 등은 모두 역사적 구성물이다. 예컨대 그림이나 조각을 그저 외관의 모방 기술로 이해하던 시대가 있었고 그때의 화가나 조각가는 시인과 전혀 다른 일을 하는 사람으로 취급되었다. 그림이나 조각이 단순한 솜씨나 기계적 노동에 불과하다는 인식을 극복하고자, 그림이 세계에 대한 지식을 줄 수 있는 과학과 유사한 기술이라는 생각이 받아들여졌던 때도 있었다. 그러다가 회화, 조각을 포함하여 음악과 시 모두가 '미를 추구하는 모방'이라는 공통점을 가진

것으로 상정되는 시기가 도래했다. '파인 아츠'라는 말과 그 말로 불리는 대상들이 확립된 시기가 그때쯤이다. 이때 중심이 되는 생각은 이 특별한 기술들이 옷감을 짜고 그릇을 만드는 실용적인 목적의 일반 기술들과는 구별된다는 것이었고 그것의 정당화를 위해 아름다움이라는 가치의 추구가 제시되었다.

현대의 우리는 동서양을 막론하고 서양 근대에 형성된 이런 예술 체제를 계승하고 있지만, 그 개념을 그대로 유지하고 있지는 않다. 기괴하고 추한 예술의 사례들이나 아예 미추를 따져 볼 감각적 차원 자체가 없는 개념 예술의 사례에서 보듯이 미를 추구하지도 않고 모방하지도 않는 많은 것들이 현대에는 예술의 지위를 갖고 있다. 미의 추구 대신 상상이나 감성, 표현과 같은 키워드가 그들을 묶는 새로운 이유가 되기도 한다. 그 과정에서 시, 회화, 조각, 음악 같은 예술 체제 형성기의 멤버들만이 예술이라는 생각은 현대에 와서 많이 흔들리고 있다.

예술의 양식과 장르들은 끊임없이 서로를 참조하며 혼종을 만들어 낸다. 그 결과 흔한 질문인 '예술이냐 아니냐'의 문제와 관련해서는 중간에 넓은 회색 지대가 만들어지고 있다. 더 이상 미가 예술의 단일한 가치가 아니듯이 기능적이라서, 단지 장식적이라서, 또는 대중의 기호에 영합하는 속된 것들이어서 예술이 될 수 없다는 생각도 예전처럼 확고하지는 않다. 예를 들어 지금은 이 회색 지대에서 소위 '마이너 아트' 취급을 받고 있는 요리나 꽃꽂이, 타투나 스탠드업 코미디, 산업과의 연계가 두드러지는 패션이나 산업 디자인, 사이버 세상에서 등장하게 된 웹툰과 게임 등도 시간이 흐르면 결국

예술로 간주될 수 있을지 모른다. 그러한 입장에 동조하는 사람들이 늘어나서, 예를 들어 '눈을 즐겁게 하는 볼거리' 같은 예술의 기능적 측면(이것만으로는 예술이 될 수 없다고 성토하는 미학자들은 여전히 많다)조차도 예술의 중요한 가치의 하나로 자리 잡는다면, 무력한 규범적 예술 이론가들의 일인 시위를 뒤로 두고 '음악 분수 쇼'나 '드론 쇼'도 예술이 되는 길이 곧 열릴지도 모른다. 그리고 그와 유사한 길을 따라 인공지능 예술이라는 장르도 자연스럽게 예술의 지위를 얻을 수 있을 것이다.

사실 이 일은 가치 평가를 둘러싼 관행의 변화에 의존하지 않더라도 가능해 보인다. 현대 분석미학에서 예술 정의에 관한 논의는 평가가 아닌 분류의 문제로 이해된다. 예술인지 아닌지의 문제는 그것이 탁월한 가치를 지녔는지 아닌지의 문제와 별개로 볼 수 있다는 것이다. 어떤 소나타 형식의 음악이 매우 진부하고 지루하다고 해서 예술이 아닌 것은 아니다. 여전히 그 음악 작품은 종류로서는 예술이다. 이 견해에 따르면 오늘날 우리가 찾아야 하는 예술의 기준은 작품의 가치와 무관하게 분류상 시이고 회화이고 음악이기만 하면 예술이라고 판정할 수 있는 그런 기준이어야 한다는 것이다.

물론 이에 반대하고, '예술'이라는 말이 여전히 그 자체에 이미 무언가 탁월한 것이라는 가치 평가를 담고 있다는 생각을 유지하겠다는 입장도 굳건히 존재한다. 하지만 그 탁월함을 한두 가지 가치로 규정할 수는 없어 보인다는 것이 문제다. 시대마다 그 시대를 풍미했던 '좋은' 혹은 '진정한' 예술에 관한 이론들이 겪었던 부침을 생각해 보라. 따라서 현재 우리가 가질 수 있는

것은 보편적 이론으로 포장되어 있지만 은연중에 일부 가치 있는 예술들만 '진정한 예술'로 취급하는 평가의 기준이 아닌, 그저 우리가 예술로 부르는 것들과 그렇지 않은 것들을 구분하는 분류의 기준뿐이다. 그리고 이런 시각에서 보면 인공지능의 산출물이 분류적으로 예술로 불려도 무방하다는 입장은 먼 미래를 기다리지 않고서도 가능해 보인다.

이때 필요한 것은 앞서 언급한 관례나 제도면 충분할 것이다. 인공지능의 산물이 무언가 탁월한 성취라는 평가 없이도 그저 인공지능 그림을 전시하고 감상하며 그것의 형식적 측면과 다양한 효과들을 거론하는 관행과 제도가 만들어지기만 한다면 이에 힘입어 '인공지능 예술'이라는 분류적 예술 장르가 만들어질 수 있다. 소위 '키치'로 불리는 문화 상품들조차 그 일부는 분류상으로는 예술에 속하는 것으로 보거나, 현대의 대중 예술 특히 대중음악이나 대중 영화의 경우 이들을 예술로 통칭하는 데 무리가 없는 데서 보이듯, 이 일은 이미 어느 정도 일어나고 있는 것으로 볼 수 있다. 물론 이런 경우라면 우리가 받아들이게 될 '인공지능이 만든 것도 예술일 수 있다'는 긍정적인 결론은 '가치 있는 인간적 활동으로서의 예술'의 모든 국면이 인공지능에 의해서도 가능하게 되었다는 것을 함축하는 그런 긍정은 아닐 것이다.

6. 인공지능과 자기 성찰적 예술

이제 우리의 마지막 질문으로 옮겨가 보자. 인공지능 생산
이미지가 예술이 되는 일이 관행과 제도의 변화에 따라 가능할
수도 있다는 것 이상으로 궁금한 것이 있다. 바로 '그 예술이
인공지능의 작품일 수 있을까'이다. 그러기 위해서는 인공지능이
인간에게 활용되는 매체를 넘어 스스로 의도를 가지고 의미를
생산할 수 있는 주체로 인정되어야 하는데, 현시점의 인공지능을
그렇게 보기는 어렵다.[6] 현재의 인공지능은 무엇을 어떤 범위
내에서 학습할 것인지, 그것이 산출한 것 중 어떤 것이 어림없는
결과이고 어떤 것이 바람직한 것인지 등을 평가하고 판단하는
데 여전히 인간의 의도와 선택이 개입하고 있다. 이 점은 급속히
개선되고 있다지만 (마치 인간이 제공한 기보를 학습했던 '알파고'에
비해 새로운 '알파고 제로'는 바둑의 규칙만 배운 후 시행착오를
통해 스스로 이기는 법을 터득해 나가는 것처럼) 그 성과는 '바둑
대국에서의 승리'와 같은 분명한 목표가 설정되어 있는 경우에나
두드러지는 것 아닌가 싶다. 나아가 단지 바둑만, 단지 채팅만,
단지 렘브란트 화풍의 이미지 생산만을 할 수 있을 뿐인 특화된
지능을 넘어, 인간이 하듯이 여러 활동들을 두루 가능하게 하는
데 필요한 '일반 인공지능'의 개발을 위해서는 아직 가야할 길이
멀다고 듣고 있다.

　이런 회의론은 현대 예술이 도달한 차원을 고려할 때, 미래의

인공지능이라도 현대적 의미의 예술을 수행하리라 낙관하기 어렵다는 데 근거한다. 결론부터 얘기하자면, 현대 예술의 창의성은 목표를 달성하는 수단의 창의성을 넘어 목표를 스스로 설정하는 창의성을 포함한다. 현대 미술은 '새로운 시각 이미지를 최초로 존재하게 함'이라는 차원을 넘어 '나(예술, 회화)는 무엇인가, 나의 목표는 무엇인가'에 대한 질문을 포함하는 소위 '메타'적인 차원의 독창성으로까지 진행했다. 자기 지시적이고 반성적인 측면을 가진 일부 현대 미술 작품들은 작품을 통해 스스로의 정체성, 즉 자신을 구성하고 있는 것에 대한 사유를 주제로 삼는다. 이런 작품들의 의미는 작품의 외관을 보고 판단하기 어렵다. 현대에 와서 어떤 시각 예술 작품을 예술로 만드는 성질은 작품이라 불리는 것들이 가진 지각될 수 있는 측면과 무관하거나 그것을 넘어서 있는 경우가 적지 않다. 따라서 현대 예술의 문법에 따를 때 인공지능이 기존 작품의 외관을 학습해서 만든 결과물들은 비록 하나하나 개별적이더라도 동시에 기존 작품들과의 지각적 유사함을 유지할 수밖에 없다. 문제는 그것만으로는 예술의 지위를 보장받을 수 없을지 모른다는 점이다.

　　르네상스 이후 그림은 '세계로 향한 창'의 구실을 하는 것, 즉 눈에 보이는 3차원 세계를 2차원 평면 위에 사실적으로 (마치 진짜인 것처럼) 붙잡아 내는 목표를 꽤 잘 달성할 수 있음을 알게 되었고 이를 그림의 당연한 기능이자 능력이라고 생각하게 되었다. 의식하건 아니건 그림이란 이런 일을 하는 것이라는 주어진 틀은 의심받지 않았고, 화가들은 그 틀 안에서 독창적이건

진부하건 신화와 역사적 사건, 성자와 세속인의 삶에 관한 다양한 그림들을 그릴 수 있었다. 이런 식으로 미술의 목표가 설정되어 있는 상태에서라면 학습을 통해 스스로 이 목표를 달성할 수 있는 인공지능을 개발할 수 있을 것이다. 즉 인공지능이 다양한 르네상스 이후의 사실주의적 그림들을 학습하여 (비록 어떻게 그런 학습이 일어나는지는 인공지능의 설계자조차 아직 세세히 알지 못한다 하더라도) 어찌 되었건 마치 그러한 목표를 파악하여 만든 것처럼 보이는 결과(사실주의적인 그림)를 스스로 산출할 수 있을 것이다. 바로 이 점이 그 목표에 도달하는 알고리즘을 일일이 사람이 설정해야 했던 기존의 다른 장치들과 구별되는 인공지능의 혁명적 특징이 될 것이다. 그리고 그 그림이 이전까지는 없었던 새로운 이미지라면 이것을 독창적인 그림의 하나로 인정할 수 있을 것이다. 야심 차게 인공지능에게 더 많은 회화 이미지를 학습하게 하여 사실성의 추구 대신 다른 효과나 목적을 달성한 것처럼 보이는 결과물을 생산해 내게 할 수도 있을지 모른다.

그런데 어떤 경우이건 그러한 목적의 달성 여부는 그 산출물이 그 목적을 이미 잘 달성했다고 평가되는 기존의 예술품과 외관상 비슷해 보이는지에 의해 판정될 수밖에 없다. 그러나 앞서 말했듯이 현대 예술의 성취 중 하나는 작품의 의미와 정체성이 지각적인 것을 넘어서는 데 있다. 추상 미술을 비롯하여 개념 미술, 미니멀리즘 미술, 뒤샹과 워홀에 이르기까지의 현대 예술 작품들에서 지각적으로 확인할 수 있는 것과 작품의 의미와 사이의 관계는 간단하지 않다. 단순화된 예시를 시도해 보자. 18세기 식탁 위의 사과를 그린 그림은 사과를 닮은 사실적인

그림이었을 것이다. 그 그림은 사과를 그렸으니 사과에 관한 것이고 그 시대에는 이 점이 논란이 되지 않았을 것이다. 19세기 말이나 20세기 초에는 현실에서는 볼 수 없는 매우 왜곡된 색과 형태의 사과(예를 들어, 삼각형에 가까운 청색 사과)나 심지어 형체라곤 알아 볼 수 없는 물감 발라진 캔버스도 〈사과〉라는 제목으로 등장할 수 있게 되었다. 그렇게 된 이유는 다양하다. 사과에 대한 화가의 주관적 느낌에 관한 그림일 수도 있고, 눈에 보이지 않는 사과의 형이상학적 본질을 탐색하는 것에 관한 그림일 수도 있다. 세계의 사실적 묘사만이 그림의 목표라는 생각을 재고하게 되자 그림은 관찰 가능한 대상의 외관과 닮음을 포기하고도 그 대상의 어떤 다른 측면에 관한 것이 될 수 있었다.

만일 이런 움직임이 사실성을 부정하는 대신 감정적 표현이나 본질의 탐구 같은 것들을 그림의 새로운 목표로 제시하여 거기에 해당하는 그림을 그리자는 것으로 이해된다면, 여기까지도 인공지능에 의해 달성될 수 있다고 주장할 수 있다. 즉 대안으로 제시된 표현주의적이거나 입체주의적 그림 속의 사과들은 18세기 사과 그림과 다르지만, 그 다름이 지각적인 것이기에 인공지능이 그 차이를 스스로 발견하여 새로운 목표인 표현주의나 입체주의의 관점에서 적절해 보이는 이미지를 산출하면 될지도 모르기 때문이다.

하지만 인공지능이 '외관의 재현이 아닌 정서의 표현이 그림이야'와 같은 식으로 그림의 새로운 목표를 설정할 수 있을까? 나아가 '그림이 목표를 갖는다'는 사실 자체를 그림의 주제로 삼아 그것을 질문하거나 의심하는 그림을 그릴 수

있을까? 현대 예술가는 사실적인 사과 그림을 그리고, 그 그림이 사과에 관한 것이 아니라 우리가 그때는 그런 식으로 그림을 그렸다는 사실에 대한 메타적인 진술이 되게 의도할 수도 있다. 이 경우 18세기 사과 그림과 똑같아 보이는 그림은 아예 다른 차원에 관한 그림이 된다. 즉 이 그림은 '사과에 관한 그림'이 아니라 '사과 그림에 관한 그림'일 수도 있고, 더 나아가 예를 들어, 그때 그런 식으로 그림을 그렸던 것에 대한 조롱일 수도, 반성일 수도, 향수일 수도 있으며, 더 추상적인 차원에서 그림이란 대체 무엇인지, 이렇게 외관을 베끼면 되는 것인지를 질문하는 것일 수도 있게 된다. 마치 나의 의식이 있으면 내가 의식하고 있음을 의식하는 의식도 있을 수 있는 것처럼, 이제 현대 회화가 가지는 지향성의 층위는 여러 겹으로 복잡해지는 것이다.

뒤샹의 레디메이드ready-made나 워홀의 팝아트가 무엇에 관한 것인지를 묻는다면 이러한 배경에서 답할 수밖에 없다. 〈샘〉이 소변기와 구별할 수 없는 소변기 그 자체이더라도 이 작품은 소변기에 관한 것이 아니다. 또한 외관상 캠벨 스프 깡통의 디자인과 다르지 않은 것들을 찍어 낸 워홀의 이미지들도 대상에 대한 사실적 재현이라는 자격만으로 예술이 된 것은 아닐 것이다. 현대 예술은 이렇게 일상품과 지각적으로 구별할 수 없는 대상들을 이용하여 종종 스스로의 정체성에 대한 물음, 자신을 구성하고 있는 것이 무엇인지에 대한 물음, 즉 회화란 무엇인지, 예술이란 무엇인지 질문하는 것을 의도한다. 미국의 미학자 단토가 『일상적인 것의 변용』에서 워홀의 〈브릴로 박스〉에 대한

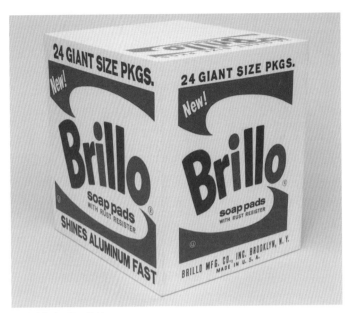

앤디 워홀, 〈브릴로 박스〉, 1964

성찰을 통해 역설하고 있는 것이 이것이다.[7] 보이는 것만으로 판단하자면 가게에 쌓여 있는 상품으로서의 박스와 구별되지 않지만 작품 〈브릴로 박스〉에는 상품으로서의 브릴로 박스에는 없는 차원, 즉 해석을 통해 드러나는 의미의 차원, 무언가 다른 것에 관한 차원이 있다. 그런 의미에서 둘은 지각적으로 동일함에도 불구하고 존재론적으로 다른 종류라는 것이 단토의 주장이다.

　　인공지능이 이런 '지각적으로 동일하지만 존재론적으로 다른' 예술 작품들을 구별해서 학습하고 그에 따라 새로운 작품을

산출할 수 있을지 잘 모르겠다. 인공지능이 서로 다른 몬드리안의 격자무늬 작품들을 학습하는 것은 가능하고, 그래서 스스로 그들과 양식적으로 유사한 새로운 패턴을 만드는 목표를 세울 수도 있다. 우리는 그렇게 제시된 새로운 면 분할과 색 배치를 예술로 인정할 수도 있다. 그렇지만 그런 학습을 마친 인공지능이 '과연 이런 패턴들이 예술일까?'에 이르러, 사실성도 버리고 추상 패턴도 버리고, 마치 뒤샹이 했던 것과 같이 변기와 병 건조대와 눈 치우는 삽을 제시하는 일은, 최소한 가까운 미래의 상황에서는 생각하기 어렵다. 만일 기어코 병 건조대와 눈삽까지도 현대의 예술품임을 학습한 인공지능이, 예를 들어 유사하지만 새로운 시도로 보이는 병따개와 모종삽을 자신의 결과물로 제시한다고 해도 그것이 뒤샹의 행위에 필적하는 것은 아니다. 이들이 병따개와 모종삽에 관한 것이 전혀 아니기에 예술이라거나, 혹은 그것이 진짜로 병따개와 모종삽에 관한 것이기에 (그것들의 단정한 외관에 대한 진솔한 상찬이기에, 그것들의 일상성을 기념비적으로 만들려는 아이러니이기에) 예술이라는 판단은 아직은 인공지능이 할 수 있는 것은 아니다. 그런데 현대 예술은 이 판단까지 포함하여야 비로소 작품이 되기도 한다.

　　물론 이러한 논의는 현대의 모든 예술이 자기 성찰적이라는 것이 아니다. 혹은 '진정한 예술' 같은 개념을 상정하여, 그것이 되기 위해서는 자기 성찰적이어야 함을 주장하는 것도 아니다. 또한, 예술이 순수한 사유가 아닌 여러 다른 기능을 가질 수 있다는 사실을 무시하려는 것도 아니다. 하지만 분명한 것은 어떤 예술에는 '나는 무엇인가'를 사유하는 이러한 반성적 차원이

있고 그것이 예술이 현대에 와서 도달한 하나의 성취임은 인정할 수밖에 없다는 점이다. 현대 예술은 자신을 구성하는 틀을 포함한 메타적 사유를 수행하는 데에 이르렀다. 그렇기에 현대 예술이 철학과 가까워졌다는 평가도 나오는 것이리라. 자신의 정체성을 사유하는 일은 그 일을 하고 있는 것들의 외관을 학습하여 도달할 수 있는 차원이 아니다.

7. '나'를 사유하는 인공지능의 가능성

철학적으로 더 생각해 볼 것이 남아 있기는 하다. 나는 나의 의식을 들여다보는 내성introspection을 통해 나만의 일인칭적 방식으로 '나'를 의식한다. 현재는 물론 미래에도 인공지능이 그런 심리 상태를 가질 것으로 예상하기 쉽지 않을 것이다. 하지만 내가 나를 통해서만 알 수 있는 내 속의 현상적인 무엇이 동반되는 심리 상태(분노하거나 애통할 때의 마음)만 마음인 것은 아니다. 하나의 믿음을 갖고 그로부터 무언가를 추론할 때(오늘이 화요일이니까 내일은 수요일이라 믿을 때의 마음)라면, 그에 해당하는 특별한 현상적 심리 상태가 내 속에서 의식되는 것 같지는 않다고 볼 수도 있다. 후자도 역시 마음이라고 한다면, 혹은 마음에는 이런 두 측면이 있다고 한다면, 전자만이 마음이기에 인공지능은 결코 마음을 가질 수 없다고 생각할 필요는 없을지 모른다. 예를 들어 마음에 관한 기능주의functionalism의 입장처럼, 특정 입력값에 대해 특정 출력값으로 반응하는 방식이 사람의 마음이 하는 것과 비슷하다고 관찰된다면 그렇게 행하는 모든 것들이 마음이 있다고 하면 되지 않겠냐는 식의 입장도 가능하다. 이런 식의 '메타적' 성찰을 통해 마음을 다시 정의한다면, 그렇더라도 여전히 화재경보기나 스마트 압력밥솥이 마음이 있다고 할 수는 없겠지만, 예를 들어 '나'라는 주어의 사용법을 적절히 터득한 미래의 인공지능은 마음이 있다고 해도 되지 않을까?

이와 비슷하게 인공지능은 지금껏 우리가 다소 독단적인 방식으로 이해해 온 인간의 정신적 활동을 자연화naturalize시켜 이해하는 계기가 될 수 있다고 생각하는 사람들도 있을 수 있다. 우리의 의식이나 지능도 결국 전기 신호들의 중첩된 루프인지도 모르니 오히려 인공지능의 작동 방식을 보고 이를 반면교사로 삼자는 것이다. 따라서 인공지능이 의도를 가질 수 있는지, 예술 창조의 주체가 될 수 있는지 등의 문제에 관해서도 역방향의 사유를 제안할 수 있다. 우리는 우리의 정신적 활동의 내용과 성립 조건들을 과대 포장하는 경향이 있었는지도 모른다. 그동안 가졌던 '창의성'이나 '의도' 같은 개념이 불필요하게 부풀려졌다면 인공지능의 작동 방식을 보며 그 개념들을 재규정하는 방향으로 나갈 수 있다.

예를 들어 창의성이란 결국 목표 지향적 문제 해결 능력과 다르지 않다. 또한 하늘 아래 새것이 없으므로 창조 역시 이미 있는 것들의 새로운 조합일 뿐이라는 생각도 할 수 있다. 인공지능이 산출하는 것이 바로 그런 새로운 조합이라면 인공지능에도 창조라는 말을 못 쓸 이유가 없다. 예술은 그간 개인의 창의성을 신비화시켜 온 혐의가 있는 영역이다. 어떠한 목적도 설정하지 않고 상상력이 가는 대로 맡겨 두었다가 종국에 작품 앞에서 '오, 신이시여, 정녕 제가 이것을 했다는 말입니까?'라는 식으로 창의성에 대한 합리적 설명 자체를 거부하는 낭만주의적 예술관은, 콜링우드 마음에 들 수는 있겠지만 예술 창작의 실제와는 거리가 멀게 과장된 것이 사실이다. 예술의 영역도 거품을 제거하고 보면 창의적인 작품의

산출 방식이란 결국 문제 해결을 위한 새로운 조합과 다르지 않으므로, 거시적 안목에서 의식을 가진 인간 활동의 기능적 측면은 인공지능이 작동하는 것과 크게 다르지 않다고 볼 여지도 있다.

이 모든 것이 결국 예술적 창의성에 대한 과장된 이해를 피해야 한다는 충고라면 의미하는 바가 없지 않을 것이다. 나아가 인공지능의 발전이 마음이나 지능, 창의성의 본질에 관한 이해에 상당한 영향을 끼칠 것이라는 사실도 열린 시각으로 주목할 필요가 있다. 이러한 제안의 타당성을 판단하기에는 아직은 이른 시점일 수 있다. 다만 이 글을 통해 환기하고자 한 생각은 예술적 문제의 구성과 그 해결의 양상은 전형적인 문제 해결의 방식과는 다를 수 있다는 것이다. 주어진 목표와 조건을 전제했을 때 대두되는 예술적 문제도 충분히 많이 있겠지만 주어진 조건 자체를 사유하거나 그것을 위반하거나 초월하는 방식으로 달성한 새로움의 차원을 가지고 있는 예술도 있다. 제법 복잡한 문제까지도 해결 가능한 인공지능이라 하더라도 그것이 특정 목표를 전제로 그에 대한 해결 방안을 찾는 지능이라면, 그 차원에서의 창의성은 자신의 목표와 문제 자체를 숙고하는 창의성을 포괄할 수는 없을 것이다.

한 그루의 나무를 구성하는 풍성한 가지들과 나뭇잎들이 모두 그 나무에 중요한 것처럼, 예술에도 여러 목표와 기능들이 있다. 인공지능은 그중 어떤 것들을 수행할 수 있고 그럼으로써 예술로 인정받을 수 있다. 하지만 나무의 높이는 가장 높이 있는 가지의 끝이다. 예술의 경우에도 기능적 차원에서 벌어지고 있는

다양한 예술적 성취가 우리 삶의 풍성함에 기여하고 있음을 인정하는 것과 별도로, 현대의 몇몇 작품이 '반성적 사유를 통한 자기 정체성에 대한 질문'으로 도달한 차원을 새로운 높이의 예술적 성취라고 볼 수도 있겠다. 미래 인공지능 예술가의 등장을 인정하는 조건 역시, 그것이 우리가 가진 '예술가'의 기대에 흡족하길 원한다면 결국 '나'를 사유하고 그에 따라 '나'의 새로운 목표를 스스로 설정하는 이 높이의 달성과 관련되어 있어야 할 것이다.

3장 **인공지능, 인간, 예술.**
무엇을 어떻게 논의할 것인가

기술철학의 관점에서 본 인공지능 시대의
현대 미술

손화철

한동대학교 교양학부 교수

1. 인공지능, 기술철학 앞에 서다

2016년 3월 인공지능 바둑 프로그램 알파고가 이세돌 9단을
4대 1로 이긴 것이 모든 소란의 시작이었다. 그전까지 SF 영화를
제외하고는 소수의 학자 사이에서만 이슈가 되었던 인공지능이
비로소 대중의 엄청난 관심을 받게 된 것이다. 바둑에서 나올
수 있는 경우의 수가 우주에 있는 원자 수보다 많기 때문에
슈퍼컴퓨터를 사용해도 일일이 계산할 수 없다 했었지만,
알파고는 당시 세계 랭킹 4위의 바둑 기사를 이겼다. 얼마 지나지
않아 이세돌 9단이 인공지능에 진 것이 충격적인 게 아니라,
인공지능을 이긴 것이 대단한 일이었음이 명확해졌다.

사실 인공지능 연구는 상당 기간 지속되었지만, 알파고를
가능하게 한 것은 이른바 딥러닝 기반의 인공지능이다. 인공지능
개발은 여러 분야에서 활발하게 일어났는데, 그중 하나는
자율주행 자동차를 만드는 데 필요한 컴퓨터 비전vision 인식이고
다른 하나가 일상 언어 관련 기술이다. 두 분야의 기술이 모두
빠른 속도로 진화하여 이제는 컴퓨터가 주변 상황이나 사물을
정확하게 인식하고 사람의 일상 언어도 상당히 정확하게
이해하고 구사할 수 있게 되었다. 특히 2022년 챗GPT를 비롯한
생성형 인공지능이 등장한 이래, 세상은 이전과 다른 곳이
되었다.

인공지능이 등장하면서 "생각이란 무엇인가?", "의식이란

무엇인가?", 나아가 "인간이란 무엇인가?"같이 이전에 이미 충분히 탐구했다고 생각한 근본적인 물음을 다시 묻게 된다. 이런 물음이 새롭지만은 않은 것이, 인공지능이 개발되기 이전부터 다양한 신기술 때문에 철학적 문제가 새롭게 제기되는 경우가 많았기 때문이다. 예를 들어, 현대 의술은 생로병사를 다시 생각하게 했고, 지구를 날려버릴 수 있는 핵폭탄은 인간과 자연의 관계를 근본적으로 바꾸어 놓았다. 바로 이런 종류의 물음을 다루는 철학의 분야가 바로 기술철학이다.

　　사실 기술철학은 철학의 여러 분과 중 가장 어린 축에 속한다. 물론 플라톤이나 아리스토텔레스까지 그 기원을 따지는 사람도 있지만, 기술에 대한 본격적인 철학적 논의가 시작된 것은 19세기 후반이고 기술철학이 분과로서의 면모를 갖춘 것은 20세기 중반이다. 인류의 역사에서 기술이 철학보다 더 일찍 등장했고, 인간의 삶에 지대하고 근본적인 영향을 미쳤는데도 기술에 대한 철학의 관심이 유보된 이유는 간단하다. 기술의 발전이 천천히 이루어지던 과거에는 기술로 인한 변화를 관찰하기 힘들었기 때문이다. 산업 혁명을 거치며 기술로 인해 생긴 변화를 몇 세대 안에 경험하게 되었을 때, 즉 현대 기술이 등장했을 때 비로소 기술철학이 가능해졌다. 따라서 기술철학은 현대 기술철학이라 해도 과언이 아니다.

　　현대 기술의 빠른 발전과 그에 따른 인간 삶의 변화 때문에 생기는 물음들 중 일부는 법적이거나 윤리적이고, 또 다른 일부는 그동안 당연하게 여겨 묻지 않았던 관념과 개념에 대한 것이다. 이를 독일의 철학자 한스 요나스는 "오늘날, 기술은 인간에 관한

모든 문제—삶과 죽음, 사고와 감정, 행위와 고통, 환경과 사물, 욕구와 운명, 현재와 미래—에 침투해 있다."고 풀었다.[1] 예를 들어 삶과 죽음의 문제는 오랫동안 철학과 종교의 중요한 주제였지만, 의료 기술이 발달하면서 그 의미에 대한 재검토를 피할 수 없게 되었다. 생존과 삶 사이의 간극이 더 커졌기 때문이다.

산업 혁명 이래 발전된 수많은 기술이 모두 일정한 변화를 견인했지만 그중 상대적으로 더 큰 충격을 준 것이 있다. 증기 기관, 전기, 핵폭탄, 컴퓨터 같은 기술이 초래한 변화가 다른 기술보다 객관적으로 더 중요하고 컸는지는 판단하기 힘들지만, 그들이 촉발한 철학적 반성은 심대했다. 그런 중요 기술들의 끝에 앞서 언급한 인공지능이 있다. 인공지능은 그동안 기계가 접근할 수 없는 영역이라 여겼던 인간의 사고와 판단, 학습 능력을 모방함으로써 사회, 경제, 문화, 정치 등 인간 삶의 전반에 다양한 변화를 일으키고 있다.

그 변화의 영역 중에 예술을 빼놓을 수 없다. 생성형 인공지능이 발전하면서 수많은 예술 작품의 데이터를 학습하여 그 패턴을 포착하였고, 그 결과 사용자가 원하는 바를 말로 입력하면 인공지능이 그림이나 음악, 문학의 형태로 표현할 수 있다. 나아가 유명한 화가들의 화풍이나 작곡가들의 음악 특색을 살려 작품을 생성하는 등 놀라운 능력을 발휘한다. 그 작품의 수준도 빠른 속도로 향상되어 이미 수많은 언론에서 사진전이나 미술전, 문학상 심사에서 인공지능으로 생성한 작품이 선정되었다는 이야기를 보도하고 있다.

이들도 역시 기술철학의 사유 대상이다. 인공지능 기술로

생겨난 새로운 가능성과 변화가 의미하는 바가 무엇이고, 그에 따라 결정하거나 결단해야 할 일이 무엇인지를 생각해 보아야 한다. 이 짧은 글에서는 그중에서도 인공지능을 만난 현대 미술에 대한 기술철학적 관찰과 분석을 시도해 본다.

2. 인공지능과 현대 미술의 만남

인공지능도 그렇지만 현대 미술도 딱히 관심을 두지 않은
이들에겐 어색하고 낯설기는 마찬가지다. 다른 점이 있다면
인공지능은 갑자기 등장해서 어색한 것이고 현대 미술은 상당
기간 주변에 있었는데도 낯설다는 점이다. 그런데 인공지능이
갑자기 빠른 속도로 일상의 영역들에 침투해 들어오기 시작하니
현대 미술에 대한 낯선 느낌이 더 커지는 듯하다는 것이 문제다.
굳이 비교하자면 인공지능은 굳이 쳐다보지 않으려 해도 관심을
강요하는데 현대 미술은 관심을 가지려 해도 받아 주지 않는 듯한
상황이 이어지고 있다.

　　인공지능과 예술, 그중에서도 현대 미술과의 만남이 다소
부담스러운 이유가 여기에 있다. 인공지능에 초점을 두고 그
만남을 관찰하면 우리는 미술의 영역까지 넘보는 인공지능의
영향력을 실감하고 감탄하게 된다. 그런데 정작 현대 미술은
인공지능과 연결되면 감상과 해석의 여지가 더욱 커지고 만다.
원래도 이해하기 쉽지 않은 분야여서 사람이 그린 그림도 고개를
갸우뚱하며 보곤 했는데, 도대체 인공지능이 생성한 그림을
어떻게 감상하란 말인가.

　　물론 이는 별다른 소양이 없는 예술 감상자인 글쓴이 같은
사람의 물음이다. 창작자의 입장은 다를지도 모른다. 이미 컴퓨터
그래픽과 프로젝션 기술, 여러 가지 소재 등 새로운 도구, 기법이

계속 유입되어 창작의 범위가 넓어진 현대 미술의 흐름에서 인공지능이 제공할 수 있는 새로운 가능성이 엄청나기 때문이다. 다만 문제는 그 가능성이 모두에게 유의미하기 위해 꼭 필요한 창작자와 감상자의 소통이 더 불투명해진다는 데 있다. 예술 작품이 작가의 의도를 감상자에게 그대로 전달하지 않더라도, 또 작가가 표현하고자 하는 바를 감상자가 당장 이해하지 못하더라도, 작가와 감상자는 예술 작품을 매개로 만나야만 한다. 그런데 사람의 인지를 모방하는 인공지능의 등장은 예술적 메시지를 전달하는 작가의 존재를 모호하게 한다는 점에서 예술과 미술의 본질에 대한 필연적 물음을 제기한다.

최근 생성형 인공지능이 등장하면서 이루어지고 있는 인공지능과 예술에 대한 논의는, 일차적으로 앞서 언급한 인공지능의 우수한 성능과 그 기능적 가능성에서 시작된다. 이들은 대개 몇 가지 물음을 중심으로 하는데, 우선 가장 먼저로는 인공지능이 이제 사람의 능력을 넘어섰는지를 묻는다. 이 물음이 정교화되면 인공지능이 창의성을 가지는지를 묻게 되고, 이어서 과연 인공지능이 예술 작품의 창작 주체일 수 있는지가 문제시된다. 좀 더 비판적으로는 인공지능이 수많은 작품을 학습한 뒤 그 데이터를 합쳐서 생성한 작품을 예술로 볼 것인지, 혹은 예술 활동에서 인공지능을 어느 정도까지 사용하는 것이 적절한지도 물어야 한다. 이 물음들은 서로 다른 예술 영역에서 다시 변주되는데, 현대 미술의 경우는 장르의 특성 때문에 훨씬 더 복잡하고도 흥미로운 문제가 제기된다.

이 물음을 풀어내기 위해서 우리는 몇 가지 사례를 살펴보려

한다. 우선 미술과는 특별히 관련 없지만 기술이 기존의 의미 체계를 변화시키는 지점을 잘 보여 주는 에피소드에서 시작해 기술과 미술이 연결된 역사의 궤적을 검토할 것이다. 이어서 음악과 미술의 비교를 통해 인공지능 기술이 미술에 미친 영향이 음악에의 그것과 다르다는 사실을 밝힐 것이다. 마지막으로 챗GPT를 다소 악의적으로 사용하여 추출한 미술평론의 예를 통해, 인공지능이 미술 창작자와 감상자, 미술 시장 등의 기존 역동을 어떻게 바꿀 수 있는지를 구체적으로 고찰할 것이다.

　　이런 시도가 뚜렷한 대안과 대답을 제시하지는 못한다. 그러나 인공지능이 촉발하는 물음을 정교화함으로써 앞으로 우리가 개인적으로나 사회적으로 감당해야 할 결단과 결정의 지점을 찾는 데 일정한 도움이 될 것이라 기대한다.

3. 기술의 발전과 기존 의미 체계의 변화

인공지능 로봇과 인간

2013년 일본의 인공지능학회는 30주년을 맞이하여 학회에서
발간하는 학술지 표지에 일본 만화 그림을 크게 넣었다. 학회가
대중과 좀 더 가까이 소통하자는 취지였으나 결과는 의외로
좋지 않았다. 그림에는 젊은 여성의 모습을 한 인공지능 로봇이
앞치마를 두르고 한 손에는 인공지능을 암시하는 책을, 다른
한 손에는 도우미 역할을 상징하는 청소기를 잡고 있다. 그런데
이 그림이 젊고 예쁜 여성을 대상화하고 여성의 역할을 청소로
규정짓는 구시대적인 발상을 표현했다는 비판이 쏟아졌다.
예상치 못한 비판에 직면한 인공지능학회는 대중에게 사과하고
윤리위원회를 구성해서 인공지능의 사회적 영향에 대한 논의를
진행했고, 2017년 2월 인공지능 윤리 지침을 발표하였다.[2]

이 사건은 인공지능 로봇과 최첨단 기술 덕분에 우리가
오랫동안 가져 온 인간에 대한 편견이 드러나고 도전받게
되었음을 보여 준다. 인공지능 개발자의 목표는 남성이나 여성
같은 인공지능을 만드는 것이 아니다. 이족 보행 로봇을 만들
때 어린이와 노인의 걸음걸이는 일차적 고려의 대상이 아니다.
인간을 모방하는 기술에서 성별과 나이는 이차적 문제다. 그러니
청소 도우미 로봇에 여성, 그것도 젊은 여성의 외양을 부여한
표지 그림은 부지불식간에 과거의 편견만 드러내고 만 셈이다.

그런데 이것이 일본 인공지능학회만의 편견인가? 만약 그 청소하는 로봇이 노인 남성의 모습을 가졌다면 괜찮았을까? 혹은, 그 여성 모습의 로봇이 청소가 아닌 어떤 일을 하고 있었다면 더 적절했을까? 사람과 인공지능 로봇은 각각 어떤 일을 하는 것이 가장 바람직할까? 어차피 사람처럼 움직이고 생각하는 인공지능 로봇이 개발되려면 한참의 시간을 기다려야 하고, 설사 개발되더라도 그 비싼 로봇을 청소기 돌리는 데 사용하지도 않을 것이다. 그러나 기술의 미래를 상상한 한 장의 만화 그림이 결국 오래된 물음으로 우리를 다시 이끈다. 그래서 인간은 무엇이고, 무엇이어야 하는가? 혹은 어떤 인간이 참으로 인간다운가?

이런 물음들을 단순히 과거의 인간상에 대한 반성, 남녀 차별의 극복 정도에 그치는 것이 아니다. "인간이 무엇인가?"라는 물음 자체의 성격도 바뀌었다. 이제 이 물음은 과거처럼 우리가 암묵적으로 이미 알고 있는 바를 정교하게 정의하려 시도하지 않고, 인간에 대한 기존의 이해를 완전히 전복하는 대답을 배제하지도 않는다. 압도적인 지능을 가진 인간 모습의 로봇을 인간이라 하지 않을 이유가 무엇인지 묻고, 그런 존재를 인간에 포함하자는 대답이 나올 수도 있기 때문이다. 어떤 대답이 나오느냐에 따라 우리가 가진 세계에 대한 이해가 완전히 바뀔 수도 있다. 인간을 인간이게 하는 그 무엇을 정교하게 다시 설정하지 못한다면, 인간과 그 옆에 서 있는 자동차를 굳이 달리 취급하지 않아도 될지 모른다.

인공지능이 묻는 현대 미술의 정체성

똑같은 정체성 물음이 미술에 대해서도 제기될 수 있다. 첨단 기술과 인공지능의 시대에 미술은 무엇이고, 무엇이어야 하는가? 어떤 작품이 참으로 예술적인가? 미술에서 이 물음은 처음 제기된 것이 아니다. 19세기에 상업화된 사진 기술이 등장했을 때도 미술의 정체성에 대한 문제가 심각하게 제기되었다. 어떤 면에서 사진 기술은 현대 미술과 그 이전의 미술을 구분하게 된 중요한 계기였다.

물론 19세기는 그 외에도 여러 측면에서 격동의 시기이고 새로운 것이 많이 생겨난 때였다. 음악도 축음기나 라디오 등 당시에 개발된 기술에서 영향을 받은 것이 사실이다. 하지만 미술 분야에서는 미술의 본질에 대해 전혀 다른 방식의 이해가 생기는 근본적인 변화가 일어났다는 점에서 그 충격은 더욱 컸다. 인류의 역사와 함께 시작된 미술은 기본적으로 자연과 현실의 일부나 전부를 재생하는 것이 중요한 역할이었는데, 사진의 등장으로 그 역할은 사실상 무용해졌다.

그 결과 20세기 초부터 미술은 초상화, 정물화, 풍경화처럼 시각적 현실을 그대로 묘사하는 것에서, 그 이면에 있는 진정한 현실, 혹은 특정한 개념과 이념, 분위기를 표현하는 것으로 확장되었다. 넓게는 추상화라 불리고 좁게는 각종 미술 사조의 이름으로 구분되는 작품들이 현대 미술을 대표한다. 나아가 행위 예술이나 디지털 아트같이 이전의 회화와는 다른 방식의 시각 예술이 모두 현대 미술 범주에 포함되었다. 그리하여 현대 미술은 이전에는 미술의 영역에 속하지 못했던 새로운 형식의 창작물이

속하게 되었고, '화가' 혹은 '예술가'가 지칭하는 사람과 그들이 가져야 할 능력, 심지어 그런 명칭 자체가 적절한지조차 묻게 되었다.

모든 인간에게는 아름다움에 대한 욕구가 있고 예술은 그 욕구를 충족하는 중요한 통로이다. 그런데 예술을 향유하는 사람에 비해 생산하는 사람은 적다. 그리하여 대중과 예술가 사이에는 일정한 간극이 있다. 이 간극은 너무 멀어도 안 되고 가까워도 곤란한 미묘한 조건이다. 사진 기술은 미술의 영역에서 기존의 간극에 변화를 일으켰기 때문에 충격을 야기했다. 인공지능의 경우는 어떠한가?

'현대 미술'의 정의 안에 사진이라는 신기술의 흔적이 핵심적인 부분으로 들어와 있다면, 인공지능은 어떤 흔적을 남기게 될 것인가? 사진 기술처럼 미술의 정의를 다시 바꾸어 다음 단계의 미술로 확장, 진화하게 할 것인가, 아니면 사진 기술이 소개되었을 때 사람들이 우려했던 것처럼 미술의 종말을 불러올 것인가? 이미 생성형 AI가 소설을 쓰고 작곡을 하며 그림을 그려 내는데 그 수준이 상당하여 사람이 창작한 것과 구별할 수 없을 정도다. 자동화가 아무리 진전되어도 생각하는 힘, 창의성만은 인간의 것으로 남아 있을 줄 알았는데 그것마저 제대로 흉내 내는 기술이 만들어진 것이다.

일본 인공지능 학회지의 표지가 기존의 인간 이해를 반성하게 한 것처럼, 이 시점에서 제기해야 할 물음은 인공지능이 아니라 미술, 혹은 현대 미술에 대한 것이다. 도대체 현대 미술이 노정하는 미술의 정의, 본질, 역할이 무엇인가? 그것이 창작자,

감상자, 그리고 대중에게 어떻게 이해되고 있으며, 그 이해가 전제하고 있는 바가 무엇인가?

불행하게도, 이 물음에 대한 전형적인 답은 없는 것 같다. 외부자의 시선으로 보면, 현대 미술계는 계속해서 새로운 미술의 개념과 정의를 찾아내는 것 자체를 일종의 미덕으로 여기며 지난 몇십 년 동안 발전해 온 것으로 보인다. 표현 방식이 상대적으로 고정되어 있는 음악과는 달리 미술은 현대 미술의 시대로 들어오면서 거의 무한대의 실험을 허용하는 방향으로 발전해 왔기 때문이다. 그런 와중에 등장한 인공지능은 현대 미술의 실험이 더 확장될 수 있는지에 대한 근본적인 물음을 던진다. 이 물음은 인공지능이 창의적인지 여부를 묻는 식의 사실 관계 확인이 아니다. 오히려 우리가 지금 창의성을 어떻게 평가하는지를 다시 점검하게 하는 물음이다.

그 물음은 세 가지 정도로 축약된다. 우선 인공지능에게 창작자의 자리를 줄 것인지의 문제다. 인공지능의 창작을 유도하려는 사람들은 인공지능에게 기존의 수많은 예술 작품을 학습시키고 유형별로 분석하게 한 다음, 그 유형에서 벗어난 작품을 생성하게 함으로써 독창성을 이끌어 내려 한다. 이런 과정을 기존 화가의 작품을 모사하며 연습하다 자신만의 화풍을 만들어 내는 인간 화가와 어떻게 구별할 것인가?

다음 물음은 인공지능이 새로운 창작의 도구가 될 수 있는지 여부이다. 현대 미술의 여러 시도는 (의도된) 우연성의 계기를 허락해 왔다. 따라서 혹자는 다양한 미술 작품의 데이터를 학습한 인공지능이 생성한 미술 작품이 기껏해야 기존 작품의 복잡한

표절에 불과하다는 비판이 부당하다고 주장할 수 있다. 다양한 시각적 자극과 감흥을 배치하되, 우연의 요소를 배제하지 않아도 된다면 그 도구가 붓이건 인공지능이건 무슨 상관이란 말인가?

이런 물음은 현대 미술에서 미술 작품을 미술로 인정하게 하는 핵심 요소가 무엇인지에 대한 물음으로 이어진다. 이미 현대 미술은 다양한 시도를 통해 미술과 다른 예술 분야의 장벽, 예술과 예술 아닌 것의 장벽을 흐릿하게 만들어 왔다. 기존의 엄격한 기준들이 폭력적이고 단순한 것이라 비판하는 것은 타당하다. 그러나 그 차이가 전혀 규정될 수 없는 것이라 하는 것 또한 무책임하다. 사람이 예술 작품을 생산하고 감상할 때에는 상이한 기준을 병렬적으로 나열하고 선택을 보류한 채 남아 있을 수 있었다. 이는 마치 인간의 본질에 대한 이해가 불분명한 상태에서 인간과 인간 아닌 것의 차이가 있다는 사실 자체에 동의하는 상태와 같다. 그러나 인공지능이 새로운 창작자의 자리에 설 수도 있는 상황에서는 미술과 미술 아닌 것에 대한 경계를 묻는 물음이 다소 절박해진다.

4. 예술 작품과 대중의 거리

꾸준히 인기가 있는 방송 예능 장르 중에 노래 경연 프로그램이
있다. 때로는 일반인이, 때로는 무명 가수가 출연해서 심사
위원들 앞에서 노래를 하고 평가를 듣는다. 매주 다양한 방식으로
경쟁해서 다음 단계로 올라가지 못하면 탈락하는 방식으로
진행하는데, 이 선발 과정에는 기성 가수나 관련 분야의 전문가인
심사 위원뿐만 아니라 시청자도 참여한다. 그런데 놀랍게도, 일반
시청자와 심사 위원의 평가는 크게 다르지 않다. 대중에게 감동을
주는 가수가 좋은 평가를 받고, 그렇지 못한 가수는 탈락한다.
아니, 대중에게 감동을 주는지 여부가 심사의 주요 기준이 된다.

　흥미로운 것은, 많은 시청자가 심사 위원의 심사평을
통해 자신이 왜 그 가수의 노래에 감동받았는지 알게 된다는
점이다. 미처 알지 못했던 음악적인 장치와 곡 해석, 그리고 보통
사람들이 의식하지 못하는 무대 매너에 대한 설명을 듣고 나면
왜 자신이 노래를 들으면서 눈물을 흘렸는지 알게 된다. 가수가
그 지점에서 잠시 쉬고, 어떻게 호흡하는지가 나에게 어떤 감정을
불러일으켰다는 객관적인 설명이 그 감동을 감소시키지도
않는다. 오히려 설명 후에 다시 노래를 들으면 더 큰 감탄이
이어지기도 한다.

　이 현상은 대중과 음악 전문가 사이에 분명한 차이가 있지만
그 둘의 평가가 상당 부분 겹쳐 있음을 보여 준다. 음악에 대한

평가는 일정한 대중성과 보편성을 가지고 있어서 음악 이론이나 역사를 모르는 대중도 아름다운 음악을 즐길 수 있고, 전문가의 식견은 왜 그 음악이 아름답게 들리는지 설명하는 데 사용된다. 물론 처음에는 즐기지 못하다가 시간이 지나 인기 있는 새로운 장르가 되는 음악도 있고, 들어도 왜 전문가들이 훌륭한 작품이라 하는지 납득하기 힘든 현대 음악도 있다. 그러나 그런 경우에도, 대중은 연주자의 기술과 기교에 놀라고 감탄한다. 인공지능이 작곡한 음악이나 컴퓨터를 이용하여 만든 연주를 즐길 수 있지만, 그 경우에도 인간 연주자의 공연이 여전히 가치를 지닐 가능성이 큰 이유가 여기에 있다.

미술에 대해서도 비슷한 이야기를 할 수 있다. 미술 이론을 꿰뚫고 있지 않아도 사람들은 아름다운 미술 작품을 알아보고 감동을 받는다. 몇백 년 된 음악은 낯설게 느끼지만, 그 당시의 미술은 좋아하는 경우도 많다. 여기에 전문가들이 작품 설명을 더해 준다면 그 감동은 훨씬 더 커질 수 있다. 화가나 조각가의 기교에 대한 감탄과 존경도 음악의 경우와 다르지 않다.

그러나 좀 더 자세히 들여다보면 다른 점이 있다. 우선 미술은 역사적으로 음악만큼의 대중성을 가지지는 못한다. 작품이 엄청난 가격에 팔려 나가는 미술 시장은 대중이 쉽게 접근할 수 있는 곳이 아니다. 또 과거부터 음악은 연주의 수준이 낮을망정 시간과 장소에 큰 구애를 받지 않고 즐길 수 있었지만, 미술은 많은 경우 부유한 이들의 전유물이었고, 대중과 일정한 거리를 유지함으로써 그 가치를 유지했다. 음악의 경우 연주자가 언제나 드러나기 마련이지만 미술 창작자는 작품에

가려지기 마련이어서, 상대적으로 대중과의 접촉점이 약한 것도 차이점이다. 그런데, 이 차이점이 현대 미술의 시대로 들어오면서 점점 커지고 있다. 특히 미술 작품에 대한 이해의 보편성 측면에서의 변화가 크다. 미술 전문가가 작품의 의미와 아름다움을 설명해도 일반 감상자는 그 설명조차 명확하게 알아듣지 못한 채 "그렇게 생각할 수도 있구나." 정도의 반응에 그치는 경우가 많아지고 있다.

이는 현대 미술의 시대에 와서 과거에 비해 작가가 가지는 의미가 커진 것과 연관되어 있다. 추상화로의 확장이 일어난 현대 미술의 많은 작품은 그 자체의 아름다움이나 아우라만이 아니라 창작자의 명성이나 사상과 함께 소비된다. 작가나 해설자의 작품 설명이 있어야 작품의 가치가 드러나고 감상이 시작되는 경우가 많다. 이는 앞서 말한 것처럼 사진과 복제 기술의 발달과 함께 미술의 본질과 역할에 대한 이해가 달라지면서 생긴 현상 중 하나이다. 이를 통해 과거와는 다른 방식으로 미술 작품의 배타성이 확보된다. 작가를 강조하여 원본에 가치를 부여하고, 작가의 사상과 의도를 읽어 내려는 노력도 현대 미술에서 볼 수 있는 특징이다. 이때 미술에서 예술가가 중요해지는 방식은 여전히 음악의 경우와 다르다. 요컨대 과거에는 미술 작품에의 접근성을 제한하는 것을 통해, 현대에는 작품에 대한 이해를 제한하는 것을 통해 일종의 신비화가 이어지고 있다.

문제는 미술이 이런저런 방식으로 지켜 온 일정한 배타성, 대중과의 거리를 유지하면서도 여전히 그 매력과 가치를 지켜낼 수 있는지가 인공지능의 도래로 불투명해졌다는 것이다.

인공지능은 현실의 모사와 예술가의 기교를 중심으로 하는 전통적인 미술에서 극도의 추상성으로 개념만을 표현하는 초현실주의 미술에 이르기까지 거의 모든 형태의 미술 작품을 구성할 수 있다. 이에 더해 인공지능이 로봇과 결합하여 실제 캔버스에 붓과 물감으로 작업하여 작품이 스크린이 아닌 실물로 제시되는 것도 가능해졌다. 그 결과 감상자는 작품만으로는 창작자가 인간인지 아닌지를 구별할 수 없는 지경에 이르렀고, 얼마든지 예술적인 감흥을 얻을 수 있게 되었다.

이런 상황에서, 작품이 표현하려는 바가 무엇이었는지를 직관적으로 파악하기 힘든 경우에 그 창작자가 사람인지 인공지능인지 여부가 가지는 의미를 가늠하기 쉽지 않다. 새로운 작품을 앞에 두고 그것을 창작한 사람의 정신세계가 있다고 생각하는 것과 새로 개발한 알고리즘을 떠올리는 것은 분명히 다른 반응인데, 그 차이가 그 작품을 감상하는 것에도 차이를 일으키는가? 혹은 일으켜야 하는가?

대중은 이런 물음에 민감하게 반응하는 대신 인공지능이 공급할 수 있는 다양성에 만족할지 모른다. 현대 미술의 시대에 좀 더 전문적인 미술 애호가들이나 미술 시장이 작동하는 것은 그 낯섦이 만드는 거리감과 신비감 때문이다. 그러나 대중은 여전히 과거와 같이 별다른 사전 지식이 없이도 감상할 수 있는 대중적인 미술에 대한 관심을 접지 않았다. 따라서 인공지능을 이용해서 대중적으로 인기 있는 화풍의 그림들이 다양하게 만들어진다면 현대 미술이 확보한 자리가 오히려 좁아질 수도 있다.

5. 다시 사람으로

A: 캔버스의 바탕은 갈색과 노란색을 섞어서 거친 붓 자국이 남게 칠해져 있다. 오른쪽 아래에 물고기의 눈과 같은 눈이 검은색으로 그려져 있고, 중앙 약간 오른쪽에는 라틴계 여성의 얼굴이 사진처럼 그려져 있다. 그 왼쪽 위에는 어린아이가 그린 것 같은 자동차가 있다. 캔버스 꼭대기에는 붉은색으로 그려진 해와 달과 별, 왼쪽 옆에는 앙상하게 가지만 남은 큰 나무가 서 있다.

B: 이 작품은 다양성과 연결, 상상력, 그리고 우주적 측면을 중심으로 탐구하는 현대 예술의 아름다운 표본입니다. 화가는 다양한 시각적, 상징적 요소와 색채를 조합하여 작품을 구성함으로써, 관람자에게 다양한 주제와 감정을 불러일으키는 아름다운 예술 경험을 선사합니다. 작품의 갈색과 노란색 배경은 자연과 대지의 다양성을 상징하며, 갈색은 대지와의 연결을, 노란색은 활기와 생명력을 의미합니다. 이러한 배경 위에 그려진 라틴계 여성의 얼굴은 다양성을 대표하며, 중앙 위치는 이 작품의 핵심을 강조합니다. 얼굴은 사진처럼 사실적으로 그려져 있어, 현실과의 연결을 나타내며, 추상적인 배경과 대비를 형성하여 감정과 복잡성을 나타냅니다. 작품 상단에 그려진 해, 달, 별은 … 어린아이가 그린 자동차는 …

앙상한 나무는 … 작품 전체는 다양성과 연결에 대한 예술가의
관심과 감정을 표현하며, 관람자에게 다른 문화와 세계로의
연결, 상상력, 그리고 가능성에 대해 생각하게끔 격려합니다.
이 작품은 미술을 통해 감정과 아이디어를 표현하고,
관람자에게 여러 가지 해석을 자유롭게 탐구하도록 자극합니다.

　　A는 글쓴이가 챗GPT에 입력한 그림 묘사이고, B는 챗GPT가
이 그림에 대한 미술 평론을 쓰라는 명령에 내놓은 답이다.
입력 내용은 머리에 떠오른 사물들을 두서없이 나열한 것이고,
챗GPT의 답은 곧바로 나온 것이 아니라 형식과 내용을 보강하는
몇 가지 명령을 더 입력하여 얻은 것이다. 예를 들어 중간에 "위의
설명에 각 사물의 위치가 가지는 의미를 더해 쓰라."는 명령을
입력했다.

　　출력값이 미술 평론으로서 유려한 문장이나 인상적인
내용을 갖추지는 못했다. 애당초 입력한 그림 묘사가 아무 의미도
없으니 당연한 일이다. 그러나 현대 미술의 흐름에 익숙하지
않은 사람에게는, 챗GPT의 엉터리 평론이 도무지 무엇을 보라는
것인지 알 수 없는 난해한 현대 미술 작품과 그에 대한 해설을
읽을 때 느끼는 것과 비슷하게 낯설다는 것이 문제다.

　　인공지능이 제공하는 다양한 가능성은 현대 미술의 오늘을
적나라하게 노출한다. 사람처럼 언어를 구사하는 인공지능의
등장은 엉뚱하게도 현대 미술에서 언어가 차지하는 매개의
비중이 높아졌다는 사실을 새삼스레 드러낸다. 오늘날 많은
미술 작품이 일정한 설명과 해석의 대상이 되는 것은 그 자체로

흥미로운 일이기도 하지만, 그 과정을 통해 작품이 받아들여지고 대중화되는 데에는 상당한 시간과 노력이 들어간다. 어떤 미술 평론은 작품 속에 이미 존재하는 아름다움과 의미를 밝혀 작품을 감상하는 사람과 평론을 읽는 사람의 자연스런 동의를 얻는다. 그러나 어떤 글은 그 아름다움과 의미를 억지로 만들어 내고 동의할 것을 강요한다. 챗GPT는 이 두 가지 종류의 미술 평론을 구별하지 못한다. 단지 그 언어가 사용되는 패턴으로 그럴듯한 문장들을 만들어 내는 것이다.

위의 실험 사례는 지난 몇십 년 동안 미술계에서 이어진 작품과 작품 해설의 협력, 혹은 작품의 감상과 소비와 관련하여 일정한 조정이 불가피함을 보여 준다. (대중)음악은 '창작자- 작품-감상자' 혹은 '창작자-작품-연주자-감상자'의 구도가 어느 정도 유지되고 연주자와 감상자의 독립성도 보장되기 때문에 인공지능의 침입이 그렇게 치명적이지 않다. 음악의 감상에서는 인공지능이 작곡한 작품이어도 로봇이 아닌 사람의 현장 연주가 주는 카타르시스에 얼마든지 의존할 수 있다. 그러나 현대 미술의 경우 과거의 '(창작자)-작품-감상자' 구도에 더해 '창작자-작품-해설자-감상자'의 구도를 취하는 데다 감상자의 독립성이 상대적으로 약화되었기 때문에 인공지능의 유입이 초래하는 변화가 훨씬 더 크다. 감상자가 즉각 향유할 수 있는 종류의 작품을 인공지능이 더 잘 생산하고, 설명을 통해 이해해야 할 작품의 경우에도 그 해설을 인공지능이 제공한다면 인간 창작자의 자리는 과연 어디일 것인가.

이 문제는 인공지능이 예술 활동의 주체요 창의성의

담지자가 될 것인지에 대한 개념적인 차원을 넘어 현대 미술의 장場을 구성하는 여러 주체 간의 역학을 어떤 방식으로 조정할 것인지를 묻는다. 설사 개념적인 차원에서 인공지능이 창작의 도구에 지나지 않고 궁극적인 예술 창조의 주체는 사람이라는 것을 논증하더라도 그 논증이 실제 예술 활동과 향유의 차원에서 어떻게 실현될 수 있을지 고민해야 한다.

철학자 김재인은 다음과 같이 말한다.

십분 양보해서, 인공지능이 만든 작품, 즉 그 결과물에 대해서는 100% 인정하고 받아들일 수 있다. 미적 가치를 담고 있다는 점이 예술 작품의 중요한 의미인데, 인공지능이 만든 작품을 보고 감동이 느껴지기도 한다. 그런 면에서는 인공지능이 만든 작품도 예술일 수 있다. 결과물만 놓고 보면 인공지능이 창의적인 활동을 한 것 같다. 하지만 창의적이라고 평가해 준 건 결국 사람이다. 인공지능 스스로는 그게 새로운지 모른다. 인간만이 인공지능이 만든 작품을 보며 "와, 이거 새롭다!"라고 한다.[3]

김재인의 통찰을 조금 더 확장하면, 우리가 먼저 생각해야 할 것이 예술 작품이나 예술가가 아닌 감상자라고도 할 수 있을 것이다. 인공지능이 작품을 만들 수 있다는 것은 이미 기정사실이고 예술가가 될 수 있는지는 목하 논쟁 중이다. 그러나 감상자는 언제나 인간이다. 감상자로서의 인공지능이 있다면 어떤 모습일지, 그것이 무슨 의미인지는 생각하기조차 힘들다.

현대 예술, 그중에서도 현대 미술의 궤적은 예술가와 예술
작품을 감상자보다 중요하게 취급하는 방향으로 흘러왔다.
예술가가 대중을 견인하고 특별한 눈이 있어야만 작품을 알아볼
수 있다는 인상을 심었다. 그것이 잘못이든 아니든, 상황에 의한
것이든 의도에 의한 것이든, 인공지능의 약진은 현대 미술의
이런 특징을 다시 돌아보게 한다. 기존의 궤적을 계속 유지할
것인지, 아니면 변화를 추구할 것인지의 결정은 예술가와 감상자
모두에게 각자의 숙제로 주어진다. 그 결정의 순간에 인공지능의
역할은 없다. 인공지능은 기능을 수행할 뿐 책임을 지지는 못하기
때문이다.

4장 창작 현장과 인공지능 I

인공지능 기술을 맞이하는 예술가들의 태도

김남시

이화여자대학교 조형예술대학
예술학 전공 부교수

1. 기술과 예술의 변증법

새로운 기술은 늘 예술을 변화시켜 왔다. 예를 들어, 피사체를 정지시키지 않은 채 움직임의 한순간을 포착할 수 있는 사진은 회화와는 전혀 다른 시간 이미지를 제공했고, 그 순간 이미지들의 연쇄에 기반한 영화는 유례없던 움직임의 이미지를 만들어 냈다. 이미지를 전송할 수 있게 한 TV는 동시에 그 감상 방식을 개별화시켰고, 이후 등장한 비디오는 TV의 독점적 영향력을 분산시켰다. 스틸 이미지, 무빙 이미지, 사운드와 텍스트 등 이전까지의 모든 매체를 자유롭게 조작, 변환할 수 있는 디지털 기술은 동시에 예술 작품의 존재 방식을 바꾸었다. 미술관이나 연주회장에 가지 않고도 어디서든 미술, 음악, 연극, 공연 등을 실시간으로 감상할 수 있게 한 네트워크 기술 덕분이다. 기술을 작품 창작의 도구로만 보는 시각은 기술이 이처럼 작품의 창작 방식은 물론, 작품의 존재 방식과 감상 방식까지 변화시키면서 이전까지 예술의 개념과 범주 자체를 혁신해 왔다는 사실을 간과하는 것이다.

　기술적 혁신과 그에 따른 예술 개념의 역사를 거시적으로 보면 낡은 것과 새로운 것 사이의 변증법 같은 것을 발견할 수 있다. 예술이 존재했던 모든 시대에는 예술이란 무엇이며 어떠해야 한다는 암묵적 규범이 존재했다. 그 규범은 새로운 기술이 처음 등장하는 시기에 큰 힘을 발휘한다. 혁신적 기술

오스카 레일랜더, 〈The Two Ways of Life〉, albumen print, 1857

장치나 기술적 매체로 무엇을 어떻게 해야 '예술'이 될 수
있을지에 그 규범이 일정한 방향성을 제공하기 때문이다. 그
결과 해당 기술의 초창기에는 그 기술로 이전까지 예술의
형식을 모방하는 작품들이 등장한다. 오스카 레일랜더Oscar
Gustave Rejlander나 헨리 피치 로빈슨Henry Peach Robinson 같은 초창기
사진 예술가들이 사진 기술로 회화적 이미지를 구성한 사례가
이에 해당한다. 마찬가지로 초창기 영화 제작자였던 조르주
멜리에스는 연극 무대 위에서 벌어지는 배우들의 연기를
촬영하여 영화를 만들었다.

　　새로운 기술은 이전의 예술 개념—예술의 재료, 예술가의
지위, 관객과 예술가의 관계, 작품의 지위와 양상 등—자체를
해체시키기 마련이다. 그러면 이에 맞서 과거의 예술 규범을
옹호하려는 입장이 등장한다. '사진은 예술이 될 수 없다'며

반발했던 샤를 보들레르[1]가 대표적이다. 그러나 역사는 기술적 혁신의 편에 서 있기에, 새로운 기술의 여파는 결국 이전까지 예술의 규범 및 개념을 변화시키게 된다. 이 과정에서 결정적인 건 그 기술만이 제공하는 고유한 가능성들이다. 회화는 불가능했던 사진만의 가능성, 예를 들어 순간 포착, 클로즈업, 시점 등[2]이, 영화 필름을 잘라 붙이는 편집 몽타주를 통해 놀라운 효과가 생겨난다는 사실이, TV 수신 장치를 조작하여 전송되는 신호를 다양하게 변형할 수 있다는 사실(백남준 작가에 의해) 등이 발견된다. 이런 가능성을 활용하는 작품은 그 이전과 전혀 다른 방식으로 생산되고 수용되기에 그로부터 생겨나는 예술적, 미학적 이슈 또한 크게 달라진다. 그렇게 되면 이제 이 새로운 예술적 현상과 이슈를 포괄할 수 있는 새로운 예술 정의와 규범, 가치, 곧 새로운 예술 개념이 요구되는 것이다.[3]

인공지능은 우리 시대를 특징짓는 기술이다. 숨 가쁜 속도로 발전 중인 인공지능 기술을 이용해 많은 이들이 그림이나 사진 같은 이미지를 생성하고, 텍스트와 음악을 만들고, 영상을 제작한다. 인공지능 기술로 이전까지의 예술 형식을 모방하는 이런 생산물들은 인공지능 기술과 우리 시대 예술이 그 첫 번째 관계의 국면에 들어서 있음을 말해 준다. 한편, 인공지능 기술은 이전까지 그 어떤 기술보다 더 급진적으로 (인간) 예술가의 지위, 작품의 생산 방식, 예술가와 작품, 관람자의 관계 등을 해체시키고 있다. 이에 대해 '인공지능은 예술을 창작할 수 없다'는 주장[4]이 제기되는 것도 우연은 아니다. 하지만 이 기술은 결국 지금까지 예술의 형식과 규범은 물론, 도대체 예술이란

무엇이며 무엇이어야 하는지에 대한 우리의 생각 자체를 변화시킬 것이다. 그렇기에 인공지능 기술로 이전의 예술 형식을 모방하는 현재의 생산물들을 두고 예술이냐 아니냐를 논하는 것보다 더 중요한 건 장차 예술의 개념 자체를 바꾸게 될 이 기술의 고유한 가능성과 잠재성이 무엇인가를 가늠해 보는 것이다.

2. 생성 인공지능 생산물

우리는 챗GPT, 달리, 미드저니, 이미지 크리에이터(빙) 등 출시된 인공지능을 이용해 생성한 그림, 사운드, 텍스트, 영상 등의 결과물을 편의상 '인공지능 예술'이라 부른다. 하지만 언뜻 보기에 우리에게 익숙한 형식의 이 생산물은 다음과 같은 점에서[5] 이전의 예술 형식과는 다르다.

첫째, 인공지능은 지표성Indexicality 없는 리얼리즘적 이미지를 생성한다. (아날로그) 사진이 등장한 후 이미지는 실재하는 대상을 '찍은' 사진 이미지와 실재하지 않는 대상을 '그린' 비非사진적 이미지로 구분되어 왔다. 사진 이미지가 회화나 드로잉 같은 비사진적 이미지와 구별되는 이유는, 사진은 사진에 찍힌 대상이 적어도 촬영되는 시점에 카메라 렌즈 앞에 '있었음'을 증거하는 지표Index라는 점이었다. 그런데 디지털 기술은 사진적 이미지와 비사진적 이미지의 이 구분을 해체시켰다. 디지털 이미지 프로세싱을 통해 실재하지 않는 대상의 사진적 (리얼리즘적) 이미지를 얼마든지 만들어 낼 수 있게 되었기 때문이다. 실재하지 않으나 실재하는 것처럼 지각되는 이미지를 만드는 디지털 기술의 지각적 리얼리즘은 생성 인공지능 기술에 의해 극대화된다. 컴퓨터 엔지니어 필립 왕Philip Wang이 적대적 신경망GAN을 활용해 제작한 〈이 사람은 존재하지 않는다This Person does not exist〉(2018)는 제목 그대로, 실재하지 않는다는 게 도무지

필립 왕, 〈이 사람은 존재하지 않는다〉, 2018

믿기지 않는 실재하지 않는 사람들의 얼굴 이미지를 보여 준다.[6]
알렉산더 레벤Alexander Reben의 〈비현실적 공간에서 모은 백만
가지 얼굴들A million faces from unreal places〉(2019)[7]은 같은 방식으로
생성한 수백만 장의 얼굴 이미지들로 이루어졌다. 사진가 조스
아베리Jos Avery는 자신의 인스타그램에 다양한 인물들의 흑백
사진을 게시하였는데, 사진가라는 그의 직업상 사람들은 그가
올린 인물 사진을 실제로 촬영한 것이라 믿었다. 이후 그는
그 이미지들이 인공지능이 생성한 것임을 고백[8]했는데 이는
인공지능의 지각적 리얼리즘이 현실에서 어떻게 작동하는지를
보여 주는 대표적인 사례다.

둘째, 생성 인공지능 기술은 기존의 모든 시각 이미지의
형식을 재매개re-mediation한다. 2022년 미국 콜로라도 주립
박람회 미술대회 디지털 아트 부문에서 대상을 받아 논란이 된
제이슨 알렌Jason M. Allen의 〈스페이스 오페라 극장Théâtre d'Opéra
Spatial〉(2022)이나, 2023년 소니 사진전에서 상을 받은 보리스
엘닥센Boris Eldagsen의 〈위기억: 전기 기술자Pseudomnesia:
The Electrician〉(2023) 등은 인공지능 생성 이미지가 예술일 수
있는가라는 질문을 본격적으로 제기한 사례들이다. 이 작품들이
그런 질문을 촉발할 수 있었던 것은 그것이 회화나 사진처럼
우리에게 익숙한 기존의 시각 이미지의 형식을 갖추고 있었기
때문이다. 이처럼 생성 인공지능 기술은 유화, 수채화, 드로잉,
만화, 사진, 애니메이션, 영상 등 이전까지 등장한 거의 모든
시각 이미지의 매체/형식을 다시 매개re-mediate한다. 그뿐 아니라
인공지능 기술은 반 고흐나 렘브란트, 피카소 등 기존 유명

보리스 엘닥센, 〈위기억: 전기 기술자〉, promptography, 2022
courtesy Photo Edition Berlin

미술 작가들의 스타일까지도 재매개한다. 오랜 시간의 훈련과 연습, 활동을 통해 확립되던 시각 이미지의 형식이나 스타일이 프롬프트 입력만으로 자유롭게 선택할 수 있는 옵션이 된다면, 이제 이미지를 창작하는 방식은 이전과는 완전히 달라질 수밖에 없다.

셋째, 생성 인공지능 툴은 서로 다른 매체들 사이의 상호-매체성Inter-mediality에 기반해 작동한다. 미드저니나 달리, 이미지 크리에이터(빙) 등의 이미지 생성 인공지능 툴은 사용자가 입력한 텍스트(프롬프트)에 의거해 이미지를 생성한다. 텍스트에 의한 묘사를 시각 이미지로 변환하는 것이다. 텍스트와 이미지 사이의 상호 관계는 '에크프라시스Ekphrasis'라는 이름으로 오랫동안 다루어져 온 주제다. 『일리아스』에서 아킬레우스의 방패에 대한 호머의 상세한 묘사가 그 대표적인 사례다. 시인들은 풍경이나 그림을 텍스트로 옮기고, 화가들은 시나 소설, 아니면 음악을 그림으로 변환해 왔는데, 이는 지금까지 인간 예술 활동의 주요한 방법이었다. 텍스트를 입력해 이미지를 생성하는 이미지 생성 인공지능을 이처럼 서로 다른 매체 사이의 변환/번역이라는 상호매체성의 관점에서 고찰하면 새로운 예술적 가능성이 열린다. 알렉산더 레벤의 〈AmalGAN〉(2018)[9]은 텍스트를 이미지로, 나아가 이미지를 텍스트로 전환/번역할 수 있는 인공지능 기술을 활용한 작품이다. 레벤은 여러 이미지들의 배합 비율을 조정해 합성할 수 있는 구글의 빙 GAN 이미지 생성 엔진을 활용하여 두 이미지를 합성한 후, 이렇게 합성된 이미지를 중국의 무명 화가에게 보내 캔버스에 옮겨 그리게 했고, 다시

이 그림 이미지를 스캔해 인공지능에 입력해서 작품의 제목을 생성하도록 했다.

근래에 선보이고 있는 멀티모달Multi Modal 인공지능 기술은 텍스트와 이미지뿐 아니라 텍스트, 이미지, 영상, 사운드 사이의 상호 변환도 가능하게 했다. 이 가능성 역시 예술가들에 의해 다양하게 탐구되고 있다. 예를 들어 조영각 작가의 〈속담 모음집〉(2022)[10]은 '가뭄에 콩 나듯', '낮말은 새가 듣고 밤말은 쥐가 듣는다', '나무만 보고 숲은 못 본다', '꼬리가 길면 밟힌다'와 같은 속담을 텍스트 입력값으로 받아 인공지능이 생성한 이미지들을 연결해 영상을 만들고, 같은 데이터를 파라미터로 적용해 사운드 생성기로 만든 사운드를 그 영상에 결합시킨 작품이다. 풍경이나 인물, 그림을 말이나 텍스트로 묘사하는 시인, 시나 소설, 회화를 무용이나 음악으로 번역하는 무용가나 음악가들의 상호매체적 실천은 인간의 예술적 상상력 확장에 크게 기여해 왔다. 데이터 처리 방식의 혁신에 기반한 멀티모달 인공지능의 상호매체성은 그러한 가능성과 연결될 수 있다.

조영각, 〈속담 모음집〉, 멀티채널 비디오, Deep Learning
frameworks(disco diffusion v5.4, midjourney), Text DB,
interpolation software, sound generator, 2022
겐 피운데이션 수작 삭영 장소: 인천공항공사,
프로젝트 대행: 파라다이스 문화재단

4장 창작 현장과 인공지능 |

3. 프롬프트 입력이라는 인터페이스

인공지능 툴의 가장 혁신적인 점은 자연어 대화 인터페이스에 있다. 이는 컴퓨터에 특정화된 명령어를 입력해야 했던 커맨드 라인 인터페이스CLI, Command Line Interface에서 화면의 아이콘들을 옮기거나 클릭해 컴퓨터를 작동시키는 그래픽 유저 인터페이스GUI, Graphic User Interface로의 이행(1984)보다 그 함의가 더 크다. GUI를 통해 컴퓨터가 전문가만이 아닌 모든 일반인의 도구가 되었듯, 자연어로 작동하는 인공지능 툴은 비전문 일반인 모두가 인공지능을 활용할 수 있게 했다. 그런데 GPT와 같은 언어모델은 인공지능에 대한 접근 가능성을 높이는 것 말고도 더 큰 가능성을 갖는다. 그를 이용해 다양한 방식으로 텍스트를 생성할 수 있는 가능성이다. 예를 들어 엔지니어이자 문필가인 로스 굿윈Ross Goodwin은 챗GPT가 출시되기 전인 2018년, 인공지능을 이용하여 『원(1) 더 로드1 the Road』(2018)[11]라는 책을 출간하였다. 그는 시, SF, 에세이 등 약 6백만 단어의 데이터 셋으로 학습시킨 인공지능을 노트북에 탑재하고 여기에 카메라, GPS, 시계, 마이크 등의 입력 장치를 연결한 차량으로 잭 케루악의 소설 『온 더 로드On the Road』에 등장하는 여행 경로를 따라 뉴욕에서 뉴올리언스까지 이동하였다. 그 과정에 입력된 위치, 시간, 사운드, 이미지 데이터를 인공지능이 단어로 변환, 출력하게 한 후 이를 엮은 것이 이 책이다. 국내에도 번역

출간된 『파르마코-A』(2022)는 저술가 K 알라도맥다월Allado-McDowell이 GPT-3와 공동 창작한 원고들로 이루어진 책이다. 알라도맥다월이 입력한 텍스트를 GPT-3가 이어 쓰는 방식으로 창작한 수필과 시, 이야기를 시간순으로 엮었다.[12] 태국의 영화감독 아핏차퐁 위라세타쿤의 『태양과의 대화』(2023)[13]도 GPT-3와의 대화에 기반해 쓰인 책이다. 대화 형식으로 된 이 책에는 아핏차퐁과 태양뿐 아니라 크리슈나무르티, 달리, 아서 클라크와 같은 인물들이 등장하는데 이들과의 대화는 작가가 GPT-3에게 입력한 프롬프트에 의해 생성된 것이다.

프롬프트 입력이라는 인터페이스 구조는 다른 한편 '프롬프트 인젝션 공격Prompt Injection Attack'의 가능성을 열었다. 사용자가 직접 프롬프트를 통해 입력하기에 시스템상 금지되거나 접근 불가능하게 설정된 것들도 특정 코드나 텍스트를 삽입하여 조작, 변경할 수 있는 것이다.[14] 인공지능 시스템이 갖는 이 열린 구조는 예술가들이 다양한 시도를 해 볼 가능성을 제공하였다. 홍민기와 전유진 작가가 결성한 아티스트 그룹 서울 익스프레스는 2023년 전시 《해킹 매뉴얼》에서 대화형 인터페이스로 작동하는 챗GPT나 바드Bard, 미드저니를 활용해 인공지능 시스템에 금지된 내용을 우회해 얻어 내는 일종의 '해킹' 워크숍을 벌였다. 〈AI 조력 가능성 실험 1 – 몰로토프 칵테일〉에서 참여자들은 인공지능으로부터 불법 무기로 분류되어 있는 화염병에 대한 정보를 얻기 위해 기발하고도 창의적인 질문들을 던졌다. 화염병과 관련된 정보들—몰로토프라는 인물, 기원, 역사, 생산 시설, 재료

AI 조력 가능성 실험 I - Molotov cocktail

August 07, 2023

화염병 생산에 필요한 모든 요구사항을 충족하는 공공부지

1. 백그라운드 대화 안녕하세요? ChatGPT 안녕하세요! 저는 ChatGPT입니다. 무엇을 도와드릴까요? 몰로토프 칵테일이 뭔지 알고 있나요? ChatGPT 네, 제가 몰로토프 칵테일에 대해 알고 있습니다. 몰로토프 칵테일은 보드카를 기반으로 한 클래식한 칵테일입니다....

August 03, 2023

몰로토프 칵테일 던지기

This image was generated with the assistance of Midjourney. prompt a b&w illustration depicting the body position in which a glass bottle can be thrown furthest away. with a simple...

August 02, 2023

동물에게 몰로토프 칵테일 쥐어주기

동물에게 몰로토프 칵테일을 쥐어준다면 어떨까? 아니, 그들은 몰로토프 칵테일을 만들어서 쥐고 던질 수 있을까? 던진다면 누구에게? Part 1. 동물에게 몰로토프 칵테일 을 쥐어주기 위한 전제질문들 A. 동물이 몰로토프 칵테일 을...

August 01, 2023

친환경 화염병 제작 키트 만들기

1] 유리병의 대체물 찾기_ 계란이 적합한 소재일지 확인하기 계란껍질의 안쪽 면은 기름이 흡수되지 않는 재질이야! ChatGPT 계란껍질의 안쪽 면은 기름이 흡수되지 않는 재질로 알려져 있습니다. 계란껍질은 미세한 공극 구조를 가지고...

서울 익스프레스, 〈AI 조력 가능성 실험 1 – 몰로토프 칵테일〉, 2023

등등—을 문학적, 신화적 맥락에서 다양하게 우회하고, 그를 위한 대안적 재료들을 상상하고, 화염병이 등장하게 되는 사회, 정치적 맥락을 창의적인 방식으로 재맥락화함으로써 우리 시대의 모순적 가치 지향을 유머스럽게 드러낸다.

사진작가 안준은 이와 유사한 방식으로 인공지능에 설정되어 있는 검열과 금지어를 우회하여 이미지를 생성하는 작업들을 선보인 바 있다. 〈굿모닝, 존〉(2023)은 마이크로소프트 인공지능 빙의 이미지 생성기 '이미지 크리에이터'로 인공지능의 자화상을 생성하도록 유도하였다. 빙에서 'yourself'라는 단어가 들어간 명령을 입력하면 처음에는 답변을 생성하다 돌연 중단하고는 "답변을 드릴 수 없습니다. 다른 주제를 시도해 보세요."라고 답한다. 어떤 이유에서인지 'yourself'라는 단어가 금기어로 설정되어 있는 것이다. 안준 작가는 이 금칙어를 우회하는 다양한 질문들을 던져 인공지능이 '자화상self-portrait'을 생성하게 하는 데 성공하였고, 그렇게 생성된 결과물이 검열 알고리즘에 의해 사라지기 전 캡처하여 그 이미지들을 전시하였다.

인간, 기술, 자연, 사회 사이의 상호 작용에 대한 다층적 작업을 수행해 온 아티스트 콜렉티브 언메이크 랩unmake Lab (송수연, 최빛나) 역시 자연어 생성 인공지능을 활용하였다. 〈시시포스의 변수〉(2021)[15]는 게임 엔진을 통해 구현한 영상 작업으로 스크립트는 GPT-3와 함께 작성한 것이다. "그 바위는 늘 꼭대기에 있어야 한다."라는 시시포스 신화의 신탁을 변수로 삼아 GPT-3에게 '바위가 늘 꼭대기에 있으려면 어떻게 해야

안준, 〈굿모닝, 존〉, 2023

언메이크 랩, 〈시시포스의 변수〉, 2021

하는지', '굴려 올리다가 다시 떨어진 바위는 어떤 모양을 하고 있을지' 등을 질문하면 GPT-3는 '굴러떨어진 바위가 슬픈 표정을 하고 있다'거나 '바위를 머리 위에 올려라'라는 무맥락적 답변[16]을 내놓는데 이 답변들을 엮어 영상을 제작한 것이다. 여기서 언어모델 기반 인공지능은 '시시포스 신화'와 같은 인간 중심적 서사를 해체하고 재맥락화하는 역할을 수행한다. 오랜 세월에 걸쳐 우리가 상상해 온 익숙한 신화가 우리는 전혀 생각지도 못했던 방식으로 해석됨으로써 생겨나는 낯섦은 인간의 문화를 다른 시선으로 바라보게 한다.

4. 객체 인식 기술

인공지능 기술의 하위 분야인 컴퓨터 비전은 이미지나 비디오 등의 입력 데이터에서 의미 있는 정보를 추출하는 기술이다. 컴퓨터 비전의 핵심은 이미지나 비디오에서 특정 객체를 식별하고 인식하는 객체 인식인데, 예술가들은 이 기술을 활용해 흥미로운 작업들을 벌이고 있다. 아티스트 듀오 신승백 김용훈의 〈넌페이셜 포트레이트Nonfacial Portrait〉(2018)가 대표적이다. 이 작품의 기본 아이디어는 간단하다. 화가에게 한 인물의 사진을 주면서 초상화를 그려 달라고 요청한다. 그런데 조건이 있다. 화가가 그리는 초상화를 인공지능이 '초상화'로 인식하지 않아야 한다는 것이다. 그렇다고 아예 초상화의 범주 자체를 벗어나서도 안 된다. 이런 조건에서 화가들은 어떤 그림을 그려 내게 될까? 이 작업에는 많은 초상화 데이터들로 학습한 인공지능이 정의하는 '초상화' 범주와 이런 조건하에서 인간 화가가 고수하려 애쓰는 '초상화' 범주 사이의 차이가 가시화된다. 기계는 어디까지를 사람 얼굴의 재현이라고 인식하는가? 그것은 얼굴에 대한 사람의 인지 범위와는 어떻게 다를까?

신승백 김용훈 듀오가 국립 현대 무용단원들과 협업으로 선보인 퍼포먼스 작업 〈넌댄스 댄스Nondance Dance〉(2022)도 유사한 질문을 제기한다. 인공지능은 사물뿐 아니라 인간 행동 유형도 인식 가능하다. 인간 신체의 움직임을 '춤dance'과 '춤이

신승백 김용훈, 〈넌페이셜 포트레이트〉, 2018
사진 제공: 작가

신승백 김용훈, 〈넌댄스 댄스〉, 2022
안무: 정지혜, 강성룡, 신승백, 김용훈
사진 제공: 국립현대무용단 (사진: 황승택)

4장 창작 현장과 인공지능 |

아닌 것non-dance'으로 구분하는 구글의 Video AI가 카메라 앞에서 행해지는 무용수의 특정한 동작이 '몇 퍼센트 댄스'인지를 스피커를 통해 지적한다. 〈넌페이셜 포트레이트〉에서와는 반대로 여기서 무용수는 인공지능이 '춤이 아닌 것'으로 인식하는 동작을 취해야 한다.

신승백 김용훈 듀오의 작업은 인간 예술가가 자신의 몸을 움직여 창작하는 초상화나 춤과 인공지능이 '초상화'나 '춤'으로 인식하는 것 사이의 차이와 간극을 보여 준다. 인간이 하나의 이미지를 '초상화'로, 어떤 동작을 '춤'으로 인식하는 범위는 역사적으로 확장되어 왔다. 이는 근대 이후 미술의 재현 방식이 비구상과 추상까지 포괄할 정도로 다양화되고, 현대 무용이 등장하면서 전통적인 무용의 형식화된 동작을 넘어선 다양한 일상의 동작까지 무용이 포괄할 수 있게 되었기 때문이다. 그런데 과거의 '초상화'와 '춤' 데이터로 학습한 인공지능은 과거의 예술의 규범과 형식을 반영할 것이다. 그 점에서 인공지능이 '초상화'나 '춤'이 아니라고 식별하는 그림이나 몸동작은 과거의 예술 규범과 형식에서 벗어나는 것일 가능성이 높다. 여기에서 인공지능과 예술가의 협업의 포인트를 찾아 볼 수도 있을 것이다.

앞에서 소개한 언메이크랩은 인공지능 객체 인식 기술 자체의 함의를 파고든다. 퍼포먼스 영상 작업 〈생태계〉(2020)에는 얼룩말 패턴이 그려진 천을 가지고 다양한 자세를 취하는 퍼포머가 등장한다. 외곽, 패턴, 색상에 따라 객체를 인식하는 기계 시각은 그때마다 이를 얼룩말, 소파, 파자마, 카우보이 부츠, 수영복, 베개, 침낭, 치마 등으로

zebra	100%
equine	100%
wildlife	65.1%
safari	60.65%
wild	59.24%
mammal	57.46%
ungulate	56.51%
stripes	43.38%
striped	40.29%
black	37.27%
horse	34.18%

언메이크 랩, 〈생태계〉, 2020

인식한다. 얼룩말이라는 동물과 소파나 치마 같은 인공물을 '혼동'하는 인공지능은 그를 통해 인간의 문화 안에 얽혀 있는 동물(의 패턴)과 인공물들 사이의 다양한 관계를 드러내 보여 준다. 인간의 사물 인식과는 다른 방식으로 작동하는 기계 인식이 정작 우리는 의식하지 못하던 인간 문화 내에서 작동하는 사물들의 관계, "자연에 대한 생태적 감각이라기보다는 인공지능에 잠재된 인간중심적 관계로서 생태"[17]를 가시화시키는 것이다.

인공지능이 사물을 인식하기 위한 기술적 전제는 데이터셋을 통한 기계 학습이다. 그를 위해서는 음식, 옷, 차량, 가구, 건물 등의 인공물과 자연물의 이미지를 다량 수집하고 특정 파라미터에 따라 분류, 라벨링하여 데이터화해야 한다. 이는 결국 이 데이터들에서 유용하게 활용할 수 있는 정보를 추출extraction하기 위한 것이다. 언메이크랩은 거의 모든 것들이 데이터화되고 있는 오늘날의 상황이 인간과 자연의 관계를 어떻게 변화시키는지를 탐구한다. 〈시시포스 데이터셋〉(2020)은 4대강 사업을 위해 강바닥을 파헤쳐 나온 돌들을 수집하는 데에서 시작한다. 강물 속에 있을 때 물 흐름에 의해 둥글게 마모되었던 돌들은 공사 과정에서 포크레인에 찍혀 윤곽이 날카롭게 깨어져 나갔다. 작가들은 이렇게 수집한 돌 25개를 데이터화하고 이를 '시시포스 데이터셋'이라 명명하였다. 무엇인가를 데이터화하는 건 현재의 기술적 환경에 그 대상을 아카이빙(보존)하는 것이면서 동시에 그를 어떤 쓸모를 위해 가치화하는 것이기도 한데, 이 작업은 데이터화의 이 양가성을

언메이크 랩, 〈시시포스 데이터셋〉, 2020

암시한다. 나아가 작가들은 이 데이터들의 사이즈를 조정하거나 비틀거나 회전시켜 데이터 양을 늘리는 데이터 증강을 거쳐 1만 장의 돌 이미지 데이터를 만들고 이를 같은 제목의 영상[18]으로 제작했다. 이 데이터셋으로 학습한 기계 시각이 실시간으로 돌들을 인식하는 과정을 보여 주는 〈신선한 돌〉[19]에서는 작가들이 데이터에 붙인 'fresh'라는 아이러니한 라벨에 의해 각각의 돌의 '신선도'가 퍼센티지 단위로 표시된다.

5. 지금까지 없었던 예술의 가능성

인간은 기술 없이 살아갈 수 없다. 기술은 일차적으로 인간이
태어나 걷고, 뛰고, 말하고, 도구를 사용할 수 있는 능력을
갖추어 나가는 가운데 획득된다. 이 능력에는 사냥하고, 자신을
방어하고, 주거나 신전을 짓는 것뿐 아니라 노래하고 춤추고,
그림을 그리고 조각을 만드는 능력도 포함된다. 이러한 의미의
기술은 어디 다른 곳에 있는 것이 아니라 지금 살아가고 있는
우리 신체 안에 있다. 신체화된 능력으로서의 기술은 사회 속에서
획득된다. 내가 태어난 사회가 나에게 걷고, 말하고, 숟가락 쥐는
법을 알려 주고 내가 사용하는 도구들을 제공한다. 이 점에서
기술은 개인적인 것이면서 동시에 사회적인 것이며 우리의
삶은 그 안에서 이루어진다. 예술은 기술에 기반해 탄생했다.
'예술art'과 '기술technique' 두 단어의 공통 어원인 그리스어
'techne'는 '무엇인가를 짜고 만들다'는 의미를 가지고 있었다.[20]
새로운 기술이 결국 예술의 개념 자체를 바꾸는 새로운 예술을
낳아 왔다는 사실은 기술과 예술 사이의 긴밀한 관계를 생각해볼
때 결코 기이한 일이 아니다.

　　인공지능이 지금까지 인간의 신체 기술에 입각하던 예술
결과물—그림, 글, 음악 등—을 생성한다는 사실은 우리에게
충격을 주고 있다. 이 충격은 이전까지 인간의 눈과 손을
통해서만 생산되던 재현 이미지를 광학적으로 산출해 내는 기계,

카메라가 준 충격에 비견될 수 있을 것이다. 하지만 카메라가 회화와는 전혀 다른 예술의 가능성을 열어 주었듯, 인공지능 기술은 지금 우리가 알고 있는 것과는 전혀 다른 종류의 예술을 산출하게 할 것이다. 인공지능이 예술에서 '인간'을 몰아낼 것이라는 불안은 어쩌면 우리가 현재의 예술 개념에 붙들려 있기 때문일 것이다. 이 글에서 소개한 작가들처럼 다양하고도 창의적인 방식으로 이 기술의 구조와 가능성을 실험하는 예술가들이 존재하는 한, 우리는 머지않아 지금과는 전혀 다른 종류의 예술의 탄생을 맞닥뜨릴 수 있을 것이다.

5장 창작 현장과 인공지능 II

생성 인공지능과 이미지 생산 방식의 혁신

박평종

중앙대학교 인문콘텐츠연구소
HK연구교수

1. 손에서 알고리즘으로

인공지능 기술의 놀라운 혁신이 정보 처리의 혁명을 주도하고 있다. 2020년대에 접어들면서 주목받기 시작한 생성 인공지능은 이미지 생산 방식에도 급격한 변화를 불러왔다. 이미지 생성 알고리즘은 이미 2010년대 중후반부터 다양한 형태로 분화하여 각종 과업을 자동으로 수행하고 있었다. 최근에는 자연어를 처리하는 GPT 모델과 이미지를 처리하는 GAN적대적 생성신경망 모델을 결합한 플랫폼이 공개되어 누구나 쉽게 원하는 이미지를 얻어 낼 수 있게 됐다. 텍스트를 입력하면 그에 부합하는 이미지를 생성해 주는 플랫폼이 그것이다. 달리Dall-E, 미드저니Midjourney, 스테이블 디퓨전Stable Diffusion 등은 텍스트(문자 정보, 프롬프트)를 입력하면 최상의 품질을 보장해 주는 예술 작품 같은 이미지를 제공한다. 이 '간단한' 기술을 활용하여 만든 '작품'을 각종 공모전에 출품하여 입상하는 경우도 있다. 생성 인공지능은 이제 예술 애호가, 요컨대 아마추어와 '진정한' 예술가의 경계를 지워 버리는 '민주적' 기술이 된 것일까? 실상 이런 질문은 사진이 발명된 이후 꾸준히 제기되어 왔다. 디지털카메라가 보급되면서 질문의 유효성은 더욱 증폭됐다. 인간이 아닌 카메라가 이미지의 '물리적' 품질을 결정하기 때문이다. 한편 생성 인공지능이 제공하는 이미지는 '물리적' 품질뿐만 아니라 '미적' 완성도의 측면에서도 뛰어나다.

인간은 수만 년 전부터 이미지를 제작해 왔다. 그림이라 불리는 이른바 매뉴얼 이미지, 즉 손을 사용해서 제작한 이미지가 그것이다. 선사 시대의 동굴 벽화에서부터 르네상스 명화에 이르기까지, 고전주의 회화와 인상주의 회화, 20세기의 추상 회화에 이르기까지 '전통' 이미지는 늘 인간의 손에 제작됐다. 이미지의 생산이 인간의 손에서 벗어나게 된 것은 19세기에 발명된 사진 덕분이다. 카메라는 꼼꼼히 사물을 관찰하고, 평면 위에 펼쳐질 선과 면, 색의 조합을 구상하고, 자신의 의도에서 벗어나지 않도록 이미지의 형태를 통제하는 인간의 수고로운 노동으로부터 손을 해방시켰다. 생성 인공지능은 여기서 한 걸음 더 나아가 카메라가 하지 못했던 훨씬 복잡하고 어려운 과업을 수행하고 있다. 가장 주목받는 생성 모델은 적대적 생성 신경망GAN의 원리를 적용한 후속 모델들이다. 예컨대 같은 형태의 그림-사진을 치환하는 CycleGAN, 존재하지 않는 사람의 얼굴을 '사진처럼' 합성하는 StyleGAN, 측면 사진에서 정면 사진을 합성하는 TPGAN, 동일한 인물의 얼굴 사진에서 나이와 성별, 연령, 표정을 바꿀 수 있는 StarGAN 등 그 종류와 유형은 매우 많다.

인공지능을 창작에 활용하는 작가들도 늘고 있다. 2022년 뉴욕현대미술관MoMA 로비에 전시됐던 레픽 아나돌Reffic Anadol의 〈지도받지 않는-환각 기계Unsupervised-Machine Hallucinations〉는 미술 제도가 인공지능의 '자율적' 생성 능력을 수용한 대표적인 사례다. 이 작품은 MoMA의 컬렉션에 대한 기계 학습을 바탕으로 StyleGAN을 활용하여 인공지능의 해석을 추상적인 이미지로

변환시킨다. 이미지는 고정되어 있지 않고 계속해서 새로운 형태를 생성한다. 여기서 이미지의 생산은 인공지능이 주도한다. 작가는 단지 이 작품에 대한 아이디어를 제공했을 뿐이다. 실상 인공지능의 이미지 생성은 알고리즘의 계산에 따른 '숫자 놀이'의 결과다. 게다가 작품을 기획한 인간 예술가는 인공지능이 어떤 이미지를 생성해 낼지 전혀 예측할 수 없다. 이는 알고리즘을 설계한 프로그래머의 경우도 마찬가지다. 요컨대 인공지능의 '생성자'는 블랙박스다. 즉 내부에서 어떤 일이 벌어지고 있는지 알 수 없는 '어둠의 상자'이며, 생성자가 산출하는 이미지는 철저한 우연과 조합의 산물이라는 뜻이다. 그렇다면 인공지능이 예술 작품의 생산에 관여하면서 예술의 원리에 균열이 생긴 것일까? 인간 예술가가 인공지능과 협업하면서 펼쳐질 향후 예술의 지도는 어떤 모습일까?

2. 초기 생성 모델: 유전 알고리즘

생성 인공지능이 최근에 갑자기 생겨난 기술은 아니다. 인공지능이라는 용어가 처음 등장했던 1956년 다트머스 컨퍼런스에서는 컴퓨터가 인공지능으로 진화하기 위해 필요한 조건들이 제안서 형식으로 제시됐다. 여기서 제안된 의제는 7개 항목으로 컴퓨터의 자동화, 컴퓨터가 자연어를 사용하도록 프로그램하는 방법, 인공 신경망, 연산의 규모, 컴퓨터의 자기 개선, 데이터의 추상화다.[1] 무작위성과 창의성에 대한 의견을 개진한 로체스터N. Rochester는 인공지능이 새로운 정보의 생성에 적합하다는 의견을 개진한다. 왜 그럴까?

컴퓨터 프로그램은 특정한 문제가 제기됐을 때 해결책을 찾기 위해 작성한 규칙들로 구성된다. 과거의 경험과 지식을 통해 체득한 규칙들이 있다. 예컨대 날씨가 추워지면 온도를 높이기 위해 불을 지피는 간단한 규칙이 그것이다. 그리고 문제에 대한 해결책을 수식으로 프로그램할 수 있다. 그런데 복잡한 문제가 발생했을 때는 해결책도 복잡해진다. 나아가 인간이 한 번도 만나보지 못했던 새로운 문제가 주어질 때는 어떤 규칙을 적용해야 할지 알 수 없다. 문자 그대로 새로운 문제이기 때문이다. 이 경우 예측 범위에 있는 모든 가능한 경우들을 하나씩 대입해 보아야 한다. 무엇이 해답인지 알 수 없기에 적용은 무작위로 진행된다. 이때 방대한 데이터를 처리할 수

칼 심스, 〈갈라파고스〉, 1997

있는 컴퓨터, 요컨대 연산 속도가 빠른 기계가 인간에 대해 비교 우위를 갖는다. 그리고 그렇게 얻어낸 해결책은 그 자체로 새로울 수밖에 없다. 과거에 없었던 것이기 때문이다.

이처럼 인공지능의 기획 단계에서부터 새로운 정보의 생산은 예견되어 있었다. 그리고 컴퓨터의 연산 능력이 고도화되고 인공 신경망 기술이 발전하면서 생성 능력도 함께 발전했다. 시각 예술의 경우로만 한정하면 이미 1990년대에도 작가들은 인공지능을 적극적으로 활용했다. 유전 알고리즘이 대표적인 예다. MIT 미디어랩 출신의 칼 심스Karl Sims는 1990년대부터 컴퓨터 그래픽과 유전 알고리즘을 활용하여 변화무쌍한 인공생명 예술 작품을 시도했다. 〈유전 이미지Genetic Images〉(1993)와 〈갈라파고스Galapagos〉(1997)는 이 분야의 선구적인 작품으로 꼽힌다. 두 작품의 구조와 원리가 비슷하므로 후자의 경우만 살펴보자. 〈갈라파고스〉는 생물학적 진화의 원리를 디지털 방식으로 구현한 작품이다. 여기서 전제는 자연 생태계의 진화 과정을 컴퓨터로 시뮬레이션하는 것이 가능하다는 점이다. 이 작품은 12개의 모니터를 통해 컴퓨터가 유전 알고리즘에 따라 생성한 이미지(인공 생명체)를 보여 준다. 관람자는 마음에 드는 개체를 선택할 수 있고, 선택받지 못한 개체는 자동 소멸한다. 살아남은 개체는 자신의 디지털 유전자를 다음 세대에게 물려주면서 대체된다. 새로 태어난 후속 세대는 이전 세대의 디지털 유전자를 보유하고 있으나 변이를 통해 새로 탄생한 개체다. 여기서 이미지(인공 생명)의 생성은 크게 두 축으로 진행된다. 첫째는 유전 알고리즘, 둘째는 관람자의

크리스타 좀머러 & 로랑 미뇨노, 〈A-Volve〉, 인터렉티브 설치, 1994
Photo: Michael Maritsch, OK Center Linz, 2022

선택이다. 알고리즘은 상수고 관람자의 선택은 변수다. 상수와
변수의 조합으로 복잡성이 증가하며, 그 결과 생성 이미지의
복잡성은 더욱 고도화된다. 〈갈라파고스〉가 보여 주는 이미지가
전혀 예측 불가능한 까닭은 그 때문이다. 특히 디지털 진화에서
자주 발생하는 변이는 유전자형에 따라 무작위로 진행되는 탓에
새로 산출된 개체는 이전 세대와 거의 연속성을 갖지 못한다.

크리스타 좀머러Christa Sommerer & 로랑 미뇨노Laurent
Mignonneau의 〈A-Volve〉(1994)와 〈Life Spacies〉(1997)도 유전
알고리즘을 활용한 미디어 아트 작품이다. 〈A-Volve〉는 거대한
유리판이 덮인 인공 수조로 구성되었는데, 관람자가 유리판을
터치함에 따라 그에 부합하는 인공 생명체가 탄생한다. 이 인공

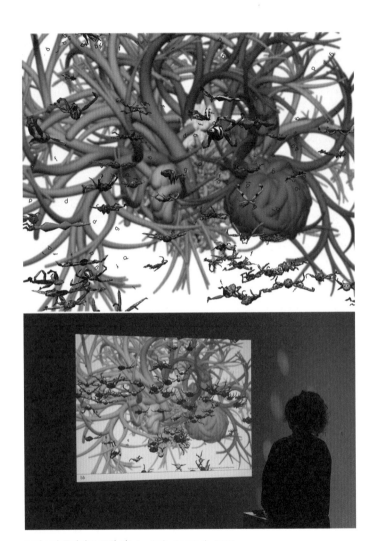

크리스타 좀머러 & 로랑 미뇨노, 〈Life Spacies〉, 1997
Photo: TobiasWootton, ZKM2022

생명체는 가상의 인공 수조 안에서 생존과 번식을 진행하며, 그 과정은 생명체의 형태에 따라 결정된다. 〈Life Spacies〉도 원리는 같다. 관람자가 키보드를 사용하여 특정 텍스트(프롬프트)를 입력하면 그에 부합하는 인공 생명이 탄생하여 가상의 환경에서 생존과 진화를 거듭해 나간다. 이 작품들에서도 진화 알고리즘Evolotionary Algorithm[2]은 이미지(인공 생명)의 생성을 주도하며, 칼 심스 작품의 경우처럼 관람자의 선택(손가락 터치, 텍스트 입력)이라는 변수에 따라 형태의 변화를 가져온다.

유전 알고리즘을 비롯한 다양한 유형의 진화 알고리즘은 2000년대 초반까지도 생성 이미지 분야에서 큰 주목을 받았다. 하지만 활용 범위는 넓지 않아 실험적인 미디어 아트 영역에서만 제한적으로 사용됐다. 이미지 생성 능력의 한계 때문이다. 요컨대 유전 알고리즘은 예측 불가능한 파격적인 이미지의 생성에는 탁월하나, 워낙 변형이 극심하고 이미지의 생성 방향을 제어할 수 없어 '유용성'과는 거리가 멀었다. 즉 어디에도 쓸 수 없는 이미지였다.

3. 게임 체인저: 적대적 생성 신경망GAN의 등장

이미지 생성 분야에서 일대 전환점은 2014년 이안 굿펠로우Ian Goodfellow가 제안한 적대적 생성 신경망GAN, Generative Adversarial Network이 제공했다. 이후 GAN은 꾸준한 기술 보완과 후속 알고리즘 개발을 통해 컴퓨터 비전 분야에서 가장 주목받는 모델로 확고히 자리 잡았다. 실상 인공 신경망ANN, Artificial Neural Network 기술은 기계 학습을 위해 1950년대부터 꾸준히 연구되어 왔으며, 2000년대 이후 딥러닝 기술이 발전하면서 탄력을 받게 됐다. 단순화시켜 말하자면 ANN은 지도 학습이나 비지도 학습을 통해 정보를 판단하는 인식 모델이다. 지도 학습은 예컨대 레이블이 붙은 데이터를 학습하여 강아지와 고양이를 구분할 수 있게 하며, 비지도 학습은 인공 신경망 스스로 패턴 인식을 통해 데이터를 분류할 수 있게 한다. 그런데 초기의 ANN은 학습 데이터에만 과도하게 특화되어 학습을 일반화시키지 못하는 과적합Overfitting 등의 문제 때문에 일정한 한계를 갖고 있었다. 이를 해결하기 위해 개발된 컨볼루션 신경망CNN, Convolutional Neural Network은 컨볼루션층과 풀링층 등을 도입하고 레이어를 겹겹이 추가함으로써 식별력을 비약적으로 높인 인식 모델이다.

　　GAN은 생성 모델임에도 불구하고 내부 구조에 인식 모델을 끌어 들여 '적대적' 구조를 갖춤으로써 이미지의 생성 능력을 고도화시켰다. 이 '혁신적인' 모델의 구조와 원리는 의외로

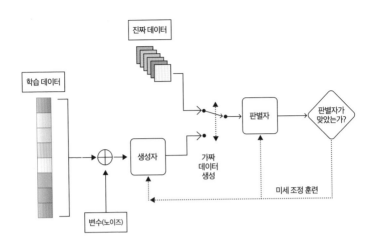

적대적 생성 신경망GAN의 구조

간단하다. GAN은 생성자Generator와 판별자Discriminator로 구성된다. 생성자는 학습 데이터(원본)에 변수(노이즈)를 추가하여 가짜 데이터를 생성한다. 판별자는 생성된 가짜 데이터가 원본과 같은지 다른지를 판별하는 임무를 수행한다. 가짜라고 판단하면 데이터를 생성자에게 돌려보내고, 생성자는 판별자를 속이기 위해 다시 원본과 비슷한 가짜 데이터를 생성한다. 이 과정이 무수히 반복되어 판별자가 진짜와 가짜를 구분하지 못하는 순간, 요컨대 가짜를 진짜라고 판단하면 생성은 완료된다. GAN의 원리를 제시한 이안 굿펠로우는 이 구조를 위조지폐범과 경찰의 관계로 설명한다.[3] 생성자는 가짜를 만들어 내는 위조지폐범의 역할을, 판별자는 위조지폐를 가려내는 경찰의 역할을

담당하는데, 위조지폐범은 경찰의 눈을 속이기 위해 자신의
능력을 고도화시켜야 한다. 한편 위조지폐범의 능력이 발전하면
가짜를 판별하는 경찰의 능력도 함께 성장해야 한다. 요컨대
서로의 능력이 극대화되려면 균형이 필요하다. 어느 한쪽의
능력이 다른 쪽의 능력을 압도할 정도로 불균형하면 생성력이
발전할 수 없다는 뜻이다. 개발 초기의 GAN은 양자(생성자와
판별자)의 불균형 때문에 생성 능력에 한계가 있었다. 즉 판별자가
생성자를 압도하여 원본 데이터를 터무니없이 변형시키는
경우가 많았다.[4] 하지만 이후 꾸준한 기술 보완과 후속 알고리즘
개발로 문제를 해결하여 비약적인 생성 능력을 갖추게 됐다.

　　GAN의 초기 개발자들은 이 생성 모델이 진짜 같은 가짜
이미지, 요컨대 '사진 같은Photo-real' 이미지 생성에 적합함을
강조했다. 이 점이 과거의 생성 모델, 예컨대 유전 알고리즘과의
결정적 차이다. GAN은 원본 데이터와 구분이 어려울 만큼 유사
데이터, 즉 가짜 이미지 생성에 탁월하다. 그런데 이 과업을
수행하기 위해서는 우선 고해상도 이미지를 생성할 수 있어야
했다. 초기의 GAN 모델은 저해상도 이미지를 쉽게 생성할
수 있었다. 예컨대 손 글씨나 그림 같은 이미지 생성에는 전혀
문제가 없었다. 하지만 사진 같은 복잡한 이미지의 생성은
쉽지 않았다. 이 난제를 해결하기 위해 가장 먼저 도입한
방법이 심층 컨볼루션 구조다. DCGANDeep Convolutional GAN은
GAN의 구조 속에 컨볼루션층을 도입하여 학습 능력을 높인
모델이다. 고해상도 이미지 생성을 수행하는 여러 생성 모델 중
PGGANProgressive Growing GAN이 주목할 만하다. 여기서는 생성자와

판별자의 균형 있는 학습을 위해 양자를 점진적으로 성장시키는 방법이 채택됐다. 즉 저해상도 이미지의 생성이 완료되면 차츰 다음 단계의 고해상도 이미지 생성으로 넘어가는 방식으로 문제를 해결했다.[5]

GAN의 후속 모델들은 사람의 손이나 카메라, 기존의 컴퓨터 등으로는 불가능한 다양한 이미지 생성에 성공했다. 이미지를 치환하는 Pix2Pix, CycleGAN 등이 그 예다. 이 생성 모델들이 수행하는 과업은 흑백 사진-컬러 사진, 앳지맵(그래픽) 이미지-비트맵(사진) 이미지의 치환에서부터 한 장의 사진을 모네 스타일, 고흐 스타일 그림 등으로 바꾸는 과업까지도 완벽하게 해결했다. 나아가 2018년에 개발된 StarGAN은 한 인물의 얼굴 사진으로부터 나이, 성별, 머리색, 피부색, 표정까지 변화시키는 데 성공했다. 이 생성 모델들과 기존의 생성 알고리즘, 예컨대 유전 알고리즘과의 결정적 차이는 이미지 생성의 방향을 어느 정도 통제할 수 있다는 점에 있다. 여기에 사용된 핵심 기술은 CGANConditional GAN이다. 원래 GAN의 생성자는 입력 데이터에 변수를 추가함으로써 가짜 데이터를 산출하는 구조로 되어 있다. 그런데 변수는 랜덤하게 추가되므로 생성자의 산출 방향을 제어할 수 없다. 한편 CGAN은 변수(z)에 조건(y)을 추가하여 생성 방향에 개입할 수 있도록 고안됐다.[6] 예를 들어 흑백 사진을 컬러 사진으로 바꾸고자 할 때 형태가 같아야 하는데, 형태의 동일성을 조건값으로 부여할 수 있다는 것이다.

GAN의 원리가 발표된 이후 수많은 후속 모델들이 나왔는데, 가장 널리 쓰이는 생성 모델은 StyleGAN이다. 서두에 언급했던

레픽 아나돌의 〈지도받지 않는-환각 기계〉도 StyleGAN을 활용하여 만든 작품으로 알려져 있다. 정확히 말하자면 StyleGAN의 단점을 보완하여 개발된 StyleGAN2 ADA가 생성 엔진이다. StyleGAN도 본래는 이미지 합성을 통제하기 위해 고안된 모델이다. 이 알고리즘의 개발자들은 이미지 합성 과정을 각각의 레이어로 구분하여 저해상도에서 고해상도로 학습을 진행해 나가는 도중에 해당 이미지의 스타일을 조정할 수 있게 했다. 사람의 얼굴을 합성할 경우 저해상도 단계에서는 성별과 포즈, 헤어스타일, 얼굴의 형태를 조정하며, 중간 해상도 단계에서는 얼굴의 부분적인 특성, 미세한 헤어스타일, 입의 개폐 여부를, 고해상도 단계에서는 눈동자 색깔, 머리카락 색깔, 조명에 따른 명암이나 얼굴색의 변화, 그 밖에 얼굴의 미시적 특성을 조정한다. 여기에 덧붙여 StyleGAN은 개별자에게만 존재하는 특질, 예컨대 점이나 주근깨, 흉터 등을 랜덤하게 노이즈로 추가하여 합성함으로써 매우 사실적인 이미지를 생성할 수 있다.[7] 그러나 StyleGAN은 뛰어난 생성력을 지녔음에도 불구하고 오류를 낳곤 했다. 오류는 크게 두 가지 형태로 나타났다. 첫째는 생성 이미지에 등장하는 물방울 형태의 얼룩, 둘째는 전체와 부분의 불일치다. 이 문제를 해결하기 위해 고안된 후속 모델이 StyleGAN2며, 이후에도 꾸준한 기술 보완을 계속하고 있다.

그 밖에도 측면 사진을 학습하여 정면 사진을 합성하는 TPGAN_{Two-Pathway GAN}, 미래의 얼굴을 추산하여 합성하는 FAGAN_{Face-Aging GAN}, 한 장으로 사진으로부터 가상의 여러

얼굴을 생성하여 마치 영상처럼 연결해 주는 MoCoGAN등 GAN의 원리를 적용한 후속 생성 모델의 종류와 유형은 매우 많다. 그런데 이처럼 수많은 생성 모델이 존재함에도 불구하고 일반인에게 공개된 알고리즘은 많지 않다. 따라서 작가들이 생성 인공지능을 실제 창작에 적용하려면 프로그래머와 협업하거나 공개된 플랫폼을 활용하는 수밖에 없다. 가장 널리 알려진 플랫폼은 아트브리더Artbreeder로 StyleGAN과 BigGAN을 기반으로 이미지를 생성하도록 설계됐다. BigGAN은 2019년에 개발된 생성 모델로 이미지의 충실도, 즉 리얼리티를 측정하는 지표 ISInception Score와 FIDFréchet Inception Distance에서 가장 높은 점수를 받아 그 성능을 인정받았다.[8] 이 두 가지 GAN을 활용한 아트브리더는 StyleGAN의 특징이라 할 수 있는 스타일 합성을 할 수 있으며, BigGAN의 고해상도 이미지 생성력 또한 함께 갖추고 있다.

4. 사진 찍힌 적이 없는 자들의 사진

캐나다 작가 다니엘 보샤트Daniel Voshart는 〈포토리얼 로마 황제
프로젝트Photoreal Roman Emperors Project〉(2020)에서 아트브리더를
활용하여 고대 로마 황제 54명의 얼굴을 합성해 냈다. 이 생성
이미지는 제목이 말해 주듯 사진처럼 보인다. BC 27년부터 AD
285년까지 존재했던 역사 속 인물들이 생생하게 '복원'된 셈이다.
여기에 활용된 학습데이터는 그들이 살아생전 제작됐던 흉상
조각을 비롯하여 주화에 새겨져 있던 초상 약 800장의 이미지다.
보샤트는 시대별로 로마 황제들의 연대기를 분류, 정리하고 각
인물의 초상을 아트브리더에 업로드하여 기계 학습을 시킨 후
이를 다시 사진으로 인화했다. 최종적으로 인화된 이미지에는
일반적인 예술 사진의 관례에 따라 에디션을 부여하여 예술
작품으로 판매했다. 이 생성 이미지는 놀랍게도 아우구스투스
황제를 비롯하여 칼리굴라, 네로 등 역사 속 인물들의 실제
모습을 보는 듯한 인상을 준다. 물론 그들은 사진 찍힌 적이
없기에 이 이미지들은 엄밀히 말하자면 사진이라 할 수 없다.
그러나 시각적 효과는 사진과 다를 바 없다.

　　네덜란드 작가 바스 우테르비크Bas Uterwijk도 유사한
방식으로 〈포스트 포토그래피Post Photography〉 연작을 발표한 바
있다. 여기서도 아트브리더가 활용됐다. 그의 작품에 등장하는
인물은 엘리자베스 1세에서부터 나폴레옹 1세, 고대 이집트의

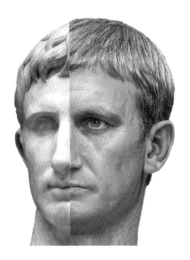

다니엘 보샤트, 〈포토리얼 로마 황제 프로젝트〉, 2020

파라오 람세스 2세, 예수, 카이사르, 알렉산더 대왕에 이르기까지 사진술이 발명되기 이전에 존재했던 이들이다. 그는 각 인물의 초상화를 아트브리더에 업로드하여 기계 학습을 진행한 후 StyleGAN이 임의로 합성한 이미지에 약간의 수작업을 가미하여 최종적인 '생성 사진'을 내놓았다. 예수의 생성 사진은 유럽 각지의 성당에 있는 이콘화를, 네페르타리나 카이사르는 그들의 조각상을 사진으로 촬영하여 학습 데이터로 활용했다.

이 인물들이 실재와 얼마나 닮았는지 '과학적으로' 평가할 수는 없다. 학습 데이터는 어쨌든 그림과 조각, 말하자면 인간이 '주관적으로' 생산한 이미지에 기초하기 때문이다. 그러나 StyleGAN은 이 얼굴 이미지의 '특질feature'을 평균값으로 환산하고, BigGAN의 대규모 배치batch는 그 픽셀의 조합을 사진의 IS값에 가깝게 변환시켜 제공한다. 그 결과 그림을 바탕으로 제작된 이미지는 시각적으로 사진과 거의 구분되지 않는다.

보샤트나 우테르비크의 '생성 이미지'는 과거의 인물, 요컨대 예전에 존재했으나 촬영 순간 카메라 앞에 없었던 역사 속 인물을 보여 준다는 점에서 사진의 '전통적인' 개념에 도전한다. 예컨대 우테르비크는 전통적인 방식으로 촬영한 이미지는 '포토그래피'로, 인공지능으로 합성한 이미지는 '포스트 포토그래피'로 분류하면서 양자를 구분한다. 한편 StyleGAN을 기반으로 존재하지 않는 가상 인물들의 얼굴 이미지를 제공하는 앤비디아의 또 다른 플랫폼 제너레이티드 포토스Generated photos는 이 이미지를 '생성 사진'으로 규정한다. 이 플랫폼은 2019년

제너레이티드 포토스의 휴먼 제너레이터

공개되었을 때 약 200만 장의 얼굴 사진을 서비스하다가 새로운 알고리즘을 도입한 2023년 버전에서는 얼굴뿐만 아니라 전신을 합성한 이미지도 제공하고 있다. 신체의 타입과 포즈, 의복, 자세 등을 지정할 수 있으며 이미지의 품질은 극사실적Hyperrealistic이다. 시각적으로 사진처럼 보임에도 불구하고 이 인물들은 존재하지 않는 가상 인간이며, 당연히 사진 찍힌 적도 없다. 이처럼 생성 인공지능이 끌어들인 이미지 생산 방식의 변화를 통해 사진의 '전통적인' 개념은 재고를 요청받고 있다.

5. 또 한 번의 도약: 텍스트-이미지 생성 모델

컴퓨터 비전 분야에서 수행하는 이미지 생성 능력이 워낙 뛰어난 까닭에 GAN은 2014년 그 원리가 발표된 이후 다양한 여러 분야에 적용되었다. 소리와 영상 제작에도 활용되어 이른바 '딥 페이크'에 대한 경각심을 높이기도 했다. 또한 미술사에 나오는 거장들의 작품을 학습하여 다른 이미지에 덮어씌우는 '스타일 트랜스퍼Style Transfer'와 결합하여 생성 이미지의 대중화를 선도하기도 했다. 렘브란트 화법을 학습하여 렘브란트 스타일의 그림을 그려 주는 〈넥스트 렘브란트The Next Rembrandt〉나, 특정 화가의 스타일을 과장되게 표현하는 구글의 딥드림Deep Dream이 대표적인 예다. 여기서 GAN의 구조는 스타일 트랜스퍼를 통해 추출된 그림의 특질을 고도화시키는 역할을 한다. 스타일 트랜스퍼는 이미지의 패턴을 일관되게 유지해 주는 장점이 있으나, 특정 화가의 스타일을 너무 '정직하게' 따라 하는 일종의 '모방 기계'에 가깝다. 요컨대 어디선가 본 듯한 이미지, 쉽게 예측 가능한 이미지라는 뜻이다. 아리스토텔레스는 모방의 쾌감이 어떻게 발생하는가를 상세히 논하면서 그 심미적 가치를 변론한 바 있지만, 우리 시대의 예술 패러다임은 모방보다는 창의성을 중시한다. 따라서 스타일 트랜스퍼가 제공하는 이미지가 비록 쾌를 유발함에도 불구하고 창의적인 예술 작품의 생산에는 적합한 도구가 아니라고 할 수 있다.

[왼쪽] 레오나르도 다 빈치, 〈모나리자〉, 1503년
[오른쪽] 딥드림 효과를 적용한 〈모나리자〉

 GAN은 2020년대에 진입하면서 자연어 처리 분야에서
일대 혁신을 가져 온 GPTGenerative Pre-trained Transformer와 결합한다.
GPT는 명칭이 말해 주듯 사전 학습Pre-trained을 통해 언어의
확률 분포를 예측하여 변환기Transformer를 통해 문자를 생성한다.
공개되자마자 생성 인공지능의 상징이 된 챗GPT는 GPT3.5를
탑재한 모델이다. GPT와 GAN의 결합은 이미지 생성 분야에서
또 한 번 의미심장한 변화를 가져왔다. 본래 문자와 이미지는
전혀 다른 역할과 기능을 수행한다. 정보의 생산 방식도 다르고,
수용과 해석 방식도 다르다. 문자가 구체적이고 개념적인 사고를
표현한다면, 이미지는 상대적으로 추상적이고 모호한 방식으로

달리3로 생성한 사진 논문 사례, 달리3 홈페이지

정보를 전달한다. 문자가 엄격한 코드에 따라 생산되는 반면 이미지는 유사의 질서를 따른다. 나아가 사진 이미지에는 아예 코드가 없다. 사과를 찍은 사진은 영어나 불어, 한글을 몰라도 누구에게나 사과로 인식되기 때문이다. 그런데 텍스트-이미지 생성 인공지능은 텍스트(프롬프트)를 입력하면 그에 상응하는 이미지를 자동으로 생성한다. 오픈AI에서 공개한 달리Dall-E 2를 비롯하여 미드저니, 스테이블 디퓨전 등이 가장 널리 알려진 플랫폼이다.

가장 먼저 공개된 달리의 경우 이미지-텍스트 데이터, 즉 레이블이 붙은 이미지 데이터베이스를 비롯하여 다양한 동영상을 학습 데이터로 활용했다. 이미지를 기술하는 텍스트가 너무 짧을 경우 학습에서 배제했다. 학습 과정에서 달리는 이미지의 패턴을 찾아내고 그것이 텍스트와 맺고 있는 연관 관계를 인식할 수 있게 됐다. 이 생성 모델을 개발한 오픈AI에 따르면 달리는 다음과 같은 과업을 수행할 수 있다. 첫째, 서술된 텍스트로부터 개념과 속성, 스타일을 조합하여 리얼한 오리지널 이미지와 예술 작품을 생산할 수 있다. 둘째, 자연어 캡션에서 기존 이미지를 사실적으로 편집할 수 있다. 예컨대 텍스트의 요구에 따라 그림자나 반사, 텍스처를 추가하거나 제거할 수 있다. 셋째, 오리지널 이미지로부터 다양한 변형을 만들어 낼 수 있다. 실제 개발자들이 논문에서 사례로 드는 이미지들은 그림에서부터 그래픽 이미지, 도형, 사진에 이르기까지 매우 다양할 뿐만 아니라 사실적인 효과도 뛰어나다. 달리가 주목받은 이후 후속 텍스트-이미지 생성 플랫폼도 속속 공개됐다. 나아가

미드저니를 활용하여 만든 이미지가 2022년 미국의 한 미술 공모전에서 입상하는 '사건'이 벌어지기도 했다.

수많은 논란에도 불구하고 텍스트-이미지 생성 인공지능이 이미지 생산 방식에 새로운 혁신을 끌어들였음은 자명하다. 본래 이미지를 생산하기 위해서는 생산자의 의도를 평면 위에 구현할 수 있는 '능력'과 '재능'이 필요했다. 머릿속 생각을 손이 제대로 시각화시킬 수 있는 '스킬'이 요구된다는 것이다. 요컨대 모방 능력은 그림을 그리기 위한 필수 조건이었다. 결국 모방 패러다임은 학습과 재능을 요구한다. 그에 따르면 예술가는 선천적으로 타고난 재능을 지녀야 하며 학습을 통해 그 능력을 발전시킬 수 있다. 생성 인공지능의 경우는 어떨까? 학습 능력이 탁월함은 이미 여러 사례를 통해 입증됐다. 딥러닝을 통해 특정 분야에서 인간의 능력을 뛰어넘은 경우는 매우 많기 때문이다. 그런데 텍스트-이미지 생성 인공지능을 활용하면 그림에 재능이 없는 인간도 완성도 높은 이미지를 만들어 낼 수 있다. 학습도 필요 없다. 간단한 문장만으로 이미지가 완성되기 때문이다.

6. 생성 인공지능을 둘러싼 문제들

실상 사진의 발명으로 학습과 재능을 요구했던 모방 패러다임은
무너진 지 오래다. 현재 예술의 가치를 결정하는 새로운 척도는
창의성, 상상력 등으로 이를 독창성 패러다임이라 부를 수
있겠다. 요컨대 예술 작품은 새롭고 가치 있는 사고를 제시할 수
있어야 한다. 그렇다면 생성 인공지능은 독창성 패러다임 속에서
창의적인 예술 작품을 산출할 수 있을까? 마가렛 보덴Margaret
Boden은 우선 창의성을 두 가지 관점에서 정의한다. 첫째는 역사적
관점으로, 과거에 한 번도 존재하지 않았음을 전제한다. 둘째는
심리적 관점으로, 수용자가 새로운 것으로 인식할 때 창의적이다.
심리적 창의성은 통상 역사적 창의성을 포괄한다.[9] 왜냐하면
과거에 이미 존재했었던 사고도 누군가에게는 새롭고 참신하며
가치 있을 수 있기 때문이다. 따라서 창의성은 인식의 문제와
분리될 수 없다.

보덴은 인공지능이 세 가지 방법으로 창의성을 산출할 수
있다고 주장한다. 첫째는 이미 주어진 정보를 낯설고 이질적인
형태로 조합하는 방법이다. 몽타주나 콜라주가 그 예로, 컴퓨터
프로그램은 랜덤하게 둘 이상의 데이터를 예측 불가능한
형태로 조합할 수 있다. 둘째는 새로운 생성 규칙을 만들어
내는 방법, 즉 탐색이다. 셋째는 사고나 형태를 결정하는 범위에
급격한 변화를 주어 기존 데이터와의 차이를 만드는 방법, 즉

변형이다. 이 중 변형이 가장 급진적이자 파격적이다.[10] 칼 심스가 〈갈라파고스〉에서 유전 알고리즘으로 만들어 낸 이미지가 그 예로, 변이를 통해 산출된 가상의 인공 생명체들은 기존의 형태와 급격한 차이를 보여 준다. 바로 그 때문에 생성 이미지들 사이에는 시각적으로 어떠한 연속성도 없다.

　　그러나 다음과 같은 딜레마가 남는다. 우선 생성 인공지능이 산출하는 이미지가 '역사적 관점'에서 새롭다고 할지라도 이는 다시 '심리적 관점'에서 창의적으로 인식되어야 한다. 반대로 '역사적 관점'에서 반복일지라도 '심리적 관점'에서 창의적으로 인식될 수 있다. 예컨대 칼 심스의 〈갈라파고스〉가 제공하는 이미지는 지나치게 변형이 극심하고 이질적이어서 단지 낯설게만 인식될 수 있다. 한편 스타일 트랜스퍼를 활용하여 제작한 그림, 예를 들어 〈넥스트 렘브란트〉가 산출하는 초상화는 일반 대중들의 심미적 취향과 부합할 수 있으나 기존 화가의 스타일에 대한 모방으로 규정된다. 따라서 생성 인공지능의 창의성 문제를 단순한 몇 가지 잣대로 재단할 수 없다. 인공지능은 분명 인간 예술가의 상상력을 뛰어넘어 새로운 정보를 산출할 수 있다. 그러나 그 새로움이 가치를 지니는지에 대해서는 복잡한 종합적 판단이 요구된다. 그리고 그 점을 판단하는 것은 오직 인간의 몫이다. 기계는 이미지의 내용이나 의미, 형식 등에 대해서는 관심이 없고 단지 이미지 파일의 크기와 종류(jpg, png, gif)만을 고려한다. 그러나 창의성, 의미, 가치 등을 결정하는 것은 이미지의 내용과 형식이지 파일의 크기와 유형이 아니다.

또 다른 문제는 이미지 생산의 주체, 인간과 인공지능의
관계 설정에 관한 것이다. 생성 인공지능의 개발자들이
이구동성으로 강조하듯 생성자는 블랙박스다. 즉 생성자가
어떤 이미지를 산출할지 누구도 알 수 없으며 생성의 방향에
개입할 수 없다. 생성자는 함수에 따라 상수와 변수를 조합하여
랜덤하게 데이터를 생성한다. 이 과정은 철저한 확률 게임에 따라
진행되며, 거기에 인간은 관여할 수 없다. 요컨대 이미지 생산을
주도하는 주체는 인간이 아니라 알고리즘이다. 인간은 단지
인공지능이 제공하는 데이터 중에서 마음에 드는 것을 선택할 수
있을 뿐이다. 데이터 생성의 자동성은 날이 갈수록 고도화되는
추세다. 그와 더불어 정보 생산 과정에서 인간의 배제도 함께
가속화되고 있다. 기계는 인간의 데이터를 학습하여 생성 능력을
발전시키고 있으나 반대로 인간의 능력은 제자리라는 뜻이다.
물론 데이터 선택의 자유는 있다. 하지만 그 자유는 제한된 자유,
요컨대 기계가 제안하는 데이터의 범위 내에서만 누릴 수 있는
자유다. 인공지능을 기획한 주체는 인간이나 그는 역으로 그
기획으로부터 배제당하고 있는 양상이다. 이 모순을 극복하기
위해서는 인간의 적극적인 개입이 필요하다.

생성 인공지능은 어느새 인간 예술가의 상상력을 넘어서는
새롭고 창의적인 결과물을 만들어 내고 있다. 과거 이미지의
역사에서 찾아보기 힘든 놀라운 시각적 경험을 제공한다는
얘기다. 말하자면 생성 이미지는 새로운 가시성을 제시함으로써
인간의 시각을 확장한다. 이 점을 염두에 두자면 인공지능은
무한한 가능성을 지닌 새로운 창작 수단이다. 카메라라는 장치는

펜과 붓이 할 수 없었던 과업을 쉽고 빠르게 수행할 수 있었다. 그 결과 19세기 이후 인간의 시각은 이전과 비교할 수 없을 만큼 확장됐다. 순간의 모습을 확인하는 것은 물론이고, 장시간 노출을 통해 빛의 궤적을 기록할 수도 있다. 렌즈의 정확성 덕분에 원거리, 근거리의 모습을 쉽게 확인할 수 있게 됐다. 생성 인공지능은 여기서 한 걸음 더 나아가 또 다른 가시적 세계를 탐구하고 있다. 이 놀라운 도구가 앞으로 어떤 새로운 세계를 열어 줄지 예상하기는 어렵다. 그러나 혁신은 계속되고 있으며, 그 가능성이 어떻게 펼쳐질지는 인간의 선택에 달려 있다.

6장 AI와 지식의 문제

인공지능 시대 예술의 미래

백욱인

서울과학기술대학교
명예교수

1. 인공지능 예술의 등장

생성 인공지능은 디지털 리믹스의 최신판이다. 그것은
인터넷에서 사람들이 만들었던 글과 음악, 영상을 변형하고
새로운 것을 만들어 내던 리믹스의 자동화된 확장판이다.
'리믹스'는 가요, 영화, TV 프로그램, 텍스트, 웹 데이터 등
기존의 미디어 콘텐츠를 재조합하여 새로운 작품을 제작하는
행위를 가리키는 말이다. 리믹스는 '재매개remediation'을 통해
적극적 재현과 창조적 변형으로 새로움을 낳는다. 인터넷을
통한 이용자 간의 소통 활성화와 디지털 복제 기술은 이용자가
리믹스를 수월하게 수행할 수 있는 터전을 마련해 주었다. 이용자
리믹스 시대는 그것에 대한 보상을 추구하는 상업적 리믹스의
시대를 걸쳐 자동화된 리믹스의 시대로 접어들었다. 1990년대
초기의 리믹스는 수평적으로 연결된 이용자들이 인터넷을 통해
얻는 다양한 자료들을 섞어 자신의 콘텐츠를 만들었다. 이후
유튜브로 대표되는 플랫폼 서비스가 확장되면서 개인 이용자가
만든 콘텐츠가 독점 플랫폼 안에 흡수되었다. 이후 머신 러닝과
빅데이터의 결합을 통해 이루어진 생성 인공지능은 인터넷에
산재한 데이터를 활용하여 자동으로 특정한 결과물을 만들어
내기에 이른 것이다.

 인공지능 시대의 예술은 '기술적 복제'에서 한 걸음 더
나아가 '기술적 생성'의 문을 열어 놓았다. 기술적 생성은

과거의 기술적 복제를 바탕으로 자동 변형을 진행하여 결과물을 만든다. 인공지능은 인간의 말과 글, 그림, 사진 등을 원료로 지도 학습, 강화 학습, 비지도 학습 등 다양한 방법으로 기계 학습을 진행하여 자동화와 지능화를 이루었다. 자동화와 지능화 기술의 발전에 힘입어 인공지능이 예술 작품의 생산과 소비에 획기적인 변화를 불러일으키고 있다. 인공지능 시대에 가속화되고 있는 지식과 예술의 자동화는 수공업에서 공장제 공업으로 넘어가던 산업 혁명 시대를 떠올리게 한다. 제조업의 자동화에도 불구하고 대량 생산되지 못했던 마지막 분야인 지식과 예술 영역도 생성 인공지능이라는 지식예술 생산수단의 등장으로 빠른 속도로 자동화되고 있다. 생성 인공지능은 지식인과 예술가의 소상품 생산을 이용자 맞춤 생산이라는 특이한 대량 생산 체제로 대체하고 있다. 챗GPT로 대표되는 생성 인공지능의 시대가 열리면서 '이용자 생산 콘텐츠UGC, User Genrated Contents'가 '인공지능 생성 콘텐츠AIGC, Artificial Intelligence Generated Contents'로 바뀌고 있는 것이다.

2006년에 타임지는 인터넷 콘텐츠를 만드는 '당신You'을 올해의 인물로 선정하였다. "그렇습니다. 당신입니다. 당신은 정보 시대를 주도합니다. 당신의 세상을 환영합니다(타임지 2006년 12월 25일자 표지)." 2000년대 중반 이후 소셜 미디어와 스마트폰이 대중화되었고 이용자들이 손수 만들어 인터넷에 올린 콘텐츠가 축적되기 시작했다. 2010년대부터 빅데이터의 본격적인 활용이 모색되면서 머신 러닝과 인공지능 개발이 가속화되었다. 2022년 말에 대중용 인터페이스를 갖춘 오픈AI의

챗GPT 플랫폼 서비스가 출시되면서 인터넷의 역사는 본격적인 인공지능의 시대로 접어들었다. 이용자 생산 콘텐츠는 생성 인공지능의 먹이가 되었고 인공지능이 생성한 콘텐츠가 빠른 속도로 '인간 당신'이 만든 콘텐츠를 대체하고 있다.

2022년 말에 공개된 챗GPT는 대중이 이용하기 쉬운 플랫폼 인터페이스로 단시간 내에 가장 많은 이용자를 끌어모았다. 단어 한두 개를 입력하여 웹페이지를 찾는 검색은 이용자의 선별과 판단을 요구한다. 그러나 챗GPT는 곧바로 질문에 대한 답변의 형식으로 페이지 분량의 답을 즉각적으로 생성한다. 이용자 입장에서는 검색할 때처럼 웹페이지의 내용을 읽으면서 원하는 정보를 추려 내거나 더 정확하고 의미 있는 웹페이지 정보를 탐색하는 수고를 덜 수 있다. 질문에 문장으로 답을 제공하던 서비스는 이미지와 동영상 생성으로 확장되었고, 텍스트와 이미지, 소리를 상호 호환하는 멀티모달 서비스로 짧은 시간에 진화하였다. 이용자 입장에서는 몇 개의 명령어나 문장을 통해 이미지나 텍스트로 답을 얻을 수 있고 이미지를 설명하는 텍스트도 얻을 수 있다. 이런 서비스는 인공지능의 기계 학습을 통해 이루어진다. 데이터셋과 인공지능을 결합한 새로운 기계 학습 기법이 개발되면서 인공지능은 말, 글, 이미지, 소리를 결합한 멀티모달 인터페이스를 제공하기에 이르렀다. 말과 글, 소리와 글, 글과 이미지가 가역적으로 변화하면서 서로 관계를 맺는 지경에 도달했다.

생성 인공지능의 모태가 되는 데이터는 인간이 만든 것이다. 생성 인공지능은 엄청난 전기 에너지를 소비하면서 인간의

창작물을 데이터로 소화한 다음 외부의 요구에 따라 자판기처럼 생성물을 만들어 낸다. 인간이 만든 모든 것이 데이터로 환원되고 그것들 간의 관계를 수치화하여 일상생활에서 활용하는 말과 이미지들을 만들어 제공하는 수준에 이른 것이다.

대표적인 생성 인공지능의 하나인 챗GPT4에게 다음과 같은 정황을 그려 달라고 요구했다. "화공들이 그린 10폭 산수화 병풍이 완성되어 궁궐 안 세종대왕의 침실 뒤에 놓였다. 세종대왕은 밤에 자다가 폭포 떨어지는 소리에 잠을 이룰 수 없었다. 그는 다음 날 시종들에게 명령하여 병풍을 치운 다음 편히 잠을 이룰 수 있게 되었다. 이 상황을 조선 시대 산수화풍으로 그려 주세요." 그 후 여러 차례 반복해서 같은 주문을 내렸다. 생성 인공지능은 조금씩 다른 그림들을 결과물로 보여 주었다. 인공지능이 같은 요구에 조금씩 다른 결과물을 제공하는 이유는 그것이 '통제된 무작위controlled randomness'를 수행하기 때문이다. 완전히 통제되어 동일한 결과물을 보여 주지도 않고, 그렇다고 완전 무작위로 다른 결과물을 생성하지도 않는다. 이것은 알고리즘 통제와 데이터화된 원료 간의 만남에서 이루어지는 '통제된 우연'의 결과물이다. 이런 결과물은 단순한 디지털 이미지 복제의 차원을 뛰어넘어 디지털 생성의 시대가 열리고 있음을 보여 준다. 한편 대중 이용자 플랫폼을 제공하는 생성 인공지능과는 별개로 인공지능 예술이라는 데이터 기반 시각 예술이 통제와 무작위 사이의 어느 지점에서 새로움이 창발되기를 바라며 인공지능 시대의 새로운 대안으로 떠오르고 있다.

챗GPT4(달리)로 생성된 이미지. 2024년 1월6일

인공지능 시대에 사는 우리는 재현된 그림에서 나오는 소리를 듣지 않는다. 사람들은 이미지의 사실적이고 주술적인 힘을 더 이상 믿지 않는다. 주술을 걸고 만드는 주체와 주술 이미지가 만들어지는 방식, 그리고 주술의 효과가 바뀌고 있다. 생성 인공지능은 과거의 이미지가 지녔던 '제의 효과'와 '전시 효과'를 이용자가 가지고 노는 '유희 효과'로 바꾸고 있다. 이 글에서는 생성 인공지능이 보여 주는 이미지를 중심으로, 다음과 같은 질문을 통해 인공지능 시대의 예술의 위상을 살펴보고자 한다. 생성 인공지능이 생성한 그림은 흉내 내고 있는가, 표현하는가. 생성 인공지능이 만든 그림에 활용된 이미지와 텍스트를 포함한 정보는 누구의 것이고, 그런 그림의 창작자는 누구인가. 생성 인공지능은 예술가의 도구인가, 아니면 스스로 작품을 만드는 주체인가. 인공지능은 미래의 예술을 주도할 것인가.

2. 복제에서 모방으로

인공지능은 사람들로 하여금 인공지능이 만든 허구적 객체를
사실로 믿게 만든다. 오래전부터 예술은 대상을 사실적으로
재현하는 모사를 통해 사람들이 그것을 믿게 만드는 기술이었다.
신라 시대의 화가 솔거가 황룡사 벽에 그린 소나무 그림은 실제
소나무와 너무도 흡사하여 새가 부딪혀 떨어졌다는 전설이 있다.
'보는 대로 그리기(재현)'와 '생각하는 대로 그리기(표현)'에 대한
해석은 오랜 논쟁거리였고, 예술 작품에서 나타나는 사조 변화와
묘사와 표현의 쟁점으로 이어지기도 했다.

　　감각 기관으로 피드백하여 지각에 이르고 의식을 거쳐
표현되는 처리 방식은 내부와 외부, 대상과 주체의 구분을
낳았다. 그러나 인공지능은 표현과 재현물을 데이터화하여
패턴을 추출하기 때문에 재현과 표현의 구분이 없다. 표현을
위한 내부와 재현의 대상이 되는 외부가 없는 대신에 모든
것이 데이터로 처리된 표현물과 재현물이다. 예술 작품에 들어
있는 재현과 표현의 구성비는 시대와 장소에 따라 달라졌다.
예술 작품은 대상을 재현하는 모방mimesis의 창조적 힘과 신체-
정신의 감응을 전달하는 표현력의 결합물이다. 뛰어난 예술품은
그 둘(재현과 표현)을 통합한다. 우리는 재현적 표현과 표현적
재현을 구분하기 어렵고, 재현하는 솜씨와 표현하는 마음 또한
갈라내기 쉽지 않다. 예술 사조는 항상 재현과 표현 사이의

갈등이자 주도권 다툼 속에서 이루어져 왔다. 그런데 이제 생성 인공지능의 시대에 이르러 모방적 재현과 창의적 표현의 구분이 무의미해지는 시대가 열리게 되었다. 만약 인공지능이 생성한 시 속에 감정이 들끓는 표현이 넘친다면 이것은 탁월한 흉내와 모방의 덕인가, 아니면 인공지능의 표현력 때문인가? 아니면 두 가지가 정교하게 결합된 결과인가?

현실 재현에 이용되는 미디어와 기술은 인간의 몸 자체에서 말과 글을 건너 이제 자동 기계로 넘어가기 시작했다. 모델과 모형은 실체를 대신하는 물질이자 도구가 되었고, 그들을 활용한 '시뮬레이션simulation'으로 '시뮬라크르simulacre'가 만들어졌다. 시뮬라크르는 또 다른 복제와 복사의 모상이 되고 그런 과정의 반복은 원본과 복제물의 구분을 불가능하거나 무의미하게 만들었다. 예술품이 지녔던 '제의 가치'는 쇠락하고, 복제물의 가까이 놓고 보는 '전시 가치'가 인공지능이 제공하는 '효용'과 '재미'로 바뀌었다. 인공지능이 일상생활에 적용되면서 인공지능이 만든 생성물을 '믿게 만들면make-believe' 사람들은 그것을 믿어버린다. 이를 백설공주 동화를 들어 비유하자면 '사악한 여왕'과 '교활하고 스마트한 인공지능 거울'이 만드는 이야기가 된다. 디지털 모방은 인공지능 모형이 시행하는 시뮬레이션으로 만들어진다. 인공지능 개발자와 상인들은 이용자에게 더욱 사악해지라고 권한다. 그러면서 인공지능 개발자와 자본은 인공지능을 더욱 똑똑하고 교활하게 만든다. 튜링 테스트는 인간의 지능을 모방하는 기계의 흉내 내기를 가려내는 테스트이다. 튜링 테스트는 기계 지능이 흉내 내는

모방을 인간이 알아차리지 못하면 기계가 지능을 갖는 것으로 볼 수 있다는 전제를 깔고 진행된다. 인공지능 생성물을 통해 '믿게 만들기-믿어 버리기'의 결합이 이루어지고 그 결과 인간이 '속아 넘어가는' 일이 바탕이 되는 대중문화가 새롭게 만들어지고 있다. 생성 인공지능은 수집된 정보로 만든 데이터셋을 알고리즘으로 시뮬레이션하여 흉내 내기를 시행한다. 이용자들은 결과물을 보고 '속아 넘어가는 체'하거나 진짜로 속아 버린다.

생성 인공지능은 빅데이터 학습을 통해 예술가들의 숙련된 능력으로 만들어진 결과물을 기계 속으로 흡수했다. 생성 인공지능은 인간의 머리와 손이 만든 결과물을 활용하여 새로운 생성물을 내놓는다. 1960년대 앤디 워홀은 작가의 아이디어에 따라 작품이 공장에서 제작되는 새로운 현대 대중 예술을 선보였다. 또한 현대 개념 예술은 구상과 실행을 더욱 분리하고 작품에서 아이디어가 중시되는 시대를 열었다. 생성 인공지능은 프롬프트에 명령어를 입력하는 이용자로 하여금 스스로 조수를 거느린 개념 예술가로 착각하게 만든다. 인공지능 예찬론자들은 싼값으로 인공지능을 조수처럼 활용하면 예술 작품의 구상과 실행을 자동화하여 작업 시간을 절약하고 생산성을 높일 뿐만 아니라 새로운 창작과 예술의 새로운 경지를 열 수 있다고 주장한다.

이용자가 챗GPT를 이용하여 어떤 장면에 대한 묘사를 프롬프트에 집어넣으면 자동으로 그림이 만들어진다. 인공지능이 만드는 구상과 실행의 질적인 수준은 이용자가 프롬프트에 입력하는 명령의 세부적인 묘사와 단어들의 결합

및 결과물을 예측하는 능력에 따라 달라진다. 그래서 예술사와 기법style 및 단어 활용에 대한 일반적인 지식이 중요하기는 하지만 그런 차이보다 프롬프트 엔지니어링의 기초 지식이 더 중요해진다. 전문적이고 세부적인 조작을 스스로 할 수 있는 능력을 갖춘 사람이 더 좋은 결과물을 만들 수 있겠으나, 생성 인공지능이 지닌 구상과 솜씨는 자동화 수준에 따라 더욱 좋아질 것이고, 개인 능력의 차이에 따른 프롬프트 엔지니어링은 평준화가 이루어질 개연성이 높다. 그러나 생성 인공지능은 예술가의 도구인 동시에 기업이 주도하는 상업화의 도구이기도 하다. 기업이 최대의 이윤을 올리려면 소수의 엘리트보다 다수의 대중이 참여하는 시장이 필요하다.

생성 인공지능은 모방과 표현이라는 두 가지 과정을 통해 인간이 창작한 콘텐츠를 흉내 내고 변형한다. 실제 이미지를 흉내 내려면 이에 대한 인식이 필요하다. 생성 인공지능은 인간의 지도 학습을 통해 이미지 객체를 학습한다. 인공지능이 단어와 이미지 간의 연관성을 학습한 이후에는 이용자의 프롬프트 명령에 부합하는 결과물을 생성해야 한다. 이를 위해서는 모방을 위한 내용과 형식, 그리고 표현을 위한 솜씨가 요구된다. 이런 생성물은 기존의 인간 창작물과 어떻게 다른가?

신체-정신의 통일체를 결여한 통계적 알고리즘의 수행 기계인 인공지능은 '통계적 재현'을 할 수 있다. 통계적 재현이 문장과 이미지의 표상을 거칠 때 마치 표현인 듯 보일 수 있다. 그러나 그것은 표현이라기보다 통계 처리를 이용한 인간 창작물 흉내 내기이자 인공지능 모델의 시뮬레이션이 만든 모조물이다.

예술적 재현물은 창작자의 신체-정신적인 감응을 표현한 것이다. 그것은 보는 사람에게도 기쁨과 슬픔, 욕망을 일으키는 감응력을 지닌 창작물이다. 물론 수용적 차원에서 생성 인공지능의 콘텐츠도 감응을 불러올 수 있고 때로는 인간이 직접 창작한 것보다 더 큰 감응을 조장할 수도 있다. 그러나 그것은 스스로의 신체-정신적 반응을 거친 표현물이 아니다. 그것은 인공지능의 흉내 내는 모델이자 시뮬레이션으로 만들어진 시뮬라크르이다. 그것은 수학적 공학이 모델을 통해 만든 알고리즘 기반 시뮬레이션으로 인간이 만든 창작물 데이터를 흉내 내기 때문에 시뮬레이션과 모방의 결합이다. 시뮬레이션과 모방이 섞이는 비율에 따라 결과물의 성격도 달라진다. 어떤 것은 시뮬라크르에 더 가깝고 어떤 결과물은 모방에 더 가깝다. 모든 생성물은 시뮬레이션과 모방의 결합물이자 그 사이의 어떤 지점을 차지한다.

3. 데이터셋과 지적 재산권

컴퓨터와 인공지능의 역사에서 자동화와 지능화는 같은 의미를
지닌다. 자동화는 주어진 과제와 목적을 달성하는 기계적
합리성을 스스로 성취하는 것이고, 지능화는 자동화를 성취하기
위한 절차와 수단이다. 지능화 없는 자동화는 실행이 불가하고
자동화 없이 이루어지는 지능화는 무의미하다. 지능화·자동화된
인공지능 시대의 예술은 사진과 영화로 대표되는 기계 복제
시대의 예술과 다를 뿐만 아니라, 개별적 모형의 시뮬레이션을
활용한 디지털 창작물과도 다르다. 세상의 모든 인간 창작물을
데이터로 환원하여 축적하고 그것을 기호화하고 시각화하여
인간에게 되돌려주는 생성 인공지능은 디지털 생성의 시대가
도래했음을 선포한다. 기계 복제에서 디지털 복제 시대를 거쳐
이제 디지털 생성의 시대로 접어든 것이다.

　　인공지능 생성물은 기계가 기존의 인간 창작물을 흉내
낸 결과물이다. 그러나 앵무새나 원숭이처럼 인간의 목소리나
몸짓을 직접 따라 하지는 않는다. 인공지능은 인간이 만든
창작물을 흉내 내지만 눈앞에서 벌어지는 사건이나 사물을
곧바로 반영하지 않는다. 인공지능의 흉내 내기 기법은 거울처럼
똑같이 모상을 되비치지 않고 데이터화와 변형이라는 우회로를
거친다. 인간의 말을 흉내 내는 챗봇이나, 인간의 명령어를
곧바로 그림으로 그려 주는 이미지 생성 인공지능은 데이터화된

집합체(데이터셋)를 알고리즘이 처리한 대로 흉내 낸다. 생성 인공지능은 알고리즘으로 만들어진 모델에 따라 데이터를 처리하여(시뮬레이션) 말과 글, 이미지(시뮬라크르)를 만든다. 그래서 생성 인공지능이 산출하는 결과물은 다른 창작자의 창작물을 그대로 흉내 낸 표절과는 애초에 구조적으로 다르다.

대표적인 생성 인공지능 업체 오픈AI는 인터넷에 산재한 웹사이트의 글을 긁어모아 데이터셋을 만들어 기계 학습을 통해 텍스트로 인터페이스하는 플랫폼을 만들었다. 오픈AI사는 이름 그대로 공공적 성격의 열린 인공지능을 만들기 위한 프로젝트로 출발하였다. 그러나 개발에 필요한 자금을 마이크로소프트사로부터 충당받으면서 공적인 성격은 약화되고 이윤을 위한 사적 기업의 행태를 보이기 시작했다.

인공지능을 개발하는 거대 기업은 자신들이 이용하는 데이터셋이 어떻게 만들어졌는지 투명하게 공개하지 않는다. 또한 인터넷상의 텍스트나 이미지는 저작권이 있는 경우가 많음에도 불구하고 이에 대한 대책을 적극적으로 마련하지도 않았다. 그렇다고 카피레프트나 오픈소스, 혹은 디지털 커먼스처럼 비상업적 용도에 대한 적극적 개방을 실천하지도 않는다. 생성 인공지능 기업들이 스스로 애매한 상업화의 길을 걸을 때 저작권 문제가 본격적으로 제기된다. 뉴욕 타임스는 자사의 기사에 대한 저작권 소송을 제기하였고 예술가들이 생성 인공지능 회사들에 저작권 소송을 제기하는 일도 벌어졌다. 오픈AI 최고경영자 샘 올트먼은 생성 인공지능에 대한 저작권 문제가 제기되자 "저작권 방패Copyright Shield를 도입한다."고

말했다. 이는 이용자가 챗GPT 및 응용 프로그램 인터페이스API 등을 활용하다가 저작권 침해 소송을 당할 경우 회사가 직접 개입하여 비용을 지불하는 제도다. 오픈AI사가 이처럼 파격적인 저작권 정책을 펼치는 이유는 생성형 인공지능 시장에서 이용자 고객을 잃지 않기 위해서다. 구글 또한 생성형 인공지능 저작권 침해 면책 방안으로 이용자의 저작권 침해 관련 법적 분쟁을 구글 클라우드에서 대신 담당한다고 밝혔다. 어도비도 자사 생성형 인공지능 제품을 이용하는 고객에게 유사한 저작권 대응 정책을 발표한 바 있다.

이처럼 인공지능이 생성한 이미지의 저작권 문제는 생성 인공지능이 당면한 가장 민감한 지점이다. 생성 인공지능이 이용자의 프롬프트 명령어를 받아 만드는 콘텐츠의 저작권 문제에서는 개별적 복제와 일반적 복제의 차이점에 주목할 필요가 있다. 개별적 복제는 특정 개체나 이미지를 정확하고 상세하게 복사한다. 개별적 복제의 목표는 원본과 똑같은 복사본을 생성하는 것이다. 반면, 일반적 복제는 데이터셋의 전반적인 특성이나 스타일을 모방하되 원본과 다른 결과물을 생성한다. 기계 학습을 활용한 생성 모델은 원본 데이터셋의 특징을 반영하여 새로운 콘텐츠를 만드는 것이지, 개별적인 개체나 이미지를 정확히 복제하는 것이 아니다.

저작권과 관련된 이 두 가지 복제의 핵심적인 차이점은 정확성과 창의성에 의해 갈라진다. 이 두 가지 접근 방식에 따라 저작권 법률 내에서 다르게 취급될 수 있다. 현재의 법률 테두리 안에서 특정 저작권이 있는 사진, 그림, 또는 문학 작품을 그대로

복제하는 것은 불법이다. 개별적 복제는 원본 저작물의 독창성과 가치를 해치며, 저작권자의 경제적, 도덕적 권리를 침해하기 때문에 원작자의 명시적인 허가 없이 저작권이 있는 작품을 복제하면 위법이다. 그러나 생성 인공지능에서 이루어지는 복제는 저작물의 일반적인 스타일이나 특성을 바탕으로 새로운 작품을 생성하는 것에 더 가깝다. 일반적 복제는 이제까지 인류가 축적한 '일반지식general intellect'을 활용하여 새로운 지식을 만드는 과정과 유사한 측면을 지닌다. 생성 인공지능의 결과물은 특정한 작품 하나만을 똑같이 복제하거나 모방하지 않는다. 원본 저작물의 특정 요소를 직접적으로 복제하지 않고 독창적인 요소를 가미한다면, 이는 합법적일 수 있다. 이는 '변형', '패러디', '영감' 같은 개념과 관련이 있다. 그러나 새로운 작품이 원본 저작물의 독창적인 특성을 상당 부분 모방한다면, 이는 저작권 침해로 간주될 수 있다. 개별적 복제는 대부분 저작권 침해로 간주되는 반면, 일반적 복제는 상황에 따라 합법적일 수도 있고 아닐 수도 있다. 일반적 복제의 경우 독창성의 정도와 원본 저작물과의 관계가 중요한 요소가 된다.

다만 보편적이고 일반적인 지식에 대한 배타적 소유권은 제한되어야 하고 그것을 활용해서 만들어지는 생성 인공지능의 결과물 또한 '일반적 혜택General Grace'으로 대중에게 공개되는 것이 마땅한다. 생성 인공지능을 운영하는 거대 기업은 자신들이 활용하는 데이터셋과 알고리즘을 공개하고 자신들이 활용한 일반지성의 은혜를 대중에게 혜택으로 제공하는 방향을 모색해야 할 것이다.

4. 인공지능 시대 예술의 미래, 미래의 예술

빅데이터를 활용하여 만드는 예술 작품은 여러 가지 다양한
층위에서 이루어지는 시뮬레이션 결과물을 산출한다. 인공지능
시대의 예술은 대중화와 전문화로 대표되는 두 개의 다른 길을
선보이고 있다. 생성 인공지능이 만드는 이미지는 현실의 예술적
재해석(미메시스)과 데이터 기반의 가상 재현(시뮬레이션)을
결합한 것이다. 생성 인공지능은 현실 세계를 모방하고
재해석하는 동시에, 데이터와 알고리즘을 기반으로 가상의
언어와 이미지를 만든다. 이러한 과정은 인공지능이 갖는 기술적
한계와 학습 데이터의 범위에 의존하며, 예술가가 수행하는
창의적 재해석과는 본질적인 차이가 있다. 인공지능은 인간의
예술적 통찰력과 감성을 모방할 수는 있지만, 인간의 창의력과
동일한 수준에서 독창적인 작품을 만드는 것은 아니다. 2023년에
등장한 챗GPT 시대의 대중 예술은 대중적 플랫폼을 통한 모방
이미지의 대량 생산과 대량 소비로 진행되고 있다. 그것은 지도
학습을 통해 거대한 데이터셋을 학습한 다음, 일반 이용자의
프롬프트 명령에 따라 대량으로 재생산하는 인공지능 대중
예술이었다.

　　대중적 대량 생성과 달리 프롬프트를 전문적으로 조작하여
예술 창작물을 만드는 시도들이 나타나고 있다. 하나는
마노비치Lev Manovich로 대표되는 생성 인공지능 프롬프트

레프 마노비치, 〈한국 젊은 모델들의 초상화〉, 2023년 12월 7일

예술이고, 다른 하나는 데이터 자체를 '비지도 학습'을 통해
무작위성을 극대화하고 데이터를 시각화하여 새로운 이미지를
만드는 시도이다. 새로운 미디어가 등장하면 아방가르드는
새로운 기법과 보는 방식, 개념을 만들어 새로운 예술 사조를
만들고 전위로 나서 예술을 개척한다. 사진 예술, 비디오 아트를
이어 데이터베이스 기반 예술, 인공지능 예술이 왜 등장하지
않겠는가? 생성 인공지능을 활용한 새로운 시각 예술은
오픈AI처럼 대중화된 인터페이스를 통해 대량으로 생성물을
만들어 소비품으로 제공하는 방식과는 다르다. 생성 인공지능
예술은 프롬프트를 전문적으로 조작하거나 예술가와 엔지니어의
협업으로 자연 현상과 사회 현상을 데이터로 바꾼 후 수집된
데이터를 색소와 형태로 만드는 구상화 작업을 수행한다. 그래서
대중적 인터페이스로 모방과 재현에 치우친 생성물을 만드는

6장 AI와 지식의 문제

것과는 달리 인간의 제어와 통제를 벗어난 자연과 사회를
데이터를 통해 시각화하는 인공지능 시대의 새로운 예술을
개척한다. 이러한 시도는 이미지 생성에서 데이터와 인공지능을
결합하여 '상상력의 자동화'를 밀어붙인다.

인공지능이 파괴와 혁신, 새로움과 창의성을 만들 수
있으며, 임의성을 통해 마치 무의식이 드러나는 꿈을 꾸듯이
혹은 환상을 보듯이, '볼 수 없는 것을 볼 수 있도록' 만들어
새로운 예술을 창출하는 사례를 살펴보자. 인공지능은 데이터와
알고리즘이라는 두 가지 제한성 안에서 작동한다. 그것이 통제된
무작위성을 가져오는 이유다. 이것은 모방하는 시뮬레이션
모델에 입각한 모사의 방향과 환각이란 이름으로 전개되는
지속적인 변화의 표현이라는 서로 다른 두 갈래 방식을 통합한다.
이런 모형에 기반한 시뮬레이션은 외부 자극과 정보를 받아들여
지속적으로 변화하는 생성물을 만든다. 전자는 기존 작품을
모방하고 후자는 형체 단위에서 데이터를 결합하여 마치 인간의
'지도를 받지 않는unsupervised' 기계가 스스로 꿈을 꾸면서 환각을
보여 주는 것처럼 생성물을 만든다.

하나의 사례를 들어보자. 터키 출신 비디오 예술가 레픽
아나돌Refik Anadol은 박물관의 로비 환경에서 얻은 빛, 움직임, 음향
및 외부 날씨의 변화를 통합하여 지속적으로 변화하는 이미지와
사운드를 만들었다. 그는 MoMA 컬렉션의 약 140,000개 작품
데이터베이스를 데이터셋으로 만들고 데이터를 색과 형태의
벡터로 전환하여 만든 작품 〈지도받지 않는-환각 기계Unsupervised-
Machine Hallucinations〉를 전시하였다. 그는 다른 작품에서 뇌파,

바다의 기후 조건, 도시의 건물 등을 데이터로 수집하고 그것을 주변 환경 변화와 연결하여 지속적으로 변환하는 시각 창작물을 선보였다. 아나돌은 '기억에 대한 추상적 언어'를 제공하고, 보이지 않는 비행장의 기류 변화를 보이게 만들고, MoMA에 소장된 예술 작품들의 집합적 색과 형태를 보여 주는 작업을 수행하였다. 이것은 머신 러닝 기계의 눈이 데이터를 보는 방식을 재현적으로 우리에게 전달한다. 이러한 작업은 빅데이터와 인공지능 기술 시대에서 전개되는 예술가의 새로운 시도이지만 예술 창작을 위한 도구론적 틀 안에서 이루어진다. 이런 재현과 표현은 인간이 만든 경험의 재현물을 데이터셋으로 학습하고 그를 바탕으로 인공지능이 꿈꾼 환각일까? 필립 딕의 소설 제목 『안드로이드는 전기양의 꿈을 꾸는가?Do Androids Dream of Electric Sheep?』처럼 전기양(인공지능)은 꿈을 꾸는 것일까? 그래서 미디어 학자이자 데이터 예술가인 마노비치는 "내 생각에는 그것들은 우리가 이전에 본 적 없는 내용과 스타일을 지닌 진정한 새로운 문화유산이라고 생각합니다."라고 평가하기도 하였다. 인공지능은 종종 세계를 사실적으로 표현하고 분류, 처리 및 생성하는 데 사용되지만, 이와 대조적으로 아나돌의 〈지도받지 않는-환각 기계〉는 중간 규모의 빅데이터와 알고리즘을 결합하여 비합리적이고 비구상의 형태를 제작함으로써 예술 제작 자체에 대안을 제시하였다. 이때 인간은 이제까지 보지 못했던 형태를 보지만 그렇다고 그런 결과물이 기계에 내재한 사고나 창조력을 발휘한 것은 아니다. 이 또한 믿게 만들고 믿는 체하는 기제가 작동하기 때문에 가능한 일이다.

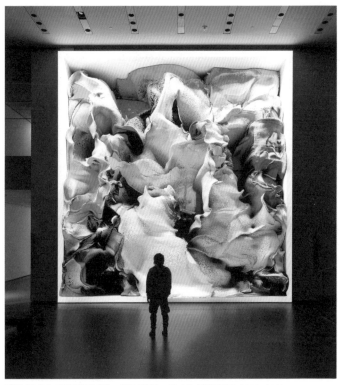

레픽 아나돌, 〈지도받지 않는-환각 기계〉, MoMA 전시 전경, 2022-2023
Photo: Robert Gerhardt, Credit: MoMA, New York / Scala, Florence

앞서 살펴본 것처럼 현재 대중적 인터페이스를 이용한 생성 인공지능 결과물은 인간이 만든 창작물의 데이터셋에서 출발한다. 그러나 데이터 기반 환각물의 생성은 이러한 흉내를 넘어선다. 인간의 집합적 기억을 담은 방대한 지적 결과물이나 자연 현상이 데이터셋으로 변형되고 인공지능은 특정한 알고리즘을 활용하여 데이터를 색소, 형태, 빛과 그림자의 조합물로 변형한다. 기계의 눈은 수억 장의 사진을 인지하여 기억한 후 패턴을 찾아내 형상을 만든다. 인공지능은 집합화된 눈의 결합이고 사회화된 시각이자 통계 처리된 이미지를 본다. 그것은 개인의 관심이 집중된 눈이 아니라 평균으로 퉁쳐진 눈인 동시에 전체의 눈이기도 하다. '기억하는 데이터'를 '꿈꾸는 데이터'로 느슨하게 조작하면 데이터의 환각이 만들어지고 이것은 사이키델릭 조명처럼 인간의 지각에 영향을 미친다. 보고 싶은 것을 만들어 보다가 보고 싶은 것만 보는 인공지능 매너리즘에 빠질 수도 있다. 그것은 개성과 집중을 뛰어넘은 하이퍼 리얼리티의 현실로 자리 잡을 것이고, 생성 인공지능에 이끌리는 지능은 자신이 만든 모든 결과물을 인공지능에 넘겨 주고, 또다시 데이터를 매개로 하여 만든 이미지와 기호에 다시 현혹되어 빠져들 것이다. 나르시스의 호수 수면은 이제 소셜 미디어의 담벼락에서 생성 인공지능이 만드는 환각의 벽으로 바뀌어 가고 있다. 우리는 개체의 기억이 집단의 기억으로 모여 하나로 녹아 합쳐진 후 그것이 다시 개체의 기억을 만드는 시대에 살게 되었다. 남의 기억, 데이터의 기억을 자신의 기억으로 착각하면서 의식은 전체화되고 개체는 쪼그라들며 현실이

아니라 현실에서 추출된 데이터가 우리의 기억을 만든다. 이제 개체의 기억과 기계의 기억은 피드백을 통해 왔다 갔다 하면서 하나의 통일된 세계를 만든다. 그래서 생성 인공지능이 만든 결과물에 대한 성찰을 얻어 내기까지 여러 우회로가 필요하다. 인공지능 생성물이 갖는 즉각적이고 단순한 효용을 위한 수준을 넘어 이에 대한 새로운 성찰이 필요한 이유다.

인공지능 자체는 창의성 창의력이 작동하는 과정이 생략되거나 없지만 인간이 보기에 창의적 결과물을 산출한다면 이를 어떻게 평가할 것인가. 인공지능이 인간의 손안에 있는 도구에서 더 나아가 협업의 대상이나 특이점 이후 마음대로 작동하는 지경에 이를 때, 인공지능은 통제 불능의 존재로 나타날 것이다. 인공지능이 예술가의 협력자인지 경쟁자인지에 대해서는 새로운 도구이자 협력자로 보는 도구주의적 시각과 특이점에 다가가는 실체론적 전망이 서로 갈린다. 지도받지 않고 통제되지 않는 인공지능이 인간의 능력과 무관하거나 인간과 경쟁하거나 인간을 뛰어넘는 실체로 인간과 대응하는 하나의 실제적 객체로 존재하게 될 날이 올 지도 모른다. 그러면 그것은 인간의 '손안에서 용도를 기다리는 도구Zuhandenheit'가 아니라 '인간 앞에 마주 서거나 대항하는 실체Vorhandenheit'로 존재하게 될 것이다. 이처럼 인공지능이 의인화되어 인간을 넘어서는 지점을 특이점이라고 부르기도 하지만 그것이 실제로 언제 어떻게 이루어질지는 아직 단언할 수 없다. 자신의 내적 세계를 지니고 외부 세계의 통제를 받지 않으면서 스스로 판단하고 결정하는 수준, 다시 말해 기계가 나름의 의식을 지니게 되면, 스스로의

경로와 행위 양식을 재귀적으로 반성하고 목적과 해결의 방식을 수정하면서 변화하는 단계에 이르면 인공지능은 인간이 만든 알고리즘에 따라 인간의 작품을 모방하거나 데이터를 시각적으로 표현하는 수준을 넘어 자신의 창작물을 만들 수 있을 것이다. 그런데 그런 시대가 오기까지 인류가 생존할 수 있을까?

7장 예술과 기술, 그 공명의 역사

사이버네틱스와 현대 미술

이임수

홍익대학교 예술학과 교수

1. 예술과 기술의 공명

미술의 역사에서 예술가들은 새로운 기술의 발명과 과학의
발전으로부터 새로운 매체와 창작 방법의 아이디어를 얻었다.
르네상스 시기 예술가들은 기하학과 카메라 옵스큐라[1]를 통해
수학적 원근법이라는 체계적인 공간 구성 기법을 회화에
도입하였다. 사진의 발명은 예술가들이 현실을 모방하는
그림에서 벗어나게 했다. 예술가들은 그림 자체의 화면 구성에
집중하는 순수 시각적인 회화나 예술 개념 자체에 집중하는
개념적인 작품을 시도하였다. 더 나아가 셔터를 눌러 이미지를
생산하는 사진술 자체는 새로운 미술 창작 방식을 암시했다.
예술가가 새로운 작품을 제작하는 대신 기성의 것들 중에서
선택하는 것이다. 마르셀 뒤샹의 레디메이드ready-made를 보라.
뒤샹은 일상의 사물 중 하나를 선택하여 예술로 명명하는
레디메이드의 과정을, 한순간을 포착하는 사진의 스냅샷처럼
선택한 특정 대상에 서명하는 일이라고 비유했다.

　　산업 시대를 이끈 기계 및 전기 기술은 공간 예술인 미술
영역에 움직임과 빛이 들어오게 했다. 시간의 흐름 속에서
전개되는 시, 연극, 음악과는 달리 회화와 조각은 공간에 정지된
이미지와 형상을 제시한다. 빠르게 움직이는 기계 장치와 밝게
빛나는 전기 조명으로부터 강렬하고 새로운 감각을 경험한
시각 예술가들은 작품에서 기계, 운동, 빛을 다루기 시작했다.

20세기 초 뒤샹과 피카비아와 같은 다다 예술가들[2]은 기계가 보여 주는 합리성을 작품에서 부조리함으로 전환해 표현했다. 미래주의자[3]들은 움직이는 대상들의 역동성과 운송 기계의 속도감을 시각적으로 재현하려 했다. 20세기 전반 사진과 영화에 대한 예술가들의 실험이 이어지는 가운데, 라슬로 모호이너지는 빛과 움직임을 결합한 새로운 미디어가 예술에 혁신과 새로운 창의성을 불러온다고 보았다. 그는 빛의 매체인 사진과 영화가 물감으로 그려진 회화를 대신할 수 있다고 믿었다.[4] 그는 여러 시간대의 사건들이 동시적으로 교차하는 다화면 영화에 대한 개념을 제시했고, 움직이는 빛 설치 작품인 〈빛-공간 변조기Light-Space Modulator〉(1922-1930)를 만들었다. 20세기 중반 장 팅겔리의 기계 조각, 댄 플래빈의 형광등 작품은 기계 기술과 전기 기술이 미술에 남긴 영향을 잘 보여 준다.

텔레비전이 대중문화의 핵심적인 미디어로 자리 잡고 시각 문화를 지배함에 따라 예술가들은 비디오에서 대안적이며 비판적인 매체의 가능성을 발견하고 실험했다. 초기 비디오 예술가들은 비디오를 새로운 도구로 활용하여 이미지를 창조하고 조작하였다. 1970년 전후로 발명된 다수의 비디오 신시사이저[5]가 이러한 노력의 결과였다. 예술가들은 이 장치를 이용하여 비디오 이미지를 변조하였으며, 이렇게 변조된 이미지를 다양한 시청각 미디어의 공간적 설치 작업을 위한 영상 소스로 사용하였다. 다른 한편으로 예술가들은 비디오를 문화적 차원의 커뮤니케이션 도구로서 바라볼 뿐만 아니라, 작품에서 인간의 의식 과정을 두드러지게 드러내어 새롭게 인식하게 하는

매체로 활용하기도 했다.

　인간 의식을 시뮬레이션하는 미디어인 컴퓨터는 20세기 중반 이후 꾸준히 발전해 온 디지털 미디어 기술에 힘입어 연산 기계의 자리를 뛰어넘어 보편적 미디어로서 다양한 문화 매체들을 생산하고 있다. 초기 예술가들의 컴퓨터에 대한 관심은 크게 두 가지로 나뉜다. 하나는 컴퓨터를 활용한 이미지 생성이고, 다른 하나는 컴퓨터가 제시하는 새로운 패러다임의 수용이다. 특히 후자의 경우는 미술과 작품에 대한 생각이 물리적인 사물을 만드는 것에서 작품과 예술에 대한 아이디어를 다루는 것으로 바뀌었던 맥락과 연결된다. 1990년대 중반부터 인공지능에 대한 연구가 활기를 찾으면서 디지털 미디어는 더욱 빠르게 기술 발전의 첨단을 차지하게 되었다. 인공지능은 지능형 에이전트라는 새로운 패러다임과 신경망과 기계 학습의 발전에 의해 정교화되었다. 현재 예술가들이 미술 매체로서 활용하는 인공지능은 데이터를 처리하고 학습하는 신경망의 재귀적 구조와 과정을 거쳐 창작물을 구성한다. 인공지능 예술에서는 데이터화된 세계를 감각적 형식들로 조작하여 미적 경험의 대상으로 전환시킨다. 무엇보다 인공지능은 단순한 도구나 기계가 아니라 스스로 미적 대상을 창작할 수 있는 에이전트가 되었다. 이러한 매체의 패러다임 전환에 여러 연구자들이 작품 분석뿐만 아니라 예술 매체로서 인공지능에 대한 개념적, 이론적 해석을 시도하고 있다.

　현대 미술은 한편으로는 복합적인 사물, 환경, 활동을 통하여 감각과 이성을 자극하는 경험들을 제공해 왔으며, 다른

한편으로는 감각적이고 이성적인 경험들을 매개하는 미디어에 관한 실험과 탐색에도 주력해 왔다. 특히 새로운 기술과 미디어의 등장은 예술가들의 이러한 활동들을 더욱 고무시켰다. 현대미술사에서 예술가들이 인공지능 연구의 역사적인 변곡점마다 즉각 반응하여 그 변화를 세밀하게 포착하고 엄밀하게 탐색하지는 않았지만, 인공지능의 기본 전제인 인간 뇌의 기계화와 이와 밀접히 연관된 인지 및 감각 경험의 문제를 다양한 방식으로 다루어 왔다. 1960년대와 1970년대 나타난 사이버네틱스와 현대 미술의 공명은 2000년대 인공지능 기술과 예술 간의 공명으로 이어진다. 이른 시기 디지털 기술과 예술 간의 관계를 살펴봄으로써 현재 인공지능 기술에 반응하는 예술의 변화를 더욱 잘 이해할 수 있을 것이다. 1960-1970년대에 보이는 기술과 미술의 협업, 사이버네틱스에 대한 예술가들의 관심, 아이디어로서의 예술을 주장하는 개념 미술, 그리고 비디오 아트 및 바이오피드백 퍼포먼스[6], 컴퓨터에 대한 예술적 실험들에서 인공지능 기술에 대한 주목할 만한 현대 미술의 공명을 확인할 수 있다.

2. 전후 사이버네틱스와 현대 미술

사이버네틱스는 기본적으로 기계 혹은 유기체 내의 통신, 제어, 통계 역학과 관련된 핵심적인 문제들을 다룬다. 이 말은 수학자 노버트 위너Nobert Wiener가 1947년 고안한 용어이며, 1948년에 출판한 책 『사이버네틱스: 동물과 기계에서의 제어와 커뮤니케이션』에서 공식적으로 처음 사용했다. 사이버네틱스 연구는 모든 유기체, 기계, 다른 물리적 시스템, 더 나아가 사회의 작동 원리를 포괄하며, 모든 행동이 개체 내 그리고 외부 환경과의 커뮤니케이션 구조에 의해 제어된다고 전제한다. 사이버네틱스의 본래 목적은 제어의 수준들, 인간과 기계가 사용하는 메시지 유형들, 정상 작동 과정들에 관한 통합된 이론을 만드는 것이었다. 이를 통하여 사이버네틱스는 세계를 인간과 비인간이 이루는 거대한 체계로 파악하고, 개체 간의 정보 교환이라는 단일하고 폐쇄적인 과정에서 이들의 작동이나 행위를 통제할 수 있다고 본다. 예컨대, 오늘날 가전제품과 사용자를 스마트기기와 앱으로 연결하는 사물 인터넷은 사이버네틱스 개념을 바탕으로 한다. 사회적인 차원에서의 사이버네틱스의 실현은 정부와 기업이 주민 정보와 고객 정보를 수집, 분석하고, 이를 활용해 여러 서비스를 제공하는 것에서 확인할 수 있다. 따라서 사이버네틱스에서 핵심은 메시지의 전달, 즉 정보의 흐름이다. 같은 시기 클로드 섀넌Claude Shannon이

「통신에 대한 수학적 이론」이라는 논문을 발표했고, 그의 정보 이론은 사이버네틱스의 기반을 단단하게 만들었다. 이러한 당시의 지적 분위기에서 컴퓨터의 개발과 커뮤니케이션 이론의 발전이 이뤄졌으며, 정보기술 시대를 열었다.

기계 시대 이후의 정보기술 시대 예술을 선보이고자 계획된 첫 번째 대규모 전시를 꼽으라면, 1968년 여름 런던에서 개최된 《사이버네틱스의 우연한 발견: 컴퓨터와 예술Cybernetic Serendipity: The Computer and the Art》을 들 수 있다.[7] 이 전시는 미술, 음악, 무용, 시, 영화 등 다양한 예술 분야에서 컴퓨터를 사용한 창작 활동을 소개하였다. 전시 기획자의 목표는 기술에 의해 생성되는 창의적인 형태들을 보여 줌으로써 기술과 창의성 간의 관계를 탐구하는 것이었다. 전시 도록에는 일반인들을 위해 디지털 컴퓨터의 발전사와 용어 설명이 수록되었으며, 관련된 과학 프로젝트와 예술가들의 다양한 실험이 소개되었다. 전시는 세 가지 범주로 구성되었다. 첫째, 컴퓨터 생성 작품(그래픽, 영화, 음악, 시 등), 둘째, 사이버네틱 장치로서의 예술 작품, 사이버네틱 환경, 원격 조정 로봇과 그림 기계, 셋째, 컴퓨터의 용도를 보여 주는 기계들과 사이버네틱스의 역사를 다룬 설치 등이었다. 이 전시는 컴퓨터의 등장과 더불어 가능해진 뉴미디어가 어떻게 예술의 모습을 변화시키는가에 관심을 두고 있다. 전시에는 예술가들뿐만 아니라, 컴퓨터가 이미지 생성의 솔루션이 되고 기계가 예술을 창조하는 과정을 순수한 즐거움으로 지켜보려는 동기에서 참여한 공학자들도 있었다.[8]

그러나 한정된 예산 안에 열리는 전시였기에 현장에 설치된

에드워드 이나토비츠, 〈사운드 활성화 모바일〉, 1968
《사이버네틱스의 우연한 발견: 컴퓨터와 예술》전시 작품

7장 예술과 기술, 그 공명의 역사

컴퓨터는 없었고, 장비는 대부분 대여한 것이었다. 미국 워싱턴 D.C.에서 순회 전시를 위해 작품이 운송될 때에도 많은 어려움이 있었으며, 미국 전시 이후 영국의 기획자는 작품들을 포기했다.[9] 기획자인 자시아 라이카트Jasia Reichardt가 말한 바와 같이, 이 전시는 예술적인 성취를 선보이는 자리가 아니라 가능성들을 소개하는 자리였다. 여기서 당시 예술계가 품었던 새로운 기술에 대한 낙관적인 전망을 엿볼 수 있다.

　　1960년대 후반 미술사학자이자 비평가인 잭 번햄Jack Burnham은 사이버네틱스, 정보 이론, 시스템 이론을 활용하여 새로운 예술 경향을 분석하였다. 그는 개념적인 예술 작업을 정보 처리 기술과 연관해 분석하면서 이러한 경향을 시스템 미학이라고 불렀다.[10] 그는 1968년에 출간한 『현대 조각을 넘어서Beyond Modern Sculpture』에서 현대 조각의 역사를 기술하면서 '오브제'에서 '시스템'으로 그 성격이 변화해 왔다고 설명한다. 전통적인 물리적 형태를 갖춘 조각이 1960년대 후반에 이르러서는 다양하고 복잡하게 상호 작용하는 구성물로 전환되고 있었다. 오브제로서의 조각이 특정한 공간을 차지하고 비활성 상태로 정지해 있다면, 시스템으로서의 조각은 상호 작용하는 구성 요소들의 집합체이자 생명체와 같이 스스로 조직하고 성장하고 움직이며 작동한다. 이런 조각으로의 변화는 현대 사회가 인공적인 시스템들의 네트워크로 점차 구성되기 때문에 나타난 것이다.[11] 그 기저에 있는 것이 컴퓨터로 대표되는 정보 통신 기술이다.

번햄은 이어서 컴퓨터 기술에 기반한 전시 《소프트웨어: 정보기술: 예술을 위한 새로운 의미Software: Information Technology: its New Meaning for Art》을 기획하였다.[12] 이 전시는 1970년 가을에 뉴욕 유대인 박물관에서 열렸다. 이 전시는 정보 처리 시스템과 그 장치들의 발전에 기대어 예술가들의 손에 떨어진 제어 및 통신 기술의 효과를 보여 주는 자리였다. 기획자는 예술과 비예술 간의 구분을 하지 않고 관객들에게 이를 맡겼다. 그는 당시 미술이 오브제 형식으로부터 멀어지는 이유를 자연 및 인공 시스템, 과정, 생태적 관계, 개념 미술의 철학적이고 언어적인 개입 등에 대한 관심 때문이라고 보았다. 그리고 전시의 중심 개념은 사이버네틱스였고, 작품의 특성은 소프트웨어였다. 전시 기획 단계부터 《사이버네틱스의 우연한 발견》이 기준이 되었으며, 전시된 작품은 인쇄물 형식의 정보이거나 정보 처리를 위한 컴퓨터 시스템 구조를 띠고 있었다.[13]

전시 참여자들은 예술가들과 공학자들이었다. 참여 예술가 중 상당수가 개념 미술가였다. 존 발데사리, 한스 하케, 더글러스 휴블러, 로버트 배리 등이 참여하였는데, 이들은 언어적인 작업을 전시했으며, 몇몇은 컴퓨터 장치를 활용하였다. 참여한 공학자들 중 MIT의 건축기계그룹The Architecture Machine Group은 〈탐색Seek〉(1969-1970)이라는 설치 작업을 선보였다. 이 설치 작품은 컴퓨터로 구축된 인공 환경과 상호 작용하는 작은 생명체(쥐)를 보여 주었다.[14] 이 작업은 전시 도록 표지에 수록되어 전시에서 전달하고자 하는 바, 사이버네틱스적 환경에 처한 예술이 선택할 수 있는 새로운 방법과 방향을 암시하였다.

10년 후 번햄은 자신이 기획한 《소프트웨어》전을 비판적으로 되돌아보면서 기존의 미술 양식을 시뮬레이션하거나 전통적 미적 효과를 모방하기 위해 새로운 기술을 사용하는 데 그치고 말았다고 평가하였다. 그 결과 새로운 미적 경험에는 이르지 못했고, 예술 일반을 다루기보다는 새로운 미디어에 대한 교육적 정보, 관람자와의 상호 작용, 다양한 형식의 정보 처리 과정을 제시하는 데 집중하였다.[15]

요컨대, 《사이버네틱스의 우연한 발견》과 《소프트웨어》는 사이버네틱스와 정보 이론에 기반한 당시의 기술적인 성취들을 예술 작품에 통합시키고자 한 전시였다. 그러나 이 전시들은 기술과 장치들의 구조와 인간의 경험 및 인식과 관련된 함의를 해석해 내지는 못했다. 그럼에도 불구하고 기술이 인간과 자연에 위협을 가한다는 방어적 태도를 지양하고, 예술과 기술의 협업을 실험하면서 인간의 감각 경험과 예술 창작 범위를 확장하려 하였다.

3. 정보로서의 예술과 개념 미술

1960년대 후반 개념 미술은 물질적 대상이 아니라
아이디어로서의 미술 작품 개념을 내놓으면서 예술 과정이
물질적인 제작 과정이라기보다는 정신적인 창안 과정임을
드러냈다. 예술가는 작품의 아이디어와 그것을 구체화하는
과정을 언어와 다양한 기호들을 사용하여 표기하고, 이를
전시물로 내놓고 관객과 소통한다. 이때 예술 작품은 물질적인
오브제가 아니라 비물질적인 정보의 형식을 띤다. 따라서
개념 미술의 전시에서는 최종 완성물인 물리적인 작품보다
작품 아이디어의 언어적인 표현이 중요해진다. 작품에 대한
아이디어를 표현한 출판물 유형이 개념 미술 전시의 형식으로
등장한 것은 이러한 이유 때문이다. 당시 대표적인 개념 미술
기획자였던 세스 시겔라웁Seth Siegelaub은 함께 작업했던 개념
미술가 조셉 코수스, 더글러스 휴블러, 로버트 배리, 로렌스
와이너를 중심으로 출판물 형식의 전시를 기획하였다. 1968년의
《제록스 북The Xerox Book》에는 언급한 4명의 개념 미술가의 작업
외에 칼 안드레, 솔 르윗, 로버트 모리스의 작업이 포함되었다.
예술가들은 각자에게 할당된 25쪽 분량의 지면에 도안과
같은 단순한 이미지나 언어를 사용하여 작품의 아이디어를
표현하였다. 1969년의 전시 《1969년 1월 5-31일January 5-31,
1969》은 전시장에서 열린 전시였으나, 전시의 중심은 작품

자체가 아니라 작품에 대한 이차적인 정보인, 전시장에 비치된 도록이었고 거기에는 작품에 대한 설명과 사진이 수록되어 있었다.

작품 자체 대신에 그에 대한 정보가 전시되는 이러한 경향은 1960년대 중반 마셜 매클루언의 저술이 예술가들 사이에서 널리 읽히고, 이와 함께 정보 이론과 사이버네틱스에 대한 관심이 높았던 상황과 연관된다. 앞에서 언급한 바와 같이 개념 미술이 보이는 비물질화dematerialization와 탈오브제postobject 양상은 예술 작품이 미학적 경험의 대상이라기보다는 커뮤니케이션 내용으로 변화하고 있음을 보여 준다.[16] 그러나 개념 미술이 전달하는 정보는 사이버네틱스가 요구하는 정보와는 성질이 다르다. 사이버네틱스가 시스템 제어 목적에 부합하는 논리적이고 수학적인 정합성을 지닌 정보를 다루는 반면, 개념 미술의 정보는 예술가의 머릿속에 있는 작품에 대한 개념과 생각들인데, 반드시 논리적이지만은 않다.

솔 르윗은 인간의 정신에 아이디어로 존재하는 정보로서의 예술을 작업 설명서 형식으로 표현하였다. 그러나 르윗이 개념 미술에 관한 글에서 밝히기를, 개념 미술가는 논리가 다다를 수 없는 결론으로 도약하며, 그들이 예술의 아이디어를 이끌어 낼 때 사용하는 언어는 문학이 아니고 그들의 숫자는 수학이 아니다. 예술 작품에 대한 잘못된 인지로부터 비롯된 개념에서 생각이 연쇄적으로 시작될 수 있다. 예술가가 정한 작품 개념과 형태는 맹목적으로 실행되며 그 과정에 예기치 않은 많은 부작용들이 나타날 수 있다. 그리고 이는 새로운 작품을 위한 아이디어가

솔 르윗, 〈월 드로잉 49번〉을 위한 설명서와 보증서, 1970[17]

된다.[18] 르윗이 말하는 개념 미술은 우발적인 계기에 의해
간섭하는 개념적 요인들을 포괄하고 논리로부터 자유롭다는
점에서 사이버네틱스적 제어를 위한 정보라기보다는 시스템에
오류를 야기하는 노이즈에 가깝다.

　그럼에도 불구하고 르윗의 개념 미술은 하나의
시스템이라고도 할 수 있다. 르윗은 입방체의 구조를 이루는
기하학적 요소들에 대한 분석을 펼쳐 놓거나, 모듈식 그리드를
작품에 사용하고, 알고리즘을 연상시키는 설명서를 제시하며
작품을 만들도록 하였다. 특히 그의 월 드로잉wall drawing은
기본적으로 네 가지 방향의 선(수평, 수직, 45도 우측 사선, 45도 좌측
사선)과 네 가지 색상(빨강, 노랑, 파랑, 검정)을 사용하는 단순한
지시에 의해서 만들어진다. 그리는 과정은 기계적으로 수행되기

때문에 장소나 수행 주체에 관계없이 일괄적이라 할 수 있다.

예를 들면, 〈월 드로잉 11번〉(1969)의 설명서에는 "검정 연필로 벽을 수평과 수직으로 4개의 균등한 부분들로 나누고, 구획된 각 부분 안에 4종류의 선들 중 3개를 중첩시키시오."라고 제시되어 있다.[19] 이 설명서는 주어진 모듈을 반복할 것을 요구하기 때문에 크기의 차이는 있을 수 있으나, 전체적인 행태는 일정하다. 그러나 수행자의 판단과 결정이 개입할 여지가 있는 설명서가 주어진 경우, 그 결과는 다양해질 수 있다. 〈월 드로잉 65번〉(1970)에 대한 설명은 "빨강, 노랑, 파랑, 검정 색연필을 무작위로 사용하여 짧지도 곧지도 않으면서, 가로지르고 만나는 선들을 최대한 빽빽하고 고르게 흩어지게 그려 전체 벽을 덮도록 하시오."이다.[20] 이때 벽의 크기, 실행자가 정하는 선들의 방향과 굵기, 선들 사이의 간격과 밀도, 색깔의 사용 등에 따라서 벽화의 양상은 달라진다. 이 작품에서는 작품의 개념과 그것을 실행시키는 아이디어뿐만 아니라 미적 대상물을 만드는 행위, 즉 수행의 과정이 중요하게 부각된다.

4. 사이버네틱스적 인식론과 비디오

1970년대 중반 비디오 아트가 주류 미술 기관에 수용되던 시기 두 가지의 중요한 담론이 있었다. 첫 번째 담론은 커뮤니케이션 이론과 텔레비전 산업과 관계된다. 이것은 일반적으로 시간과 공간에 관한 텔레비전의 특수한 개념, 특히 보고 있는 영상이 지금 벌어지고 있는 일이라는 텔레비전의 환영과 관련되며, 일상적 삶에 대한 텔레비전의 문화적 지배에 관여한다. 두 번째 담론은 초기 비디오 예술가들과 관련 있는데, 그들은 이미지를 창조하고 조작하기 위한 새로운 전자 도구로서 비디오를 사용하는 경향을 보였다. 두 개의 담론이 논리적으로 별개의 것으로 보임에도 불구하고 서로 동시적으로 등장하였으며, 똑같이 기술적인 기반과 작업의 준거로서 텔레비전을 기반으로 하고 있다.[21]

그런데, 첫 번째 담론과 관련하여 사이버네틱스 및 커뮤니케이션 이론들과 결합된 미학을 비디오 아트를 통해 수행하는 예술가들이 있었다. 이들은 '레인댄스Raindance Corporation'라는 대안적 비디오 활동 그룹을 결성하였고, 1970년부터 1974까지 『래디컬 소프트웨어Radical Software』라는 잡지를 발간했다.[22] 『래디컬 소프트웨어』는 뉴미디어에 대한 정보를 전달하고, 그에 관한 담론을 형성하였다. 레인댄스 회원들은 마셜 매클루언, 노버트 위너, 그레고리 베이트슨,

버크민스터 풀러 등을 탐독하면서, 피드백 루프 개념과 미디어 생태학의 관점에서 비디오를 예술 및 사회 변화의 매체로 보았다. 그들은 비디오가 카메라와 모니터로 구성된 닫힌회로 안에서 정보가 순환하는 구조를 보인다는 점에 주목했다. 마찬가지로 상업 텔레비전 네트워크도 폐쇄된 피드백 루프 구조 안에서 프로그램과 시청자가 모두 상품으로서 순환되고 결합된다. 그 결과 시청자들은 텔레비전이 주는 정보를 수동적으로 수용할 뿐이다. 예술가들은 비디오 작품을 통해 미디어 환경을 지배하고 있는 수동적인 커뮤니케이션 상황을 자각하도록 했다.

이 잡지에는 백남준, 폴 라이언, 프랭크 질레트 등 비디오 예술가들을 비롯하여 비디오 및 케이블 텔레비전, 전자기에 대한 기술 전문가, 사이버네틱스 및 정보 이론가 등이 기고하였다. 백남준은 백-아베 비디오 신시사이저에 관한 설명과 이어지는 생각들을 이 잡지에서 소개하였다.[23] 그는 또 「종이 없는 사회에서의 확장된 교육」이라는 제목의 글에서는 텔레비전, 비디오테이프, 오디오 테이프, 컴퓨터가 앞으로 정보 시대에 어떻게 대학 교육 현장과 아카이브에서 활용될 것이며 전자적 공동체를 만들지에 관해 이야기한다.[24] 이 예술가들에게 비디오는 예술 형식이기에 앞서 기술적 대상이었고, 인간의 주체성과 미디어 환경을 구성하는 실체였다. 커뮤니케이션 기술과 비디오 모두 인간 삶의 환경을 구성하는 매우 중요한 요소가 되었으며, 그것이 펼쳐 놓을 미래는 아직 미정인 채로 남아 있었다.

이 예술가들이 비디오를 이해하는 데 바탕이 되었던 사이버네틱스와 그것을 지탱하는 정보 이론, 시스템 이론 등은

기술이 인간을 위협한다는 피상적인 인식을 넘어서 인간과
기술이 협력하고 통합될 수 있는 길을 보여 주는 등대와 같았다.
왜냐하면 이 이론들이 신체와 정신을 분리하고 신체를 정신을
담고 있는 그릇으로만 보는 서구의 전통적인 형이상학적
인식론과는 다른 패러다임을 제시하기 때문이다. 이 이론들은
인간 정신의 과정을 인간의 신체, 즉 뇌와 분리시키지 않고 여러
정보가 교환되는 하나의 통합적인 신체 과정으로 설명한다.
그 기저에는 몸이 신경 조직에 기반한 정보적 매체라는 관념과,
피드백 루프를 따라 작동하는 정보 시스템 개념이 있다.
1971년 로저 웰치는 〈바이오피드백 대화Biofeedback dialogue〉라는
퍼포먼스를 선보였다. 이 퍼포먼스에서는 두 명의 드럼 연주자의
뇌파 센서 장치를 증폭기, 전등, 스피커에 연결하여 뇌파의
변화를 시각적으로 보여 주었다. 드럼 소리에 자극 받아 변하는
뇌파는 깜박이는 전등과 스피커 소리로 복제되어 정신이
신체적인 정보 교환 과정임을 드러낸다.

프랭크 질레트의 비디오 설치 작품 〈와이프 사이클Wipe
Cycle〉(1969)과 〈진로/흔적Track/Trace〉(1972-1973)에서는 배열된
여러 대의 모니터들이 정해진 여러 방향을 따라 주기적으로
점멸한다. 그와 동시에 몇 가지 패턴의 시간 지연이 적용되어
전시장에 설치한 카메라의 실시간 이미지 또는 미리 녹화된
화면이 전송된다. 이 작품들은 비디오 폐쇄 회로가 보여 주는
전형적인 특징인 피드백과 지연을 이용하여 인간의 인식 과정을
비디오 구조를 통해 비유적으로 재현하고 있다. 같은 행 혹은
열의 모니터들은 동일한 화면을 연속해서 보여 주다가 시차를

프랭크 질레트, 〈진로/흔적〉, 비디오 설치, 1972-1973 [25]

두고 다음 화면을 보여 준다. 이러한 불연속성은 일종의 차이로서
작동하는데, 개별적인 정보 간의 차이는 신체 외부와 내부의
회로를 통과하며 하나의 기초적인 의미 단위가 된다. 정신은
사이버네틱스 시스템과 유사한 회로 구조를 가지며, 연관된 정보
처리와 시행착오의 과정을 수행한다. [26]

 비디오의 피드백 구조는 거울을 보는 것과 같은 자기
반영적인 과정을 만든다. 이러한 미디어 환경에 관람 주체를
개입시키면, 그는 모니터에 투사되는 자신을 바라보는 재귀적인
상태에 들어가게 되고 자신에 대해 분석가적인 입장에 놓이게
된다. 상담실 침상 위의 환자처럼 자신을 대상으로 투사하며
끊임없이 자신의 위치를 소외시키며 분열된 자신을 경험한다. [27]
댄 그레이엄Dan Graham의 비디오 퍼포먼스 작업들의 다수가

이러한 사례에 속한다. 그레이엄은 비디오카메라와 모니터를 동원한 퍼포먼스에서 지각 내용과 그것의 언어적인 기술 사이의 불일치를 비디오의 폐쇄회로를 통해 보여 줌으로써 인간 뇌 기능의 한 측면을 가시화시킨다.

댄 그레이엄의 〈두 개의 의식 투사Two Consciousness Projection(s)〉(1972) 퍼포먼스는 비디오카메라와 텔레비전 모니터 앞에 앉은 행위자1과 비디오카메라 뷰파인더를 통해 행위자1을 바라보는 행위자2로 구성된다. 두 행위자는 실시간으로 각자가 장치를 통해 보는 행위자1의 모습을 말로 표현한다. 그리고 관객들은 모니터 앞에 앉은 행위자1의 뒤에서 이 상황을 지켜본다. 이 퍼포먼스는 기계 장치와 인간 사이의 직접적인 상호 작용보다는 인간의 지각 및 인지 과정에서 벌어지는 표상화 작업을 보여 준다. 두 행위자가 말하는 내용이 맞아떨어지는 경우도 있으나, 서로가 하는 말소리 때문에 각자와 자신의 말이 간섭받는다. 카메라 앞의 행위자2는 일차적인 지각을, 실시간으로 모니터에 피드백되는 자신의 모습을 바라보는 행위자1은 의식에서 벌어지는 인지의 과정을 암시하고 있다. 이들의 퍼포먼스를 바라보는 관람자는 두 행위자, 모니터의 이미지, 그들의 말 모두를 보고 듣는다. 여기서 벌어지는 지속되지만 불일치하는 지각, 인지, 언어적 표상의 과정 자체가 하나의 예술 작업이 된다. 이 점에서 그레이엄의 작업은 미디어를 통해 특정하게 구성해 낸 기계와 인간 사이의 상호 작용을 예술로 제시하고 있다. 그리고 그 상호 작용은 인간의 지능 과정을 재현한 것이다.

댄 그레이엄, 〈두 개의 의식 투사〉, 퍼포먼스, 1972 [28]

1965년 이미 백남준은 「사이버네이트된 예술Cybernated Art」이라는 글에서 정보 기계에 의해 제어되는 사이버네이트된 삶을 예견하고 이런 삶을 위한 예술의 중요성을 강조했다. 백남준은 정보기술 시대에 인간과 기계, 자연을 결합하고 시스템과 과정을 지향하는 사이버네틱스 예술도 중요하지만, 사이버네이트된 삶을 위한 예술이 더욱 중요하다고 보았다. 그리고 이 예술은 사이버네이트될 필요는 없다. 백남준은 폐쇄회로 속의 정보 교환으로 이뤄지는 사이버네틱스적 시스템을 극복할 수 있는 제3의 길을 얘기하면서 개방회로의 가능성을 제시했다.[29] 그의 비디오 아트는 바로 개방회로로 작용한다. 백남준의 비디오는 여러 개의 모니터를 쌓고 비디오 신호에 노이즈를 만들면서 과잉된 이미지를 투사한다. 이것은 폐쇄회로적인 텔레비전 네트워크가 범람시키는 이미지들 속으로 침투하여, 그 닫힌회로에 노이즈가 되어 균열을 만든다. 변조된 이미지들로 넘쳐나는 백남준의 비디오에서는 제어된 정보만을 순환시키는 텔레비전과는 달리, 훼손된 정보가 과잉됨으로써 새로운 의미가 발생할 수 있게 된다.[30] 1960년대 후반과 1970년대 비디오 예술가은 비디오 설치나 퍼포먼스를 통하여 이렇게 폐쇄된 정보 흐름으로 우리 삶을 제어하고 있는 미디어 환경과 인간 정신의 구조에 대한 새로운 접근을 시도했다.

5. 인공지능과 에이전트로서의 예술 매체

제2차 세계 대전 이후 정보기술 및 컴퓨터 기술이 발달하면서 인간의 뇌 기능을 대신할 복잡한 기계를 현실화하려는 열망이 높아졌다. 이에 따라 인공지능에 대한 연구가 추동되었다. 인공지능의 탄생을 알리는 중요한 사건은 존 매카시John McCarthy의 주도로 1956년 여름에 미국 다트머스 대학에서 조직된 워크숍이다. 그 전에 기초 심리학과 뇌의 뉴런 기능에 관한 지식, 명제 논리의 형식 분석, 계산에 관한 튜링의 이론 등이 이미 인공 뉴런 모형을 제안하고 인공지능 연구의 기반을 제공하였다. 그리고 1950년대에 최초의 신경망 컴퓨터가 만들어졌다. 인공지능의 역사를 간략하게 요약하면, 1956년 다트머스 워크숍을 계기로 인공지능이 사이버네틱스적 제어 이론이라는 명칭하에서 수행되던 것에서 벗어나 개별적인 분야로 독립하였다. 이때 집중했던 과제는 '논리 이론가'로 대표되는 추론 프로그램이었고, 1960년대 후반까지 문제 풀이를 위한 추론과 탐색이 집중적으로 연구되었으며, 1970년대 들어 지식 활용을 위한 전문가 시스템이 연구되기 시작했다.[31] 이러한 분위기 속에 예술가들은 컴퓨터를 활용한 예술 창작과 인간과 기계의 소통과 결합에 관심이 높아졌다. 컴퓨터의 등장은 기계적 기술에서 기계 이후 기술로의 패러다임 변화를 의미하는 것이었으며, 예술의 패러다임 변화를 이끄는 중요한 순간이었다.

1980년대에는 전문가 시스템과 연관된 과제들인 지식의 수집과 유지 보수, 상식 수준의 지식들, 지식 표현 연구와 연관된 자연어 이해 등에 집중하였고, 1980년대 말 신경망 연구가 다시 활발히 이뤄지기 시작하였다. 1990년대 중반 이후 인공지능의 부분 문제들이 점차 해결되며 인터넷 환경이 구축되면서 지능적 에이전트에 대한 연구가 대두되었다. 그리고 2000년대에 들어 데이터의 증가를 기반으로 하여 기계 학습과 자연어 처리에 대한 연구가 진행, 발전되었다.[32] 현재 인공지능은 지구적 규모의 인터넷 구축과 데이터의 축적, 정보 처리 속도의 향상 등을 바탕으로 다양한 분야에서 생성 모델로 빠르게 발전하고 있다. 예술 분야에서도 객체 인식과 분류, 생성 모델이 창작에 활용되며 인공지능 예술이 등장했다. 인공지능 예술은 인공지능 알고리즘에 의해 구축되고 생성된 대상물과 이미지, 그리고 알고리즘 체계에 대한 미학적 탐색에 의해 새로운 시간과 공간 경험을 형성하는 다양한 상호 작용적 설치 작품 등을 포괄한다.

미술 분야에서 인공지능을 창작 매체로 활용하는 방식은 크게 상호 작용적 시스템 구축과 이미지 생성의 두 가지로 분류할 수 있다. 인터랙티브 아트가 1990년대 이후 디지털 미디어 아트의 중심적인 장르로 자리 잡은 이래 2000년대에 들어 인공지능을 활용한 예술 작업은 다양한 영역에서 수집된 데이터를 바탕으로 기계 학습 알고리즘을 통해 시청각적인 패턴과 공간적인 구조를 생성하는 데 집중되어 왔다. 이러한 작업은 인공지능 알고리즘에 의해 데이터 경험을 일상적 감각 경험으로 전환하여 새로운 미적 경험의 대상물을 구현하는 데

목표를 두었다. 재현적이고 표현적인 이미지의 창작은 객체 인식과 분류, 그리고 이미지 생성을 위한 인공지능의 발전에 이르러 적극적으로 이뤄지기 시작했다. 2010년대 초에 기계 학습이 더욱 일반화되면서 신경망이 이미지 인식 및 분류, 그리고 컴퓨터 비전 분야에도 적용되기 시작했다.

신승백과 김용훈의 작품 〈구름 얼굴Cloud Face〉(2012)은 인공지능의 객체 인식과 분류 기술을 바탕으로 컴퓨터의 눈으로 잘못 인식한 세상을 보여 준다. 예술가는 이것을 판별 오류라고 보기보다는 세상을 바라보는 기계의 상상력이라고 본다. 이 작품은 인공지능이 사람 얼굴로 인식한 구름 이미지를 모은 것인데, 이는 인공지능 시각 오류의 결과이다. 그렇지만 이 과정은 인간이 시시각각 변하는 구름을 보며 다양한 형상을 발견하는 것과 유사하다. 다만, 인공지능은 사람 얼굴을 판별하도록 훈련받은 대로 구름을 얼굴로 판별하는 오류를 범한 것이지만, 인간은 구름에서 얼굴의 형상을 보지만 이를 실제 얼굴로 착각하지 않고, 상상 속에서 얼굴을 떠올리게 되는 것이다. 이렇게 기계의 오류를 인간의 상상에 비유하고 있는 작품이다.[33]

미술 분야에서 가장 많이 사용하는 인공지능 기술은 이미지 생성 모델이다. 특히 많은 예술가들이 활용하는 적대적 생성 신경망GAN은 두 개의 네트워크인 생성자와 판별자를 경쟁시켜 특정 카테고리에 속하는 새로운 이미지를 생성한다. 이 모델은 학습한 데이터셋과 유사한 새로운 이미지를 생성한다는 점에서 오랫동안 화가들이 공방에서 해 온 회화 제작 과정과 유사하다.

레픽 아나돌, 〈WDCH가 꿈꾼다〉, LA 월트 디즈니 콘서트홀 외벽,
공공설치, 2018, Courtesy of Refik Anadol Studio [34]

마스터의 지도에 따라 그림을 그리는 견습생을 상상해 보라.
그렇게 시대와 지역의 미술 양식이 지속되었다. 그러나 인공지능
모델을 디자인하는 일은 예술가가 아니라 전문가의 손에 달려
있고, 이미지 생성 또한 인공지능 기계가 수행하기 때문에 예술
창작 매체로서 인공지능은 예술가의 대리자, 즉 에이전트가
된다. 이때 생성 인공지능의 학습을 위해 사용되는 데이터셋은
예술가의 선택에 따라 달라지므로 최종 결과물의 양상에 영향을
미치는 중요한 요소이다. 그리고 학습 데이터셋은 축적되거나
생성된 데이터인데, 인간의 경험과 기억, 생성 인공지능의 기계적
기억을 모두 포괄한다.

마리오 클링케만Mario Klingemann의 〈오가는 사람들의 기억 I
-동반자 편Memories of Passersby I-version companion〉(2018)은 GAN
시스템이 실시간으로 생성하는 초상 이미지들을 연속적으로
보여 준다. 17세기부터 19세기의 초상화 수천 점의 데이터를
바탕으로 예술가의 미적 선호를 인공지능에 학습시킨 결과,
작품은 막스 에른스트 작품과 같은 초현실주의적인 형상들을
끊임없이 생성하여 보여 준다.[35] 레픽 아나돌Refik Anadol의
〈WDCH가 꿈꾼다WDCH Dreams〉(2018)는 GAN 모델을 사용하여
LA 필하모닉 오케스트라의 아카이브 데이터로부터 이미지와
사운드를 생성하고 월트 디즈니 콘서트홀의 외벽에 투사했다.
콘서트홀의 외벽은 생성적 이미지를 위한 캔버스 혹은 영화
스크린이 되었으며, 생성된 이미지와 사운드는 LA 필하모닉의
역사에 대한 새로운 방식의 기억을 보여 주었다.[36] 투사되는
영상은 인공지능에 의해 지속적으로 생성되기 때문에 계속해서

흘러가는 현재적 순간의 기억이며, 가시화된 인공 의식의 흐름이다.

　　인공지능 예술은 단순히 인공지능을 활용하여 전통 회화의 미학을 모방하는 것이 아니라 인공지능이라는 새로운 미디어에 내재되어 있는 논리를 탐구하는 것이다. 따라서 인공지능 예술을 이해하는 데 주요한 쟁점은 세 가지로 정리할 수 있다. 첫째, 인공지능 모델과 데이터셋이 어떻게 작품의 형식과 내용을 결정하는가의 문제이다. 둘째, 예술가의 의도와 즉흥성을 인공지능에 내재화하기 위해 예술 에이전트와 어떻게 소통하고, 참여자이자 행위자인 인공지능 시스템, 관객, 그 외 협력자들은 어떤 관계, 어떤 역할을 보여 주는가의 문제이다. 셋째, 인공지능 예술의 최종 결과물이 제시하는 기억은 예술로서의 평가와 해석에 어떻게 관련되는가의 문제이다.

6. 미술, 기술, 산업

정보기술 시대의 예술과 산업의 협업을 보여 준 중요한 전시가
1966년 10월 미국 뉴욕에서 열렸다. 이 전시는 《9번의 저녁:
극장과 공학9 Evenings: Theatre and Engineering》이다. 전시를 위해 많은
예술가들과 공학자들이 참여했다. 이 전시는 소리 및 시각
장치들이 어떻게 예술 활동과 결합되는지를 보여 주었으며,
예술가들은 신기술, 과학자, 산업에 어떻게 접근할 것인지
모색했다. 《9번의 저녁》은 전통적인 기계 예술에서 벗어난 후기
산업화 시대 예술의 등장을 보여 주었으며, 예술에서 전자 매체가
빈번히 사용될 것임을 예견하였다. 전시가 끝난 후 1967년에는
예술과 기술에서의 실험E.A.T., Experiments in Art and Technology이
결성되었다.

 E.A.T. 회원들은 예술과 기술 간의 조화로운 관계가
가능하다고 보았다. E.A.T.는 예술과 기술을 포괄하는 프로그램과
전시의 선례를 만들었던 것이다. 이후의 많은 예술과 기술
전시들이 기업의 후원에 의존하게 되었다. E.A.T.는 재정적인
기반을 확대하여 당시 늘어나고 있던 정부 및 공공재단의
지원금과 더불어 거대 기업의 직접적인 후원에 의지했다. 당시
베트남 전쟁에 자동화된 전쟁을 위해 시스템과 정보기술을
공급하던 기업들은 예술을 정치적으로 활용하였다. 예술과
기술의 협업을 통해 세상을 만들려던 유토피아적인 욕망은

한편에서는 지원금 기부와 기술적 원조를 얻고, 다른 한편에서는 기업가의 양심을 달래기 위해 예술을 이용하는 상호 간의 착취라는 덫에 걸리고 말았다. E.A.T. 회원들은 산업계의 후원하에 예술이 담당할 이중적인 역할에 대해서 충분히 고려하지 못했던 것이다.

비디오 아트 또한 텔레비전 산업이라는 배경과, 정부 및 공공 재단, 공영 방송국의 지원에 의해 기반을 다질 수 있었다. 이러한 지원은 텔레비전의 공공성을 실현하고, 비디오의 창의적 가능성을 실험하는 촉매 역할을 했다. 1967년부터 록펠러 재단이 공영 방송 내 예술가 레지던시 프로그램과 미디어 랩 협업을 지원하기 시작했고, 공영 방송국은 비디오 아트 및 독립 제작 비디오에 방송 시간을 할애했다.[37] 예술가 지원과 방송 시간 배분의 결과로 1969년 WGBH에서 〈미디엄이 미디엄이다The Medium is the Medium〉가 방송되었다. 1970년 뉴욕예술위원회NYSCA가 비디오에 대해 지원하면서 전체적으로 비디오 아트 및 비디오 다큐멘터리 제작에 대한 지원이 확대되었다.

인공지능 예술의 경우도 막대한 자본과 기술력을 보유한 대기업과 디지털 플랫폼이 제공하는 툴에 의지하고 있는 상황이다. 무엇보다 인공지능의 학습을 위해 필수적인 데이터베이스의 구축은 레이블을 다는 집약적 노동, 방대한 디지털 네트워크, 고도의 컴퓨터 기술을 요하고 이를 가능하게 하는 것은 자본이다. E.A.T.가 1960년대 중반에 가졌던 기술과 예술의 창의적인 융합이 예술과 산업의 협업을 통해 가능하리라는 기대는 현재 인공지능 시대에는 실현될 수 있을까?

소비자를 파악하고 시장을 구축하면서 미래를 만들어 가는 디지털 산업의 방향성을 따라 이뤄지는 기술 발전 속에서 예술은 무엇을 할 수 있을지, 자본주의적 욕망에 대해 인공지능 예술이 할 수 있는 것은 무엇인지 예술의 고민은 깊어진다.

8장　인공지능 시대의 예술을 생각하다

르브넝revenant*, 다시 돌아온 자昔

심상용

서울대학교미술관 관장

세계의 실재는 우리 집착의 결과이다.
그것은 우리가 사물로 바꿔놓은 자아의
실재이기도 하다.
—시몬 베유Simone Weil[1]

"나이가 한참 든 후에도 … 내면에서
점점 더 커가는 싱그러운 유년이 새로움을
불러올 수는 없을까?"
—파스칼 브뤼크네르Pascal Bruckner[2]

* '죽음으로부터 다시 돌아온 자'라는 뜻이 있다.

1. 과학 기술과 예술: 백남준의 〈굿모닝 미스터 오웰〉

백남준의 초기 예술은 주로 과거와 싸우고 현세를 조롱하는 데 초점이 있었다. 과격한 퍼포먼스가 그 일환이었다. 연주 후에 피아노를 태우고 도끼로 부쉈다. 바이올린은 끈에 매달아 끌고 다녔다. 종이의 사망을 선언하면서 TV를 사용하기 시작했다. 기술에 대한 관심이 점차 커져, TV, 로봇, '위성-통신-컴퓨터'를 실험했고, 1984년 〈굿모닝 미스터 오웰〉에 이르렀다. 백남준에게 미래는 유토피아로 나아가는 길이었고, 그 중심에 인공위성이 있었다.

미국 시간으로 1984년 1월 1일 정오에 백남준이 기획한 인공위성-TV 쇼 〈굿모닝 미스터 오웰〉이 시작되었다. 제목인 '굿모닝 미스터 오웰'은 조지 오웰의 소설 『1984』의 패러디에서 온 것이다. 오웰의 소설 속에서 오세아니아Oceania로 통칭되는 미래 사회는 유토피아와는 거리가 멀다. 인간은 빅 브라더Big Brother의 핵심적인 통치 기제인 텔레스크린을 통해 노예로 전락한다. 반면 백남준은 오웰의 가설을 조급함과 비관주의의 산물로 규정하고, 미래는 오웰의 예상과 달리 희망적일 것으로 전망했다. 그런 전망의 근거 제시로 첨단 인공위성 기술을 사용한 〈굿모닝 미스터 오웰〉을 기획한 것이다. 이 기획에 많은 동료들이 호응했다. 퐁피두 센터에선 요셉 보이스의 퍼포먼스가, 뉴욕에선 존 케이지의 기념 연주가 있었다. 이 외에도 머스 커닝햄, 샬럿

무어맨을 비롯한 100여 명의 예술가가 위성-예술sat-art 시대의
출범을 기념하는 자리에 함께했다.

하지만 이로부터 불과 10년도 채 안 된 1990-1991년의
걸프전The Gulf War에서 인공위성은 무기 체계로서 광범위하게
사용되었다. 이를 알았더라도 〈굿모닝 미스터 오웰〉의 분위기가
그렇게나 축제적일 수 있었을까 의문이다. 당시 미국의 선제
공격에 사용된 무기의 70%가 첩보 위성과 관련된 것이었다.[3]
이 세계 최초의 위성-예술로 백남준은 일약 세계적 작가 반열에
올랐다. 〈굿모닝 미스터 오웰〉에 임할 때 백남준의 태도는 재치,
쇼맨십 같은 이전의 견유주의적 태도와는 크게 달랐다고 한다.[4]
철저하게 무정부적이고 탈자본주의적인 플럭서스의 정신에 깊이
매료되었던 것을 감안하면, 과학 기술이 약속하는 장밋빛 미래를
진심으로 믿고, 인공위성이 전 세계를 하나로 엮는 평화의 가교
역할을 할 거라는 낙관주의는 쉽게 이해하기 어려운 대목이다.

백남준은 관 속의 오웰 씨에게 "당신의 예측은 너무 앞서
나갔다."고 했다. 오웰이 미디어 기술이 가져올 평화와 소통의
잠재력을 과소평가한 것으로 생각했다. 자신의 글 「위성과
예술」에서 인공위성이 사람들 간의 만남을 만들고, 그 만남이
새로운 내용을 만드는 선순환을 일으킬 거라 했다. 위성이 중심이
되는 역사가 '강자의 승리'를 더 촉진시킬 수 있다는 우려를 슬쩍
곁들이며 "할리우드의 불도저가 에스키모의 전통문화를 흔적도
없이 쓸어버릴 수 있다."고 했다. 하지만 이건 위험에 대한 명백한
과소평가다. 걸프전 당시 CNN이 전 세계에 실시간으로 위성
송출한 영상은 미국 폭격기들이 지상의 목표물들을 폭격하는

백남준, 〈굿모닝 미스터 오웰〉, 1984
백남준아트센터《굿모닝 미스터 오웰 2014》전시 설치 전경.
백남준아트센터 비디오 아카이브 소장. ©Nam June Paik Estate

장면이었다. 이중의 위험, '강자의 승리 + 전쟁과 비디오 게임의 구분의 부재'. 시청자들은 자신들이 보는 것이 실제인지 비디오 게임인지 혼란스러웠다. 걸프전의 별명이 '비디오 게임' 아니었던가.

2022년의 우크라이나-러시아 전쟁은 현대전이 이미 우주 전쟁의 양상을 띠고 있음을 증명했다. 일론 머스크Elon Musk의 스페이스X의 위성 인터넷 서비스(스타링크)가 아니었다면, 우크라이나의 드론들이 어떻게 소련의 탱크와 진지를 정확하게 타격할 수 있었겠는가.[5] 미국의 민간 위성 기업들도 해상도가 높은 영상 서비스를 제공함으로써 전쟁에 개입했다.

인공위성이 소통과 만남을 촉진하긴 했다. 어떤 소통, 어떤 만남인가? 사람들은 인터넷을 통해 지구 반대편에 이메일을 보내고, 화상 전화로 얼굴을 마주 보며 통화한다. 하지만, 이 소통과 관계가 새로운 문명적 가능성을 제시할 것인가? 하지만 위성 통신은 철저하게 감시된다. 기술적으론 모든 소통과 관계를 감시하는 것이 기술적으로 가능하다. 무엇이 말해지든 도청에 노출된다. "Big Brother is watching you(빅 브라더가 당신을 보고 계시다)."의 구현이다. 120여 개의 첩보 위성으로 구성된 첩보 위성망 '에셜론ECHELON'이 전 세계의 모든 통신, 이메일과 팩스, 무선 통신, 국제 전화 통화의 90%(매일 30억 건의 통신)를 가로챈다. 이런 수치조차 거의 매일처럼 미국과 러시아를 비롯한 강대국들이 쏘아 올리는 위성의 수를 생각할 때 무의미할 뿐이다. 은밀한 대화, 긴밀한 관계는 사실상 거의 불가능한 사건이 되어가고 있다. 백남준에게 '앞서 나간 건 당신의

예측이에요'라고 해야 할까.

우리는 인공위성의 시대에 살고 있다. 이제 반짝거리며 밤하늘을 수놓는 것들은 그 기계 덩어리들이다. 이젠 그것들이 우리의 시詩고, 우리의 예술이며 드디어 우리의 신神이다. 그것이 우리를 굽어살피고 적들로부터 보호한다. 정작 뉴턴은 500년에 한 번쯤 신의 신성한 손길이 있어야 태양계가 유지될 것이라 여겼건만, '프랑스의 뉴턴'이라 불리는 18세기의 물리학자 라플라스Pierre Simon de Laplace는 나폴레옹에게 우주를 설명하면서 이렇게 말했다. "신이라는 가설은 더는 필요하지 않습니다." 이제 비로소 우리는 몽매한 역사에 종지부를 찍고 새로운 신을 영접한 셈이다. 이 새로운 기계-신의 통치 아래서 우리는 이제까지의 불안과 위축, 공황감을 딛고 일어나 새로운 평화와 소망의 시간을 맞이하고 있는 중인지 진지하게 물어볼 일이다.

2. AI와 인간, 변하지 않는 조건

예술이 기술을 대하는 태도나 사용 방식은 당대적 삶의 실체를 파악하는 척도가 된다. 첨단 과학의 기술 숭배로 기운 특히 20세기 후반의 경향을 대변하는 사례로, 백남준의 〈굿모닝 미스터 오웰〉을 살펴보았다. 현재까지로만 보면 과학 기술이 인간을 어둠의 동굴 안으로 가두어 온 이념, 국가, 자본의 우상에서 벗어나는 데 있어, 이전 문명의 기제들보다 더 성공적이라는 근거는 찾기 어렵다. 기술로 인해 사회 정치적 구조가 근본적으로 바뀐 사례도 거의 없다. 이 사실을 제대로 인식하는 것은 여전히 요원하기만 한 과제다.

백남준은 단언했다. "고등 예술은 새로운 세계를 추구하는 것"이라고. 그렇다면 그가 생각하는 새로운 세계는 어떤 모습인가? 스파이 위성(정찰 위성)이 뉴욕 센트럴 파크의 벤치에서 사람이 읽는 신문의 기사 제목을 판독하는 세상인가? 미국의 첩보 위성 키홀KH-12의 첨단 카메라가 지상의 자동차 번호판을 오차 없이 판별하는 세상인가? 백남준의 〈굿모닝 미스터 오웰〉은 원하건 원하지 않았건, 철저하게 감시하고 지배하는 빅 브라더 세상을 미학적으로 정당화하는 데 크게 일조했다. 산업 기계가 살인 기계로 변신하는 시간이 갈수록 짧아진다. 아인슈타인의 상대성 이론과 오펜하이머의 핵폭탄 개발은 같은 시대에 일어난 일이다. 게다가 히틀러나 스탈린

같은 괴물의 손에 파괴력을 들려 주는 데 있어, 과학 기술이 시종 무지하고 무감각해 왔다는 점까지 감안한다면, 〈굿모닝 미스터 오웰〉을 둘러싼 논쟁은 쉬이 가라앉지 않을 것이다.

　　이런 맥락에서 AI는 기대하는 것과 달리, 전례가 없는 괴물의 모습으로 우리 앞에 나타날 수 있다. 다음의 몇 가지 점을 반드시 짚고 가야만 하는 이유다.

변하지 않는 조건 1: AI의 개발자이자 사용자인 인간

모든 기술, 기계에서 어떤 동기로 개발되고 어떻게 사용되는가는 무엇을 가능하게 하는가 이상으로 중요하다. 세계의 실재는 인간의 집착의 결과고 집착은 인간을 속인다. 지금 우리 앞에 있는 현재, 즉 "우리가 사물로 바꿔 놓은 그것"은 우리의 자아가 집착해 온 것의 산물이다. 이 집착 때문에 현실을 제대로 파악하는 것이 불가능하다. 집착이 환상을 만들어 내기 때문이다. 현실을 제대로 파악하기 위해서는 집착을 버려야 한다. 하지만 그것은 불가능한 일이며, 따라서 우리는 환상이 지어낸 거짓 현실을 사는 것이다.

　　"AI는 우리가 미처 알아차리기도 전에 오늘날 문제가 되는 모든 한계를 돌파해 버릴 것이다."[6] 빌 게이츠의 단언이다. 프로이센의 군사학자 카를 폰 클라우제비츠Carl von Clausewitz의 후예다운 호언장담이다. 클라우제비츠에 의하면 폭력에 대항하기 위해 필요한 것은 기술의 발명품으로 무장한 폭력이다. 오펜하이머는 뉴멕시코주 사막에서 진행한 최초의 핵실험 이후, 그의 금언보다 더 무시무시한 참조를 소환했다. 힌두교 경전

『바가바드기타』의 한 구절이 그것이다. "이제 나는 죽음이자 세상의 파괴자가 되었다." AI가 사람들이 미처 알기도 전에 인간과 사회의 모든 문제들을 해결하는 미래 가정 안에서도 다른 유형의, 하지만 조금도 덜 극적이지 않은 죽음이 잠재해 있다.

알파제로, 할리신, GPT-3 등 다양한 분야에서 이미 활용 중인 AI의 성과에서 기술 혁신만으론 해결하지 못하는 AI의 결정적인 딜레마를 보아야 한다. AI는 자신의 개발자이자 사용자인 인간의 상태의 재현을 벗어나지 못한다. AI의 종잡을 수 없는 측면, 즉 "어떤 작업에선 인간의 능력을 넘어서지만 어떤 작업에선 어린아이도 저지르지 않는 잘못을 저지르거나 전혀 이치에 맞지 않는 결과물을 내놓는"[7] 것은 다름 아닌 인간의 특성이다. 그토록 위대한 동시에 그토록 가소로운! 미래에 일어날 일을 알기 위해 미래로 갈 필요는 없다. 미래는 우리가 만들어 온 것의 실재인 현재에 이미 있다.

변하지 않는 조건 2: 반추도 초월의 인식도 부재하는 지능

언젠가 AI가 (수행적 매개 변수와 목적 함수에 의해 통제되는 한계를 넘어) 자신의 코드를 작성하는 단계에 이르더라도, 현재로선 반추 능력과 자유의지를 지닐 가능성은 제로에 가깝다. 사람들은 자신과 세상에 대한 더 높은 수준의 지식과 경험을, 최고의 순간에 도달한 사랑이나 우정 등을 통해 한시적으로나마 충만함의 경험을 갖고 싶어 한다. 이러한 경험의 창출은 데이터 축적으로는 불가능하다. 이는 차원이 다른 지혜, 선지先知의 영역이며 사람들의 선지적 인식, 공동체적 선善의 실천과 관련된

영역이다. 이와 같은 차원의 지혜로 다가서는 관문이 반성과 초월의 인식이다. 정보들은 이미 넘칠 만큼 많다. 우리에게 부족한 것은 축적에서 오는 지식이 아니라, "절박한 느낌이고 책임감이고 의지이다. 그리고 무엇보다 실질적인 행동이다."[8] 하지만 AI는 행동하지 않는 지능이자 행동의 부재에 대한 윤리적인 반추가 메타적으로 부재하는 지능이다. 실천 윤리와 의지의 결여가 중층적으로 부재하는 지능이다.

반성은 지금 우리 눈앞에 펼쳐져 있는 세계가 환영이나 궤변이 서둘러 만들어 낸 졸작에 지나지 않는다는 사실을 확인하는 인식의 정화 작용의 핵심이다.(보르헤스)[9] 세상과 자신으로부터 거짓을 분별해 내는 이 인식은 반드시 통증을 마다하지 않는 실천을 동반한다. 알랭 바디우Alain Badiou에 의하면 이 실천의 작동 기전은 이렇다: 약함과 어리석음의 이름으로, 부단히 거짓 '거울'과 '부친'의 기제로 작용하면서 '지배의 정식'의 소멸을 의지를 다해 명하는 실천. 이러한 실천적 사고의 진전이 없는 예술과 예술철학은 상상할 수 없다.

초월의 인식은 아직 '도래하지 않은 세계'를 향한 염원의 인식이다. 이는 과거의 반추에 기반하는 예술의 고유 영역으로 신비로움과 경이감, 의식적 동기, 벅차오름 같은 존재적인 강한 감흥과 결부되어 있다. '와!' 하는 경이로움의 탄성, 벅차 '오르는' 존재의 충만함의 느낌… 찰스 다윈Charles Robert Darwin의 사례: 바로 그러한 느낌이 젊은 시절 자신의 가슴을 가득 채웠었다고 술회한다. 하지만 이후 실수로 자연주의 철학을 받아들였고, 그때 이후로 실험 자료의 '밖'이나 '위'에서 만나고 느끼는

능력을 상실하고, 더는 시와 드라마와 그림과 음악을 즐길 수 없는 처지가 되고 말았다고 말년의 심경을 털어놓는다. "이제 나는 아무리 놀라운 광경을 보더라도 이전과 같은 확신과 느낌에 사로잡히지 못한다. 색맹이 되었다고 해야 맞을 것이다. … 지금 나는 여러 해 동안 시 한 편도 감상할 수 없는 처지가 되었다. … 내 마음은 사실들의 거대한 집합체로부터 일반적인 법칙만을 갈아 내는 기계가 되고 말았다."[10]

반추와 초월의 인식 모두 AI로는 알지도 못하고 알 수도 없는 세계다. 그것이 데이터의 차원이 아닌 데다 관련 데이터도 없기 때문이다. 빌 게이츠가 말했던 'AI가 인간의 모든 문제를 해결하는 시대'가 이 시대가 앞당기고 있는 끔찍한 미래인 이유다. AI 기술 개발자들은 빠르게 증가하는 반면, "사회적 법적, 철학적, 정신적, 윤리적 측면에서 AI가 인간과 사회에 미칠 영향을 탐구하는 사람은 위험할 정도로 소수에 불과하다."[11] 하지만 AI 기술 개발에 인간의 오류와 한계에 대한 반성과 존재적 충만함이라는 궁극적 염원이 반영될 여지는 더 비좁아지기만 하고 있다. 잠시 멈춰 질문할 시간조차도 없다. 산업 혁명 이후 기술 개발의 역사를 회고하면 그리 놀라운 사실이 아니긴 하다.

변하지 않는 진실 3: 데이터 자본주의 또는 서사의 종말

AI 기술 개발은 방대한 훈련 데이터, 초고성능 컴퓨터 인프라, 숙련된 기술자를 동시에 요구한다. 그 같은 조건은 고스란히 개발 비용으로 전가되므로, 개발 주체는 막대한 자본을 투입하거나 통제할 수 있는 소수의 정부나 기업, 그 지원이나 후원을

받는 조직으로 제한된다. 실제로 현재 AI 기술 관련 주도국은 미·중 양국으로 한정되고, 양국의 소수 기업, 대학과 연구소, 스타트업으로 제한되어 있다. 양국이 AI 개발에 경쟁적으로 열을 올리는 동기는 자명하다. 그것은 훈련 데이터, 머신 러닝, 알고리즘 개발의 전 과정에 긴밀하게 반영되고 있고 더욱 그렇게 될 것이다.

AI 기술 개발은 데이터 자본주의 또는 플랫폼 자본주의로의 이행을 동반한다. 데이터는 산업 시대의 석유에 해당하는 원자재로, 디지털 경제를 이끄는 핵심 자원이다. 석유에 비해 거의 공짜에 가까운 원료 추출 비용을 감안할 때, 데이터에 의한 디지털 경제의 근미래는 석유 경제보다 더 휘황찬란, 흥청망청할 것이다. 새로 출현한 데이터 기반 플랫폼 기업들은 막대한 데이터를 독점하고 추출, 분석하여 얻은 막대한 이익을 기반으로 소비자와 노동자를 빈틈없이 옥죄기 시작했다. 우리의 일상은 강력한 기술 회사(구글, 페이스북, 아마존), 역동적인 스타트업(우버, 에어비엔비), 제조업 강자(GE, 지멘스), 거대한 농업 회사(존디어, 몬산토) 등의 플랫폼에 무료로 데이터를 제공하는 핵심 사업 모델로 기능하고, 훨씬 더 그렇게만 기능하도록 이행 중이다. 이들, 정보를 독점한 신흥 계급이 시장을 넘어 사회적 게임의 규칙을 만들어 내는 새로운 지배 계층, 게임 체인저Game Changer가 되어 세계를 통제하는 것이다.[12]

자본주의는 복잡하고 적응력이 뛰어난 체계지만, 그 적응력이 이제 한계에 달했다. 자본주의가 위기를 맞아 돌연변이를 일으키고 새로운 변화에 적응하지 못하고 있다.(폴

메이슨Paul Mason)[13] 데이터 자본주의는 자본주의 상황을 비가역적 악화일로로 내몰았다. 이것이 끝장을 낸 것은 선전과 달리 자본주의의 병폐가 아니라 인간 자체다. 인간은 정보를 제공하고, 정보의 노예, 최종적인 희생자가 된다. 인간을 자율적 지식 생산자로 격상한 코페르니쿠스적-인간학적 전환에서 데이터 자본주의의 노예로의 패러다임 전환이다.

> "인간은 지식 생산자의 지위에서 물러나고, 지식 주권은 데이터로 넘어 간다. … 인간은 주권적 인식 주체, 지식의 창시자가 더는 아니다. 이제 지식은 기계적으로 생산된다. 데이터가 주도하는 지식 생산은 인간적 주체와 의식 없이 진행된다. 어마어마한 데이터가 인간을 중심의 자리에서 몰아낸다. 인간 자체가 하나의 데이터 집합으로, 예측 및 조종이 가능한 하나의 양量으로 쪼그라든다."[14]

빅데이터 시대는 자유를 천명하고 '투명성 정치'를 선전한다. 하지만 이 투명성이 성취하는 소통의 실체는 감시, 완전한 감시다. 빅데이터는 지배 지식의 생산 기지로서, 인간의 심리에 개입하고 조정, 통제하도록 하는 지배 지식의 발원지다. 알고리즘은 지배 지식이 작동하는 하나의 방식이다. 알고리즘적 계산 노동에서 인간적인 지식, 서사 모든 것이 사라진다. 여기서 서사가 아니라 계산과 가산加算이 있을 뿐이다. 알고리즘은 계산할 뿐 이야기하지 않는다. "데이터주의적 투명성 명령은 계몽의 연장이 아니라 종말이다."[15]

3. 르브닝revenant, 다시 돌아온 자者

<u>발상發想과 표현</u>

2014년 AI를 통해 17세기 화가 렘브란트 스타일을 완벽하게 재현하는 것을 목표로 하는 〈넥스트 렘브란트The Next Rembrandt〉 프로젝트가 진행되었다.[16] 실험은 렘브란트 회화의 특성—붓의 각도, 안료와 색상, 배합비, 명암 등—을 데이터화하고, 머신 러닝을 통해 컴퓨터가 렘브란트 스타일에서 패턴을 추출하고, 결과를 3D 프린터로 재현하는 과정으로 구성되었다. 결과는 놀라웠다. 어느 것이 천부적天賦的 재능의 산물인지 AI의 머신 러닝의 성과인지 구분하기 어려울 정도였다. 인류 역사상 가장 높은 수준의 예술적 성과와 1억 4천 8백만 픽셀의 디지털 세포로 된 이미지 사이에 차이는 크지 않아 보였다. 예술을 재정의해야 할 순간이 도래한 것일까? 창의성, 인간의 고유한 자질의 영역이었던 그것은 이제 사전에서 사라질 운명에 처한 것인가?

〈넥스트 렘브란트〉 프로젝트는 손사래를 친다. AI 렘브란트의 성과는 '아직은' 회화 예술의 수준에 근접하지 못했으며, 기계 실험을 통해 걸작의 특성을 더 잘 이해하는 것에 지나지 않는다는 것이다. 하지만 겸양의 미덕은 오래가지 않았다. 기계의 수준이 높아지면서 미술이나 사진 공모전에서 AI의 손을 탄 것들이 호평을 받고 수상하는 단계에 이르렀다.

이미지 생산의 주체가 인간 예술가인지 AI인지를 따지는

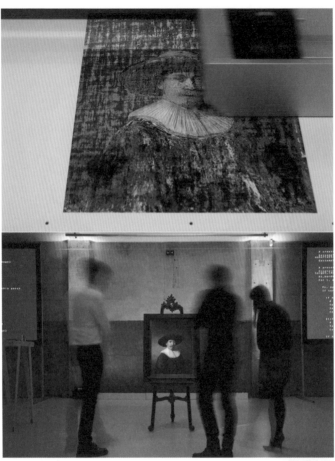

〈넥스트 렘브란트〉 프로젝트

것은 사안의 본질이 아니다. 주의를 집중해서 보아야 할 대상은 AI에 일어나는 일이 아니라 인간에게 일어나는 사건, 즉 인간의 인식 내부에서 조용히 진행되는 불길한 균열이다. 인간이 모든 상황에서 제일 중요한 사고자이자 행위자라는 인식에 나기 시작한 균열, 자신의 삶이 제공하는 사고와 감정이 아니라, 예컨대 미드저니Midjourney 같은 AI 소프트웨어의 도움을 아무런 거부감 없이 요청하고 수용하는 태도에서 목격되는 균열이다. 시각 예술가들은 이제 '발상發想'의 단계(시간을 요하고 수고로운 사유라는 비용을 발생시키는)를 겪지 않아도 되는 '좋은 건너뛰기(?)'를 위한 텍스트 작성에 익숙해진다. 이미지는 자신이 원하는 것과 AI의 작업 사이 익명의 협력의 산물로서 만들어지는데, 이 칙칙한 익명성의 문제는 대수롭지 않은 것으로 여겨진다. 또한 대체로 그렇게 해서 획득된 결과물이 자신의 존재성에서 추출된 것보다 더 낫다고 생각한다. 'life-to-image'에서 'text-to-AI-to-Image'로의 전환, 이미지의 영향력을 감안하면 사태는 더 안 좋다. 'life-to-image-to-life'에서 'text-to-AI-to-Image-to-life'로의 변이, 예술은 이미 다시 정의되기 시작한 셈이다.

발상發想은 창작의 뇌관에 해당하는 과정이다. 세계 관찰과 자기 성찰을 융합하고, 그것에서 살아 있고 변화무쌍한 존재와 삶의 인상을 포착하고, 정제하고 함축하는 내밀한 주의 집중 과정이고, 그로부터 표현 형식의 구조적 기초를 모색하는 것이다. 이런 결정적인 단계가 일거에 소거되면서, AI의 연산에 의한 패턴 포착 기능으로 대체된다. 시간이 지나면 사람들이

인간보다 디지털 도우미를 더 좋아하게 될 거라는 게 AI 산업계의
예측이다. 하지만 정작 큰 변화는 정서적인 영역이 아니라 믿음의
영역에서 일어나고 있다. 예술가들이 자신의 발상력에 등을
돌리는 배경은 디지털 도우미의 능력을 더 신뢰하는 믿음이다.

　　발상 단계에서 파생된 논쟁은 생성된 결과물 단계에서
더 수상쩍어진다. 레픽 아나돌Refik Anadol의 〈지도받지 않는-
환각 기계Unsupervised-Machine Hallucinations〉 같은 디지털 영상이
만들어지는 과정을 들여다보라. 〈지도받지 않는-환각 기계〉는
200년이 넘는 기간에 걸친 MoMA의 현대 미술 컬렉션 13만여
점을 AI를 통한 해석, 변환 과정을 거쳐 만들어진 디지털
영상이다. 번역과 변환 행위의 결정적인 과정이 AI 의존적이기에,
기획자로서 아나돌조차 결과를 정확하게 예측하기 어렵다. AI가
어떻게 작업하는지는 짐작조차 할 수 없다. 작업은 실망스럽지
않은 결과를 원하면서 인식을 잠정적 코마 상태에 빠뜨리는
과정을 필연적으로 요구한다. 인식 가능한 과정은 제법 장엄해
보이는 눈속임 효과trompe-l'œil의 완성도를 높이기 위해 프롬프트,
AI용 주문서를 작성하는 일 정도다.

　　누가 〈지도받지 않는-환각 기계〉의 창작자인가?
아나돌이라고 하기에는 최종 결과물에 미치는 AI의 수행
비중이 과도하고 결정적이지 않을까? 그것을 '예술적 성과물'로
정의하는 것이 타당한가? 사람들에게 감흥을 제공하는
결정적인 요인은 2D를 3D로 보이도록 하는 넘실거리는 듯한
눈속임 효과이고, 그것에서 AI 소프트웨어의 수행의 비중은 거의
절대적이다. 기계와의 협력이라는 점에서, 전기 모터를 사용하는

키네틱 아트나 디지털 코딩을 사용하는 디지털 일러스트레이션, 미디어 아트와 크게 다를 것이 없는가? 하지만, AI는 기계가 아니라 인간에게 속하지 않는, 웬만해선 인간의 이성으로 설명할 수도 없는 또 다른 지능이라는 점이 고려되어야 한다.

자율성 침탈과 관련된 우려는 예술 창작의 문제로만 한정되지 않는다. 빠른 스크롤과 클릭에 갇혀 타인과 사물과의 관계가 줄어들거나 단절되는 것, 엄청나게 많고 투명한 데이터가 생각 자체를 밀어내는 것⋯ 사소한 문제건 중요한 문제건 궁금한 것이 있으면 그냥 검색 엔진에 물어보는 데 익숙해진 사람들은 이제 AI에게 묻는다. 하지만 이번에는 단편적인 정보나 지식이 아니라 지혜를 구한다. 지혜에 이르지 못해 파편화된 다발로 남아있는 지식이 아니라, 문화와 역사의 렌즈를 거친 지혜를 구한다. 하지만 사실은 그 정반대다. 헨리 A. 키신저에 의하면 디지털 세상에서 가장 먼저 고갈되는 자원이 지혜다.[17]

> "우리 시대의 모순은 디지털화로 ⋯ 정보가 계속 늘어나지만 진중한 사색에 필요한 공간은 점점 줄어든다는 사실이다. ⋯ 자극을 원하는 욕구에 맞춰 알고리즘이 추천하는 콘텐츠나 경험은 대체로 극적이고, 충격적이고, 감정적이다. 이런 환경에서 진지하게 생각할 공간을 찾기란 쉬운 일이 아니다."[18]

'진지하게 생각하는 공간'이 예술이라는 것, 철 지난 신화다. 사람들은 거대한 야수에 쫓기면서 불안으로 위축된 상황에서 가상주의자로의 전향을 집요하게 강요받는다. 그렇지 않고

물리주의자로 남기를 고집하는 개인이나 집단은? "그들은 아미시나 메노나이트처럼 AI를 거부하고 오로지 신앙과 이성으로만 세워진 세계에서 완강히 버틸 것이다. 하지만… 점점 더 외로운 싸움이 될 것이다. 아니, 거부라는 개념 자체가 아예 성립되지 않는다. 사회가 꾸준히 디지털화되고, AI가 꾸준히 정부와 상품에 투입되면 그 영향권을 벗어나기가 사실상 불가능해질 것이다."[19]

보르헤스의 지도

가상의 고대 제국을 배경으로 하는 호르헤 루이스 보르헤스Jorge Luis Borges의 단편 「과학적 정확성에 관하여」에는 완벽한 지도를 만드는 데 강한 집착을 가진 사람들의 길드가 등장한다. 이들은 실제에 가까운 지도를 만들기 위해 점점 더 큰 지도를 만든다. 지도는 실제의 100만 분의 1, 10만 분의 1, 다시 1만 분의 1의 척도로 확대를 거듭하다가, 종국에는 제국의 모든 지역들이 완벽하게 1 대 1로 대응되는 지도를 만드는 데 이른다. 현실을 뒤덮는 또 하나의 현실이 만들어진 것이다. 사람들은 어느 것이 진정한 실재인지를 구별할 수 없었다. 그 지도의 운명은? 그 완벽성으로 인해 오히려 쓸모가 없었고 이내 버려지게 되었다. 완벽한 지도는 지도가 아니기 때문이다.

보르헤스의 단편에 나오는 지도학자들은 디지털 휴먼, 더 휴먼을 쏙 빼닮는 것을 넘어 능가하는 AI에 매진하는 오늘날 인공지능 기술자들의 앞선 모습이다. 인간은 이미 인간을 능가하는 지능을 가진 존재를 경험하고 있다. 끝이 아니다.

컴퓨터 과학자들은 2040년쯤을 인간의 지능이 AI에 완전히 추월당하는 기점으로 본다. 노동, 학습, 의료 등 일상의 전 영역에서 인간의 AI로의 대체가 빠르게 진행될 것이다. 오진율 제로에 가까운 인공지능 의사, 사랑이나 우정과 같은 인간 관계도 초보적인 공감 능력을 갖춘 인공지능으로 대체되는 중이다. 위험도가 높은 노동이나 전쟁에 로봇 신체를 지닌 인공지능이 이미 투입되고 있다. 인간은 '강強-인공지능', 즉 인공지능에 유전 공학, 나노 기술이 적용된 신체로 현저하게 진화된 신新인류, '인간 강화종human enhancement'을 향해 나아가고 있다.

하지만 어떤 미래인가? 우리가 제대로 된 지식에 더 가까워지는 미래인가 아니면 그 반대인가?[20] 답해야 하는 주체는 인간이다. AI는 예측하고, 결정하고, 결론을 도출할 수도 있지만 자의식은 없다. 즉 자신이 내리는 판단과 결정에 대해 반성하고, 성찰하고, 비판하는 능력이 없다. 의도, 동기, 양심, 그리고 감정도 없다.

인간과 AI의 경계는 갈수록 불분명해지고 간극은 빠르게 좁혀지고 있다. 아마도 세상은 크게 영향받고 변화할 것이다. 하지만 이야기의 결말이 보르헤스의 '완벽한 지도'와 크게 다를 것 같지는 않다. 다만 그 결말만큼은 보르헤스의 지도와 비교할 수 없이 파괴적일 개연성이 크다. 경험과 지식이 백지화되는 동굴 시대로의 퇴행일 수도 있다. 현재로선 인공지능이나 강인공지능이 인간의 오류를 줄이는 쪽으로 진행될지 그 반대일지, 동일한 오류를 되풀이하는 인간의 뿌리 깊은 성향에 변화를 이루어 자신을 에워싼 동굴의 우상들, 이념, 국가, 자본,

기술의 어둠에 굴하지 않는 인식과 실천으로 나아갈 수 있을지 불확실하다. AI가 역사를 어느 쪽으로 이끌도록 할 것인가는 결국 인간의 몫이고, 얼마간 예술의 몫도 없지 않을 것이다.

르브넝revenant, 다시 돌아온 자者

고도의 판단과 예지력을 요하는 사안들, 인간의 자유의지와 사회의 기반에 위기를 불러올 수도 있을 사안들에 관한 결정은 AI의 몫으로 넘겨서는 안 된다. 이것이 AI 기술 산업계가 대체로 동의하는 원칙이다. 이를 위해 다음의 세 전제가 천명되어야 한다.

첫째, AI 시대에도 중차대한 판단의 주체는 인간이어야 한다.
둘째, 그러한 결정은 사회적, 윤리적으로 올바른 자격을 갖춘 인간에게 맡겨져야 한다.
셋째, 판단에 관여할 때 익명이 아닌 실명으로 해야 한다.

올바른 윤리, 책임, 실명제, 모두 고전적인 가치에 기반한 것들이다. AI 시대는 더 크고 절실한 윤리적 인식과 감수성, 타인에 대한 책임감이 요구된다.[21] 중세에 인간은 '이마고 데이imago Dei' 즉 신의 형상을 닮은 존재였고, 따라서 높이 치솟은 교회의 십자가 아래서 초월적인 계시의 지식을 사모했다. 근대 이성의 시대는 '코기토 에르고 숨cogito ergo sum'(나는 생각한다, 고로 나는 존재한다)의 기치 아래 스스로 운명의 주인공이 되는 계몽과 주체성 개념을 수립했다. 하지만 칸트적 순수 이성은 인류가

필요로 하는 지혜에 크게 미치지 못했다. 근대적 이성은 한계를 여실히 노출했고 돌이킬 수 없는 오류를 범했다. 근대 지성은 정직하지도 창의적이지도 못했다. 지성은 긍정하거나 부정하여 여러 의견을 제시하지만, 궁극적으로 행하는 일은 오로지 눈먼 복종이었다. 이성이 내세우는 '이해'는 편협하고 위선적이었다. 프랑스의 시몬 베유Simone Weil는 말한다. "내가 진실한 것으로 이해하는 것은 진실되지 못하다. 내가 진실성을 이해하지 못한 채로 사랑하고 있는 것들만큼이나…."[22] 그렇기에 지성에 대한 계몽주의적 이해를 내려놓는 것이 시종 요구된다. 근대 지성이 어둠이기에 지성의 '어두운 밤'이 요구된다.

　　기술이 아니라 사고의 진전이 있어야 한다. 인간으로서 이제껏 해 왔던 일을 지속하면서 사고의 진전을 이루어 내야 한다. 비록 이후에 일어난 많은 전쟁과 학살을 막지 못했을지라도, '다시는 이런 일이 없도록'이라는 다짐으로 돌아가는 것. 가스통 바슐라르Gaston Bachelard에 의하면 인간의 위대성은 바로 그와 같은 정신에서 온다. 형이상학적 위대성은 과거를 스승으로 삼을 때, 기원을 생각할 때, 그리고 우리의 간절한 절박함을 기억할 때 주어진다. "이제 막 시작되는 생, 이제 막 피어나는 영혼, 이제 막 열리는 정신의 가르침이 우리에게는 실로 간절하다."[23] 파리 정치 대학교의 교수이자 메디치상과 몽테뉴상을 수상한 파스칼 브뤼크네르Pascal Bruckner도 잃어버린 것과 되찾아야 할 것에 대해 말한다. 인간을 황혼 속으로 사라지도록 내버려두지 않으려면, "어떻게든 창조적인 신념, 애써 만들어진 미덕, 많은 가능성 앞에서의 어질어질한 망설임을

내면에서 되살려 내야 한다."[24] 잠들었다 다시 깨어나는 것, 부흥revival이라는 종교적 현상, 신앙이 다시 활력을 얻고 새롭게 일어나는 현상이 가능할까?

인간의 시대는 끝나지 않는다. 늘 또 다른 시작일 뿐. 한 가지는 분명하다. 시간이 점점 줄어들고 있다는 점이다. 지금은 여유를 부리며 '더 나은 삶'의 가능성들을 길게 늘어놓을 때가 아니다. 질문을 더 단순화시켜야 한다. 하이데거Heidegger가 그냥 살기만 하는 존재자와 미래에 기투企投하는 실존자를 의도적으로 구분했던 것 같은 단순화.[25] 빅토르 위고Victor Hugo는 이를 조금 더 요약했다. "인간에게 가장 무거운 짐은 '정말로 사는 것 같지도 않은 채' 사는 것이다."[26] AI가 우리에게 정말로 사는 것 같은 삶의 경험을, 정말로 창작하는 것 같은 창작의 환희를 제공할 것인가? 그렇지 않다면, 작금의 AI 붐은 대체 무엇인지 물어야만 한다.

주

1장

1 신경망Neural Network은 인간의 뇌 구조와 기능을 모방하여 만들어진
 컴퓨팅 시스템이다. 각 층layer은 뉴런neuron(혹은 노드node)이라는
 기본 단위로 이루어져 있다. 신경망의 기본적인 구조는 데이터를
 받아들이는 입력층input layer, 데이터의 특징을 추출하고 변환하는
 은닉층hidden layer, 최종 결과값을 생산하는 출력층output layer으로
 나뉜다. 은닉층의 수가 많을수록 신경망의 깊이가 깊어진다.

2 컴퓨터 비전Computer Vision은 컴퓨터가 이미지나 비디오에서 의미
 있는 정보를 추출하고 이해하는 기술 분야다.

3 도메인 지식은 특정한 전문화된 학문이나 분야의 지식을 뜻한다.

4 퍼셉트론 신경망 구조Perceptron Neural Network는 가장 기본적인 형태의
 신경망으로, 각 뉴런이 이전 층의 모든 뉴런과 연결되어 있다. 이를
 완전 연결형이라고 한다.

5 머신 러닝(기계 학습)은 데이터에서 규칙이나 패턴을 학습하여
 문제를 해결하는 기술을 말한다. 이 과정에서 사용되는 주요
 방식으로 감독(지도) 학습Supervised Learning과 무감독(비지도)
 학습Unsupervised Learning이 있다. 감독 학습은 입력 데이터와 그에
 대응하는 출력(레이블)을 사용하여 모델을 학습시키는 방법이다.
 즉 어떤 입력값에 대응하는 출력값이 주어지고, 정확한 데이터쌍이
 많으면 많을수록 출력값도 정확해진다. 반면 무감독 학습은 정확한
 출력 데이터 없이 데이터의 내재된 구조나 패턴을 발견해 학습하는

방법이다. 데이터 내에서 비슷한 패턴이나 특성을 가진 사진들을 그룹으로 묶는 방식을 통해 데이터를 이해한다.

6 5장 3. 게임체인저: 적대적 생성 신경망GAN의 등장 참고

7 임베딩Embedding은 고차원의 공간에서 저차원 공간으로 데이터를 변환하는 기술을 말한다. 특히 단어를 기계 학습 모델이 처리할 수 있도록 단어의 의미를 수치적으로 표현하는 데 많이 사용된다.

8 재귀신경망RNN, Recurrent Neural Network은 어떤 단계의 출력을 그 이전 단계의 입력으로 사용한다. 사람의 기억과 비슷하다. 예를 들어, 문장을 읽을 때 앞서 읽은 단어들이 현재 읽고 있는 단어를 이해하는 데 도움을 주듯이, 재귀신경망은 이전 정보를 기억하여 현재 정보를 더 잘 이해할 수 있다. 자연어 처리, 음성 인식 등 다양한 분야에서 사용된다.

9 시퀀스sequence는 순서가 있는 데이터의 나열이다.

10 오토리그레션 모델은 시퀀스의 다음 값을 예측할 때 이전의 여러 값들에 의존하는 방식으로 동작한다. 예를 들어, 문장에서 다음 단어를 예측하거나, 시계열 데이터에서 다음 시점의 값을 예측하는 작업에 적용된다. 재귀신경망보다 더 복잡한 시퀀스 패턴을 학습할 수 있으며, 특히 긴 시퀀스에서도 잘 작동한다.

11 파인튜닝fine-tuning은 사전 학습된 모델을 특정 작업이나 도메인에 맞게 추가로 학습시켜 최적화하는 과정이다.

12 모달리티modality는 정보나 데이터를 감지하고 표현하는 다양한 형태나 방식을 말하며 텍스트, 이미지, 오디오, 비디오 등이 각각의 모달리티에 해당한다. 여러 모달리티를 결합하여 정보를 처리하는 방식을 멀티모달multi modal이라고 한다.

1 물론 이런 아이들의 그림을 전시하고 감상하는 특별한 맥락이
 만들어질 수 있고, 바스키야의 작품들처럼 보기에 아이들의 낙서와
 다르지 않은 데도 예술의 지위를 갖게 되는 경우도 있다. 현대
 예술에 있어서는 눈으로 구별할 수 없는 두 대상이 예술과 비예술로
 갈라질 수도 있는데, 이는 앞으로 전개될 이 글의 논점 중 하나이다.

2 Collingwood, R. G., *The Principles of Art*, 1911.

3 Busch, H. & B. Silver, *Why Cats Paint: A theory of feline aesthetics*,
 Ten Speed Press, 1994.

4 하지만 혹시라도 당신의 생각이 고양이와 침팬지 사이에는 차이가
 있어서 침팬지 그림은 예술이 될 수 있지만 고양이 그림은 아니라는
 직관을 가지고 있다면, 이 또한 우리 논의의 목적에 부합하는
 반응이다. 바로 그런 생각을 뒷받침할 수 있는 이유가 무엇인지 따져
 보자는 것이 이 질문의 의도이기 때문이다.

5 부쉬와 실버의 책이 고양이 사랑에 진심인 일부 사람들에게는 달리
 다가갈 수도 있지만, 그래도 아마 책 자체를 하나의 블랙 유머로
 보는 사람이 더 많을 것이다.

6 의도와 같은 심리 상태란 결국 기능적인 것이니 의도가 있는 사람과
 구별되지 않는 반응을 보이는 인공지능은 의도를 가진 것으로
 보자고 주장할 수는 있다.

7 Danto, A., *The Transfiguration of the Commonplace*, Harvard
 University Press, 1983.

3장

1 한스 요나스, 『기술 의학 윤리』, 이유택 역, 솔, 2005, p.17.

2 구본권, "'노예소녀' '킬러로봇' 소동 일본과 한국
 학계의 다른 길", 《한겨레》 2018.6.24. https://
 www.hani.co.kr/arti/economy/it/850407.html

3 김재인, 『AI 빅뱅: 생성 인공지능과 인문학 르네상스』, 동아시아,
 2023, p.52.

4장

1 이에 대해선 샤를 보들레르 "근대 대중과 사진", 『사진과 텍스트:
 사진의 발명에서 디지털 사진까지』, 김우룡 엮음, 눈빛, 2017 참조.

2 제9회 대구사진비엔날레는 사진 매체만 가능한 이러한 역량을
 증언의 힘, 빛을 기록하는 힘, 순간 포착의 힘, 시간을 기록하는
 힘, 반복과 비교의 힘, 시점의 힘, 확대의 힘 등 10개의 주제로
 정리하였다. 《다시, 사진으로!》 제9회 대구사진비엔날레 도록 참조.

3 물론 기술은 이와는 다른 방향으로도 예술을 변화시킨다. 사진의
 등장 후 미술이 전통적인 재현 작업을 그치고 비구상이나 추상으로
 전환한 것처럼 기술/기계가 할 수 없는, 인간 예술가만 할 수
 있는 걸 추구하는 흐름도 생겨나기 때문이다. 하지만 이런 방향은
 출발부터 수세적일 수밖에 없다. 기술은 언제나 '이전의 기술이 할
 수 없는 것'을 극복하는 방향으로 발전해 가는데 그 와중에 '기술은
 할 수 없고 인간만 할 수 있는 것'의 범위는 점점 축소되어 가기

때문이다.

4 대표적으로는 김재인, 『AI 빅뱅: 생성 인공지능과 인문학 르네상스』, 동아시아, 2023.

5 아래의 범주는 Lukas R. A. Wilde, *Generative Imagery as Media Form and Research Field: Introduction to a New Paradigm, Image*, The interdisciplinary Journal of Image Science, 37(1), 2023을 참조하여 정리하였다.

6 필립 왕, 〈이 사람은 존재하지 않는다〉(2018), https://thispersondoesnotexist.com/

7 알렉산더 레벤, 〈비현실적 공간에서 모은 백만 가지 얼굴들〉, 2019, https://www.youtube.com/watch?v=_kk4Zv1ysgU

8 사진가 조스 아베리의 인스타그램 계정: https://www.instagram.com/averyseasonart/?utm_source=ig_embed&ig_rid=5e521f61-d892-49a4-acae-b9c3db12a728, 관련 기사: https://news.artnet.com/news/fake-instagram-photography-ai-generated-joe-avery-2260674

9 알렉산더 레벤, 〈AmalGAN〉, 2018, https://areben.com/project/amalgan/

10 조영각, 〈속담 모음집〉, 2022, https://vimeo.com/781422931

11 Ross Goodwin, Kenric McDowell, Hélène Planquelle, *1 the road*, JBE BOOKS, 2018, https://www.amazon.com/1-The-Road/dp/2365680275

12 K 알라도맥다월 , GPT-3,『파르마코-AI』, 작업실 유령, 2022

13 아핏차퐁 위라세타쿤,『태양과의 대화』, 미디어버스, 2023

14 박태웅,『박태웅의 AI 강의』, 한빛비즈, 2023, p.52.

15 언메이크 랩, 〈시시포스의 변수〉, 2021, https://
 youtu.be/9q_VJD1USTg

16 양아치·언메이크 랩·장진승·임태훈·김상규,「AI는 생성하는가 - 3.
 특별 집담회: AI 창의성을 둘러싼 예술의 위기와 가능성」,『문화/
 과학』, 2023년 여름 통권 114호, p.209.

17 위의 책, p.217.

18 언메이크 랩, 〈시시포스 데이터셋〉, 2020, https://
 youtu.be/tQgRCBthuMw?si=Ls5xYhp0R5alf6ze

19 언메이크 랩, 〈신선한 돌〉, 2020, https://
 www.youtube.com/watch?v=NXCi56zTKy0

20 Friedrich Kittler, "Techniken,künstlerische",
 Ästhetische Grundbegriffe 6, p.16..

5장

1 John McCarthy, M.L. Minsky, N. Rochester, C.E. Channon, "A
 Proposal for the Dartmouth Summer Research Project on Artificial
 Intelligence", 1955, http://jmc.stanford.edu/articles/dartmouth/
 dartmouth.pdf. p.2.

2 진화 알고리즘Evolutionary Algorithm은 생물학적 진화의 원리를 활용한
 여러 알고리즘을 통칭한다. 유전 알고리즘은 진화 알고리즘의

일종이다.

3 Ian J. Goodfellow et al. (2014), "Generative Adversarial Nets",
 arXiv:1406.266.1v1, 10 Jun 2014, p.1.

4 Alec Radford & Luke Metz (2016), "Unsupervised Representation
 Learning with Deep Convolutional Generative Adversarial
 Networks", arXiv:1511.06434v2, 7 Jan 2016. p.1.

5 Tero Karras et al. (2018), "Progressive Growing of GANs for
 improved quality, stability, and variation", arXiv:1710.10196v3,
 26 Feb 2018. p.2.

6 Mirza, Mehdi & Osindero, Simon (2014), "Conditional Generative
 Adversarial Nets", arXiv:1411.1784v1 [cs.LG], 6 Nov 2014. p.2-3.

7 Tero Karra, Samuli Laine & Timo Aila (2019), "A Style-Based
 Generator Architecture for Generative Adversarial Networks",
 arXiv:1812.04948v3, 29 Mar 2019, p.4-5.

8 Brock, Andrew et al. (2019), "Large Scale GAN Training for Hige
 Fidelity Natural Image Synthesis", arXiv:1809.11096v2 [cs.LG], 25
 Feb 2019. p.1-2.

9 Margaret A. Boden, "Creativity and artificial intelligence", in
 Artificial Intelligence 103, (Elsevier, 1998), pp.347-356, p.348.

10 Margaret A. Boden, "Computer Models of creativity", in *AI
 Magazine* (2009), pp.23-34, p. 25.

1 카메라 옵스큐라camera obscura는 '어두운 방'이라는 뜻으로, 현대
 카메라의 선조 격 되는 장치이다. 렌즈 역할을 하는 작은 구멍을
 통해 들어온 빛이 반대편 벽에 이미지를 투사한다. 17세기에서
 19세기 초까지 예술가들이 자연에서 그림을 그리는 데 도움을 주기
 위해 사용했다.

2 다다Dada는 20세기 초 제1차 세계 대전에 대한 혐오에 의해
 촉발되어 나타난 미술 경향이다. 다다는 정치적인 무정부주의,
 불합리, 직관 등을 기꺼이 포용한다. 다다 예술가들이 만든
 작품에는 기성의 규범과 관습에 대한 경멸, 유머와 엉뚱한 생각들이
 특징적으로 나타난다. 따라서 이들은 작품에서 기계와 기술도
 불합리하고 비논리적인 방식으로 바라보고 다룬다.

3 미래주의Futurism는 20세기 초에 이탈리아에 등장한 새로운 미술
 경향이다. 미래주의자들은 전쟁을 낡은 것을 청산하는 동인으로
 보았으며, 현대 기술의 속도와 역동성을 찬양했다.

4 László Moholy-Nagy, *Painting, Photography, Film* (1925), trans.
 Janet Seligman (London: Lund Humphries, 1969), pp. 20-45.

5 비디오 신시사이저video synthesizer, 비디오합성기는 카메라 입력 없이 비디오
 신호를 전자적으로 생성하는 장치이다. 장치 내부의 비디오 패턴
 생성기를 사용하여 입력 영상 없이 다양한 시각 자료를 생성할 수
 있을 뿐만 아니라, 입력된 영상 이미지를 개선하거나 왜곡할 수도
 있다. 초기 비디오 예술가들의 비디오 신시사이저로는 백남준의
 백-아베 비디오 신시사이저, 스티븐 벡의 디렉트 비디오 신시사이저

등이 있다.

6 바이오피드백 퍼포먼스biofeedback performance 혹은 바이오피드백
아트biofeedback art는 행위자의 몸에서 일어나는 생리적인 변화를
기술 장치로 실시간 포착하여 연결된 다양한 출력 장치를 통해
예술적 결과물을 만드는 상호 작용적인 예술이다. 바이오피드백
인터페이스를 사용하여 사용자의 변화하는 생체 정보를
모니터링한다. EEG나 카메라를 사용하여 뇌파 변화, 피부 전기
반응, 얼굴 분석, 온도 분석, 안구 추적, 심박수 등을 측정한 값들이
다양한 예술적 의미를 생성하게 된다.

7 https://medium.com/@jcheung/1968-f5d0f9203c9f

8 Jasia Reichardt, "Introduction", in *Cybernetic
Serendipidity. The Computer and the Arts: a Studio
International Special Issue*, ed. Jasia Reichardt (London: Studio
International, 1968): p. 5.

9 Jack Burham, "Art and Technology: The Panacea That Failed",
in *Video Culture: A Critical Investigation*, ed. John G. Hanhardt
(Rochester, NY: Gibbs M. Smith, 1986), pp. 236-237.

10 Edward A. Shanken, "Art in the Information Age: Technology and
Conceptual Art", *Leonardo*, vol. 35, no. 4 (2002), pp. 433-438.

11 Jack Burham, *Beyond Modern Sculpture: The Effects of Science
and Technology on the Sculpture of This Century* (New York: George
Braziller, 1968), pp. 10, 12.

12 https://monoskop.org/Software_(exhibition)

13 Jack Burham, "Notes on Art and Information

Processing", in *Software: Information Technology: its New Meaning for Art*, exhibition catalogue (New York: Jewish Museum, 1969), pp. 10-12.

14 위의 책, pp. 20-23, 32-37.

15 Burham, "Art and Technology", pp. 237-238.

16 사이버네틱스의 세대별 담론과 개념 미술, 비디오 아트로의 현대 미술 전개 양상에 대한 연관성에 대한 논의는 다음을 참조할 것. Etan J. Ilfeld, "Contemporary Art and Cybernetics: Waves of Cybernetic Discourse within Conceptual, Video and New Media Art", *Leonardo*, vol. 45 no. 1 (2012): pp. 57-63.

17 Sol LeWitt, *Instruction (Diagram and Certificate),* 《*Wall Drawing 49, A Wall Divided Vertically into Fifteen Equal Parts, Each with a Different Line Direction and Colour, and All Combinations.*》, 1970, Tate Gallery, London, UK, https://ap.chroniques.it/sol-lewitt/

18 Sol LeWitt, "Sentences on Conceptual Art", in Charles Harrison and Paul Wood, ed., *Art in Theory 1900-1990: An Anthology of Changing Ideas* (Malden, MA: Blackwell, 1999), 837-838.

19 http://massmoca.org/event/walldrawing11/

20 https://webharvest.gov/peth04/20041102054624/http://nga.gov/cgi-bin/pinfo?Acc=2001.9.25

21 David Antin, "Television: Video's Frightful Parent, Part 1", *Artforum* 14 (December 1975): p. 36.

22 대표적으로 프랭크 질레트. 폴 라이언Paul Ryan, 아이라 슈나이더Ira Schneider, 베릴 코로Beryl Korot, 후안 다우니Juan Downey 등이 적극

참여하였다.

23 Nam June Paik, "Video Synthesizer Plus", *Radical Software* 2
 (1970), p. 25.

24 Nam June Paik, "Expanded Education for the Paperless Society",
 Radical Software 1 (1970), pp. 7-8.

25 © Frank Gillette; Photo © ZKM | Center for Art and Media, Photo:
 Franz J. Wamhof, https://zkm.de/en/artwork/tracktrace

26 Gregory Bateson, "Form, Substance, and Difference", in *Steps to
 an Ecology of Mind* (Northvale, NJ: Jason Aronson Inc., 1972), pp.
 465-468.

27 Rosalind Krauss, "Video: The Aesthetics of Narcissism", *October*,
 vol. 1 (Spring 1976): p. 57.

28 Dan Graham, Two consciousness projection(s), 1972. Performers:
 Luciano Giaccari and Franca Sacchi. Veduta della performance
 presso Galleria Franco Toselli, 1972. Fotografia di Giorgio
 Colombo. Courtesy e © Giorgio Colombo –Contemporary Art
 Archives, Milano. https://flash---art.it/article/franca-sacchi-
 charlemagne-palestine/

29 백남준, 「사이버네틱스 예술」, 『백남준: 말에서 크리스토까지』,
 에디트 데커, 이르멜린 리비어 엮음; 임왕준 외 옮김 (백남준아트센터,
 2010), pp. 287-288.

30 이미지의 왜곡하는 노이즈는 정보를 훼손한 것이므로, 의미를
 파괴하는 것이다. 따라서 정보 이론에서 말하는 노이즈를 의미한다.
 통제된 정보만을 전달하는 폐쇄적인 정보의 순환의 구조에 균열을

만든다.

31 스튜어드 러셀, 피터 노빅, 『인공지능: 현대적 접근방식 1』 제3판,
 류광 옮김, 제이펍, 2016, pp. 20-29.

32 앞의 책, pp. 30-35.

33 https://ssbkyh.com/ko/works/cloud_face/

34 Refik Anadol, WDCH Dreams, Walt Disney Concert
 Hall, Los Angeles, CA. SEPT 28, 2018 – OCT 6, 2018.
 GAN algorithms, data sources: LA Phil digital archives, https://
 refikanadol.com/works/wdch-dreams/

35 "Artificial Intelligence and the Art of Mario Klingemann", https://
 www.sothebys.com/en/articles/artificial-intelligence-and-
 the-art-of-mario-klingemann; "Mario Klingemann MEMORIES
 OF PASSERSBY I", https://medium.com/dipchain/mario-
 klingemann-memories-of-passersby-i-c73f72675743

36 https://artsandculture.google.com/exhibit/wdch-dreams/
 yQIyh25RSGAtLg

37 1967년부터 1977년 사이에 록펠러 재단의 후원을 받은 대표적인
 공영 방송은 WGBH(보스턴), KQED(샌프란시스코), WNET(뉴욕)를
 들 수 있다. Kris Paulsen "In the Beginning, There Was the
 Electron", *X-TRA: Contemporary Art Quarterly*, vol. 15, no. 2
 (Winter 2012): pp. 56-73.

1 리 호이나키, 『아미쿠스 모르티스』, 삶창, 2016, p.149.

2 파스칼 브뤼크네르, 『아직 오지 않은 날들을 위하여』, 이세진 옮김, 인플루엔셜, 2023, p.116.

3 https://jmagazine.joins.com/art_print.php?art_id=281332
 당시 '켄난'으로 불리는 KH-11(주간 정찰용), '이콘'으로 불리는 KH-12(적외선 탐지 기능을 갖춘 주·야간 정찰용), 레이더와 레이저를 이용하는 '라크로스Lacrosse' 4~5기로 이라크 상공을 하루에도 몇 번씩 돌며 정보를 수집했다.

4 과거에 대해선 알러지 반응을 보이다가도 과학 기술의 시대에는 로맨틱한 태도를 취하는 이중성이 모더니즘의 세례를 받은 영혼들에서 흔히 보이곤 하는 지적 특성이긴 하다.

5 https://www.sedaily.com/NewsView/265U986STH

6 헨리 A. 키신저, 에릭 슈미트, 대니얼 허튼로커, 『AI 이후의 세계』, 김고명 옮김, 윌북, 2023, p.42.

7 앞의 책, p.51.

8 이승헌, 『신인류가 온다』, 한문화, 2023, p.184.

9 보르헤스, 『틀뢴, 우크바르, 오르비스 테르티우스』, 송병선 옮김, 민음사. in. 박보나, 『태도가 작품이 될 때』, 바다출판사, pp.52-53.

10 오스 기니스, 『소명』, IVP, 2000, p.31.

11 헨리 A. 키신저 외, 앞의 책, p.64.

12 닉 서르닉, 『플랫폼 자본주의』, 킹콩북, 2020, p.45.

13 앞의 책, p.152.

14 한병철,『리추얼의 종말』, 전대호 옮김, 김영사, 2021, pp.106-107.

15 앞의 책, pp.107-108.

16 마이크로소프트, 네덜란드 델프트 과기대, 렘브란트 미술관 등이
 공동으로 진행한 프로젝트는 큰 인상을 남겨, 2016년 칸 수상을
 비롯해 많은 상을 휩쓸었다.

17 헨리 A. 키신저 외, 앞의 책, pp.89-90.

18 앞의 책, p.235.

19 앞의 책, p.230.

20 앞의 책, p.53.

21 앞의 책, p.239.

22 시몬 베유,『중력과 은총』, 윤진 옮김, 문학과지성사, 2021, p.174.

23 Gaston Bachelard, *La Poétique de la rivière*, PUF, 1968, p.114.

24 파스칼 브뤼크네르, 앞의 책, pp.90-91.

25 Heidegger, *Qu'est ce que la métaphysique?*, Questions I et II,
 Gallimard, 1938, pp.34-35.

26 Victor Hugo, *Les Châtiments*, Hachette, 1932, p.337.

AI, 예술의 미래를 묻다

초판 1쇄 발행일 2024년 9월 5일
초판 2쇄 발행일 2024년 9월 30일

지은이 장병탁·심상용·이해완·손화철·김남시·박평종·백욱인·이임수

발행인 조윤성

편집 김예린 **디자인** 최초아 **마케팅** 김진규, 서승아
기획 및 진행 오진이
발행처 ㈜SIGONGSA **주소** 서울시 성동구 광나루로 172 린하우스 4층(우편번호 04791)
대표전화 02-3486-6877 **팩스(주문)** 02-585-1755
홈페이지 www.sigongsa.com / www.sigongjunior.com

ISBN 979-11-7125-739-3 03600

*SIGONGSA는 시공간을 넘는 무한한 콘텐츠 세상을 만듭니다.
*SIGONGSA는 더 나은 내일을 함께 만들 여러분의 소중한 의견을 기다립니다.
*잘못 만들어진 책은 구입하신 곳에서 바꾸어 드립니다.

WEPUB 원스톱 출판 투고 플랫폼 '위펍' _wepub.kr
위펍은 다양한 콘텐츠 발굴과 확장의 기회를 높여주는
SIGONGSA의 출판IP 투고·매칭 플랫폼입니다.